서양 판타지 편

로맨스·판타지 장르를 위한 건물/정원/마을 사진집

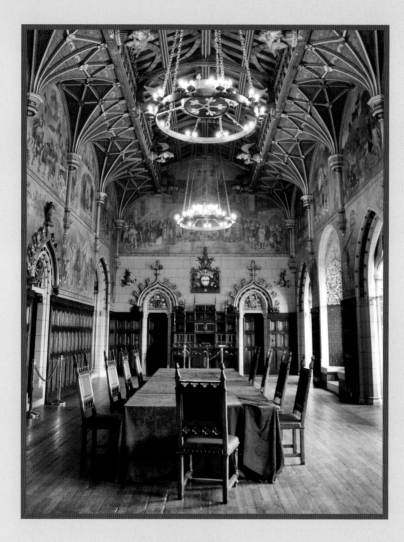

AK HOBBY BOOK

Contents

이 책은 만화, 웹툰, 일러스트, 애니메이션을 위시로 한 영상 작품 등의 배경을 그릴 때 편리하게 활용하실 수 있도록 각종 사진을 망라한 자료집입니다. 독일과 영국을 중심으로 판타지 세계를 연상시키는 여러 건축물의 모습과 풍경을 수록하였습니다.

사진을 보고 자료로 참고하거나, 복사 또는 스캔한 사진 자료를 트레이스, 가공하여 여러분의 「그림」에 활용해주십시오.

주의사항

이 책에 게재된 사진을 트레이스, 모사, 가공하여 여러분의 작품 속 「그림」으로 사용하실 경우 상업 작품 제작, 개인적 동인 창작 활동에 모두 이용이 가능합니다. 다만 게재 사진 또는 게재사진을 개조, 수정한 것을 「소재」로서 복제, 배포, 대여, 양도, 전재(무단으로 옮겨싣는 것), 전매(되파는 것), 송신하는 행위는 저작권 침해에 해당하는 것으로 금지되어 있습니다. 아울러 게재된 사진을 공공질서 및 미풍양속에 위배되는 목적, 타인을 비방하거나 중상모략(하여 명예를 훼손)할 목적으로 이용하는 행위 또한 금지되어 있습니다. 구매자께서는 게재된 사진을 구매자 본인의 책임 아래 이용하셔야 하며, 그 결과 발생한 손해와 불이익에 대하여 본사는 일체의 책임을 지지 않습니다.

허용사항

○ 게재된 사진을 트레이스, 모사, 가공하여 만화·일러스트를 그리는 행위

○ 게재된 사진을 트레이스, 모사, 가공하여 그린 만화·일러스트를 상업지·동인지에 게재하거나 인터넷에 발표하는 행위

금지사항

× 게재된 사진을 복제하여 여러 사람이 공유, 사용하는 행위

× 게재된 사진을 스캔 등의 방법으로 인터넷에 공개, 다운로드하게 하는 행위

× 게재된 사진 그 자체를 소재로서 제작물에 이용하는 행위

How to draw

사진을 토대로 그림을 완성하는 과정을 소개합니다.
예시 작품 제작·해설 : 노노하라 스스(埜々原すす)
이용 프로그램 : Adobe Photoshop CS6

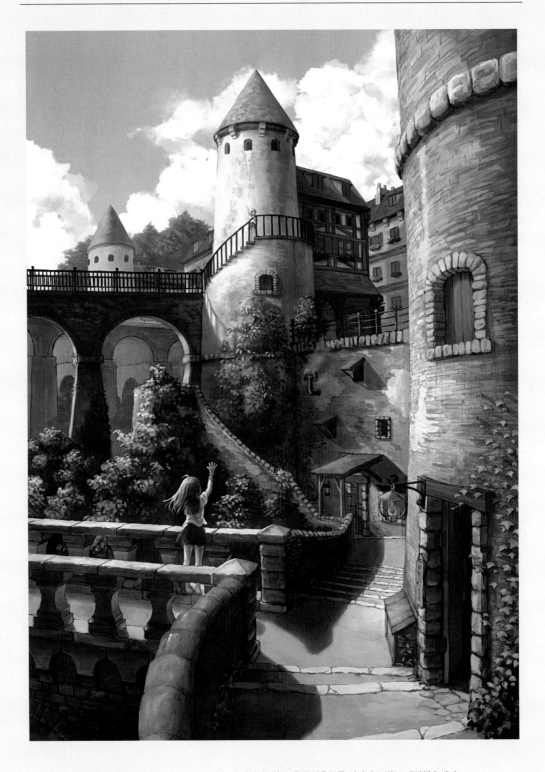

Concept

산속에 세워진 성(요새)의 하층부를 이미지로 잡고 제작했습니다.
참고 사진에는 없는 통로 등을 그려 그림 바깥쪽까지 펼쳐져있는 세상
을 느끼실 수 있도록 구성해보았습니다.

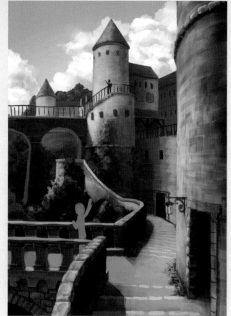

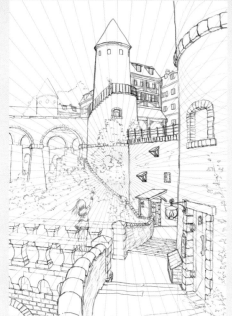

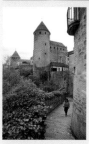

1. 러프를 그린다
　전체 분위기를 어떻게 잡을 것인지를 생각하면서 일단 색을 올린다. 원근법이 맞는지, 세세한 부분이 이상하지는 않은지 지금 신경쓰지 말자.
　그림 속 여러 요소들간의 깊이 관계(그림의 화면에서 멀고 가까운 정도)가 부각되는 구도이므로 원근감이 느껴지도록 공기원근법을 적용, 먼 곳의 풍경(원경)에는 하늘(공기)의 색(이번에는 옅은 푸른색)을 섞는다.

<div style="text-align:right">◁ 참고사진 : p.151</div>

2. 선화를 그린다. 개인적으로 선화를 그릴 때는 완전한 검은색 대신 약간 갈색이 섞인 부드러운 색을 쓴다. 나중에 선화 위에 색을 계속 올릴 것이므로 지나치게 공들여 그릴 필요는 없다.
　집중선용 보조선*을 긋고 원근법, 곧 화면의 소실점에 맞춰 그림을 진행시킨다. 다만 그림이 멋져보이느냐 아니냐가 가장 중요하기 때문에 일부러 맞추지 않은 부분도 있다. 예컨대 오른쪽 앞, 탑과 지면이 맞닿아있는 부분 같은 곳. 원기둥의 정확한 소실점 위치에서 벗어나있는 상태다.
　화면의 재미와 리듬감을 위해 가까운 곳에서 먼 곳으로 이어지는 통로에 높이 변화를 주는 등 구조를 좀 더 복잡하게 만들었다.
　　　*보조선은 자작한 브러시를 써서 넣었다. 미리 만들어두면 클릭 한 번으로 집중선을 넣을 수 있어 대단히 편리하다.

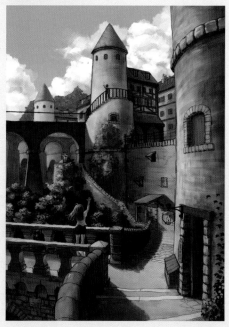

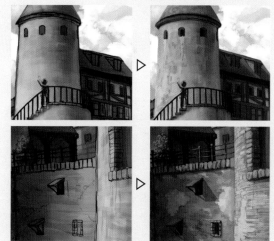

4. 벽에 묻은 때, 벽에 드리운 그림자 등 세부 묘사를 진행한다. 선화의 흔적이 지나치게 많이 남았다 싶은 부분 등에 채색 작업을 진행, 자연스러워 보이도록 조정한다.

5. (전체그림 : p.4)
　그림 전체를 살펴보면서 좀 허전하다 싶은 부분에 식물, 간판 등을 추가한다. 굴뚝에서 새어나오는 연기 등 사람이 살고있다는 것을 보여주는 요소도 추가한다. 음영 표현, 광원 효과 등을 이용해 화면 가운데에 있는 탑으로 시선이 유도되도록 조정한다. 마지막으로 필터를 적용해 색감을 조절하고 언샵 마스크로 경계선, 가장자리 부분의 선명도를 전체적으로 수정해서 완성.

3. 선화와는 별도의 레이어를 만들어 러프 단계에서 잡은 전체 분위기를 따라 색을 올린다. 이미지를 지나치게 확대해서 작업하다보면 디테일한 부분에 집착하다가 진도가 나가지 않는 경우가 생길 수 있으니, 중간중간 의식적으로 이미지를 축소해서 전체 분위기를 확인하도록 하자. 선화에서 좀 삐져나오더라도 신경쓰지 말고 작업을 계속 진행시키다 채색이 어느 정도 진행되었다 싶을 때 선화용 레이어와 채색용 레이어를 병합, 하나로 합친다. 이때 선화가 지나치게 강해지지 않도록 불투명도, 색감을 조정해야 한다.

엘츠성 Burg Eltz 개요·공간 분석

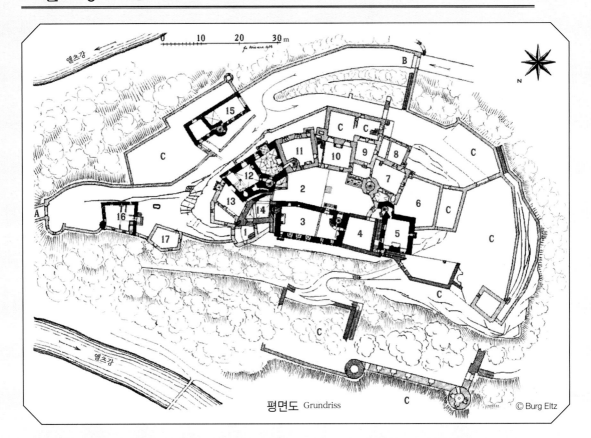

평면도 Grundriss © Burg Eltz

엘츠성은 독일 남서부 라인란트-팔츠주 아이펠 산지에 위치하고 있습니다. 모젤강의 지류인 엘츠강이 주위를 에워싸고 흐르며 깊은 계곡을 만들었기 때문에 예로부터 지리적으로 난공불락의 요새였으며, 덕분에 침략에 의한 피해를 면할 수 있었죠. 그리하여 지금까지 한 번도 파괴된 적이 없어 축성 당시에 가까운 모습 그대로 보존된 상태입니다.

엘츠성이라는 이름이 등장하는 가장 오래된 기록은 1157년 신성 로마 제국의 황제 프리드리히 1세가 남긴 양도증서입니다. 루돌프 폰 엘츠라는 인물이 서명을 했으며 그는 이때 플랫 엘츠[평면도 5], 켐피니히 하우스[평면도 7~10]의 가장 아래쪽 저택에 거주했던 것이 판명되어 있습니다. 적어도 13세기에는 엘츠 가계가 세 개의 가문(켐피니히/뤼베나흐/로텐도르프)로 나뉘었고, 그 이후로 엘츠성을 공동 상속·관리하게 되었습니다. 중정(건물과 건물 사이에 만든 마당)[평면도 2] 주변을 둘러싸고 거주탑 플랫 엘츠, 뤼베나흐 하우스, 로텐도르프 하우스, 켐피니히 하우스가 세워져 있는데 모두 합하면 100여 개에 달하는 방이 있으며 번성기에는 집안사람들과 하인들을 제외하고도 100명 이상의 사람이 살았다고 합니다.

한정된 부지 안에 세 개의 가문이 거주하기 위해 저택은

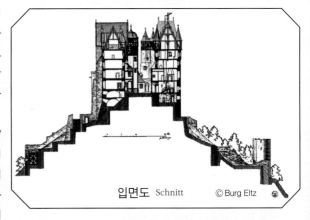

입면도 Schnitt © Burg Eltz

계속 위로, 위로 높아져갔습니다. 축성 이래로 500년 가까이 증축·개축이 계속 이루어져 지금의 모습으로 정착한 것은 16세기 무렵의 일이었습니다. 때문에 저택은 로마네스크 양식부터 초기 바로크 양식까지 모두 혼재된 모습입니다.

이 책에는 현재 공개 중인 뤼베나흐 하우스(15세기에 완성)와 로텐도르프 하우스(16세기에 완성)의 내관 사진을 게재하였습니다.

*참고로 내관사진에서 볼 수 있는 로프는 전시물 관리를 위해 설치된 것입니다.

✪ 평면도 해설

A : p.10

성 북쪽에 위치한 성문

C : p.11

평면도 오른쪽 아래의 원탑과 성벽

1 : p.11~12

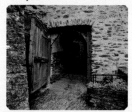

중정으로 이어진 중문

2 : p.13~15

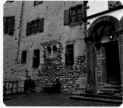

거주탑에 둘러싸인 중정

3 : p.19

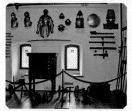

무기고: 19세기 리셉션 홀을 개조

p.18~19

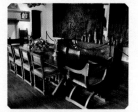

1F의 홀: 뤼베나흐가의 리빙룸(16세기경)

p.17

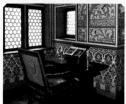

서재

p.16

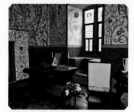

화장방(의상실): 몸단장을 위한 방

p.17

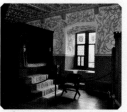

침실: 후기 고딕 양식이 보인다

11, 12, 14 : p.25

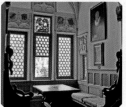

깃발 홀

p.24

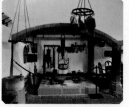

로덴도르프가 주방: 15세기 상태로 보존 중

p.22~23

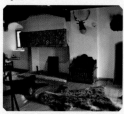

천사의 방: 사냥의 방이라고도 한다

p.23

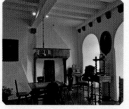

밤볼트(Wambold)의 방: 의자는 17세기

p.22

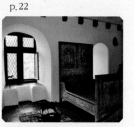

백작부인의 방

p.21

선제후의 방: 엘츠가는 2명의 선제후를 배출했다

p.20~21

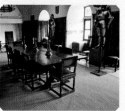

기사 홀: 성에서 가장 커다란 홀. 세 가문 누구나 출입이 가능했으며 연회장, 회의장으로 쓰였다

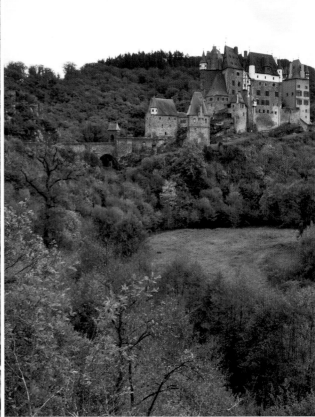

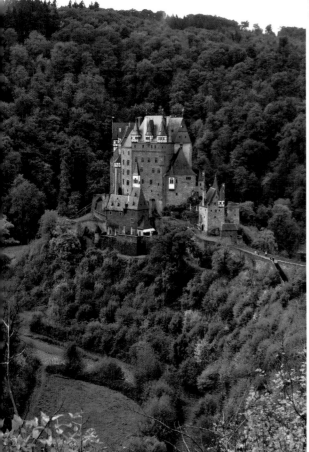

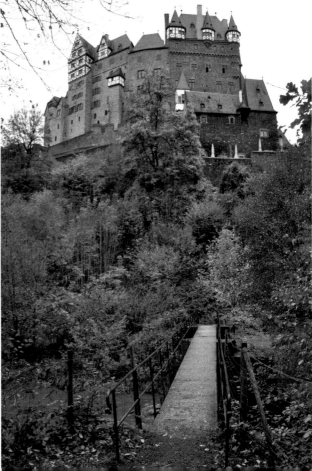

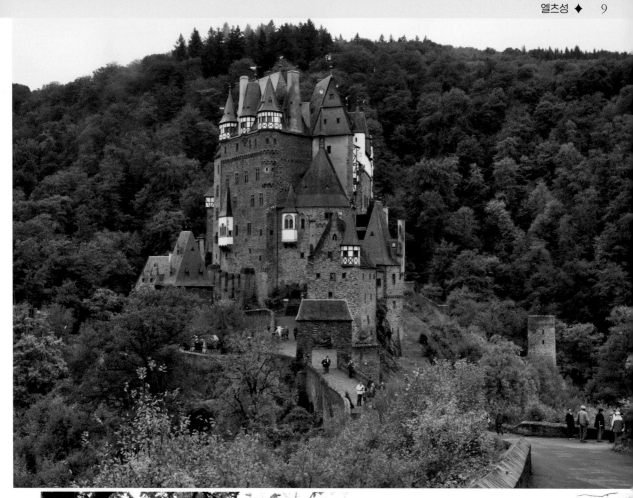

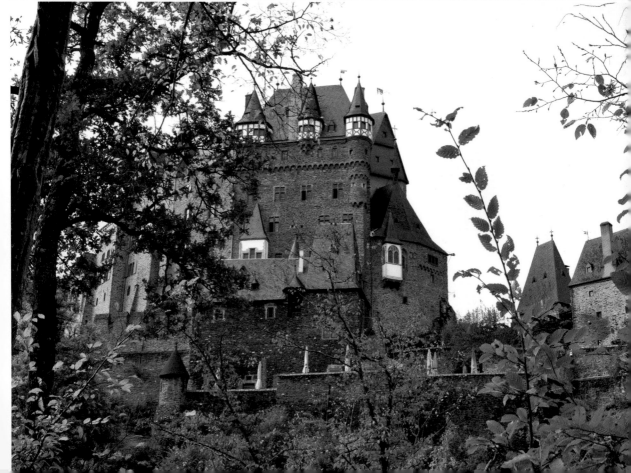

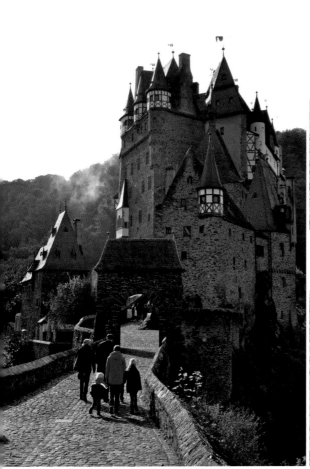

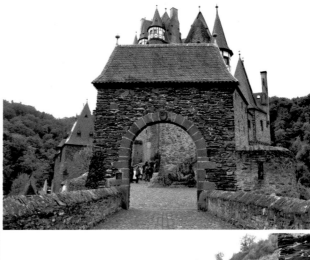

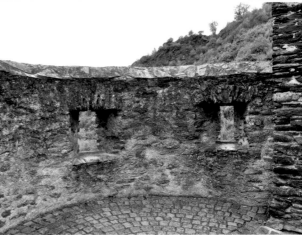

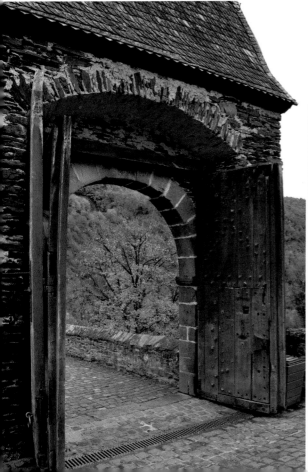

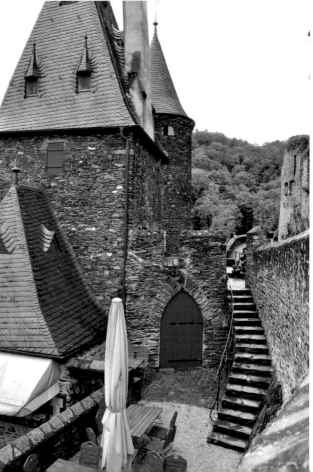

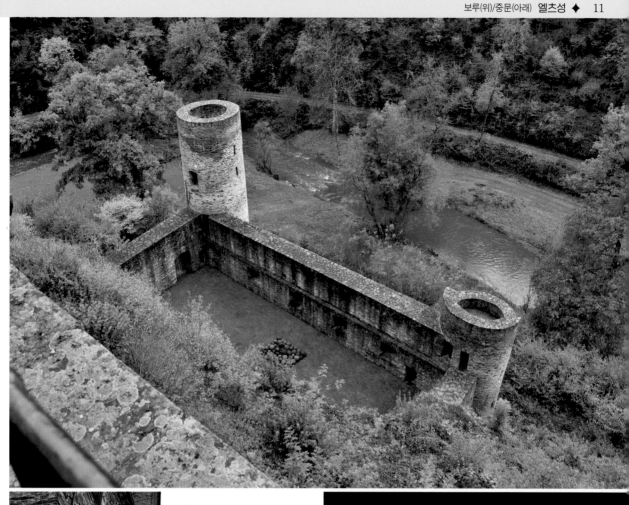

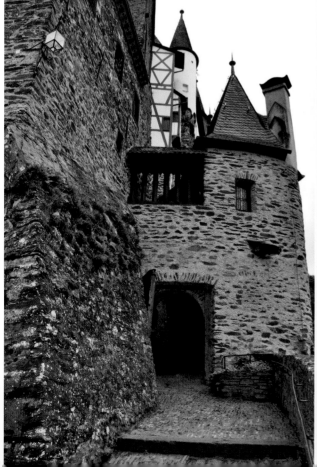

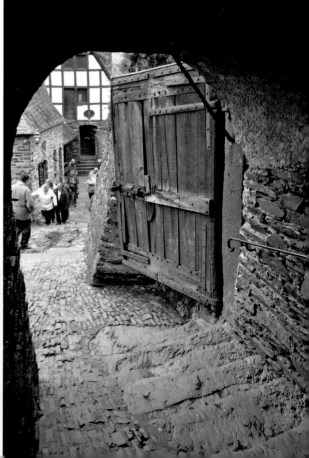

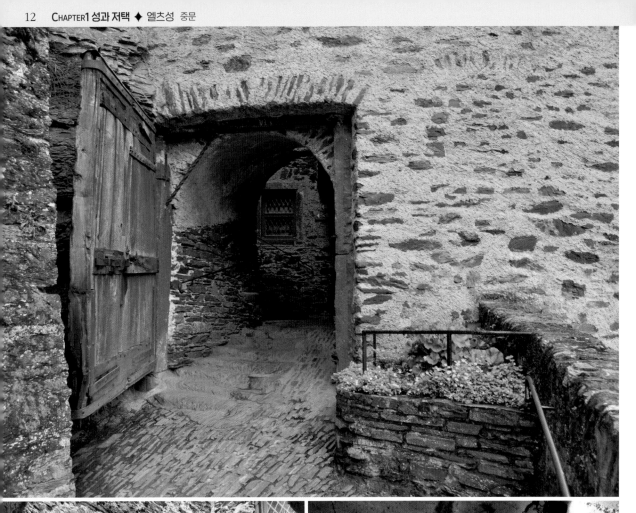

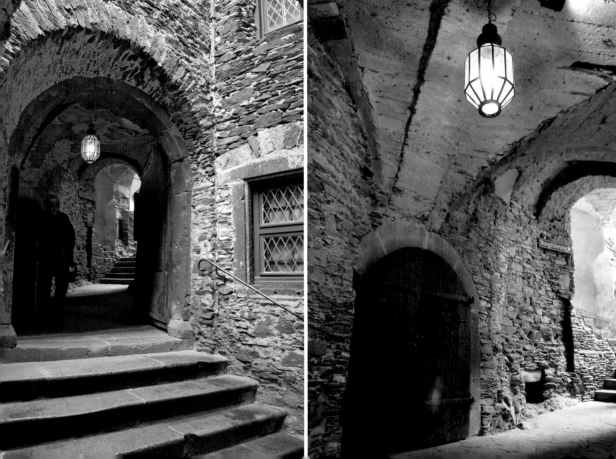

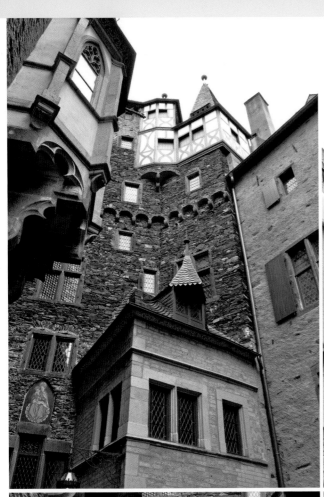
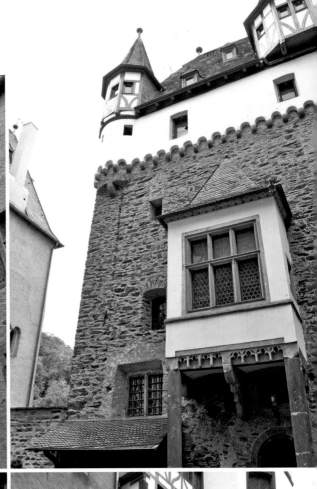
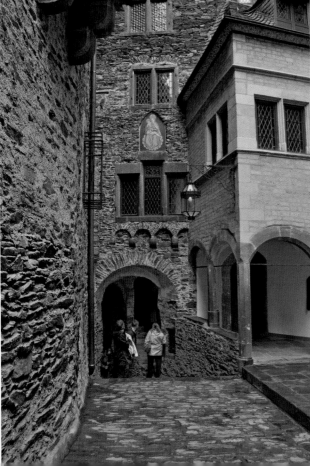
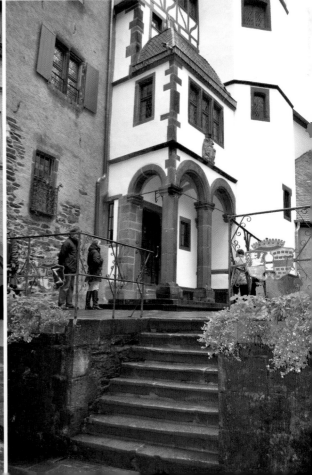

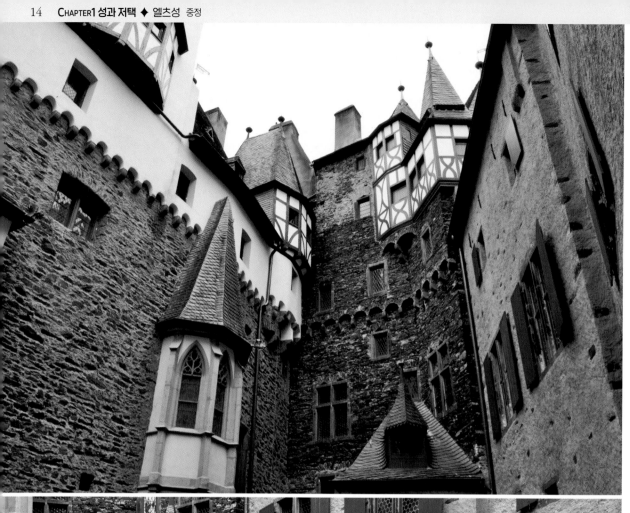

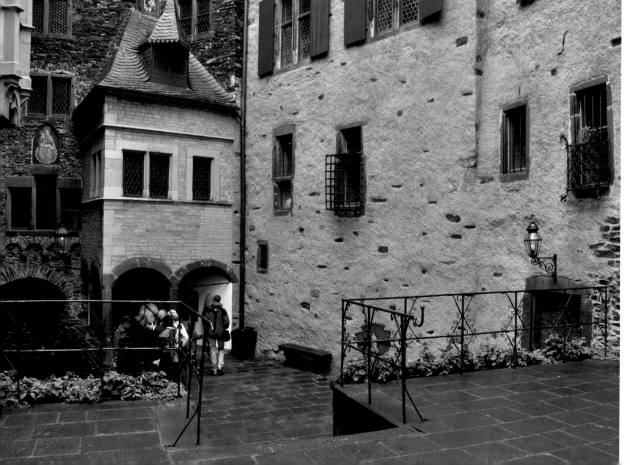

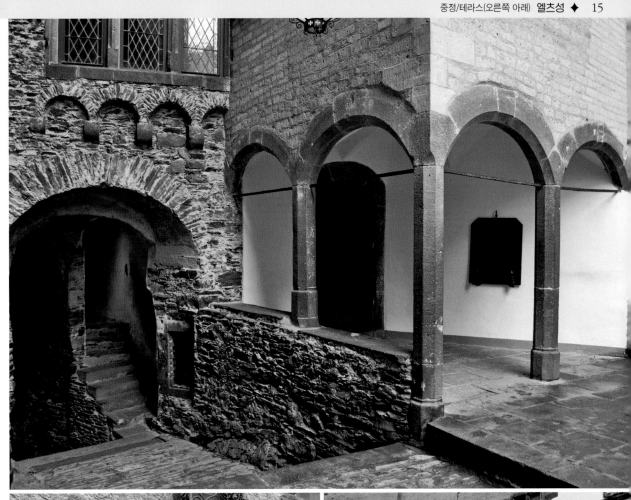

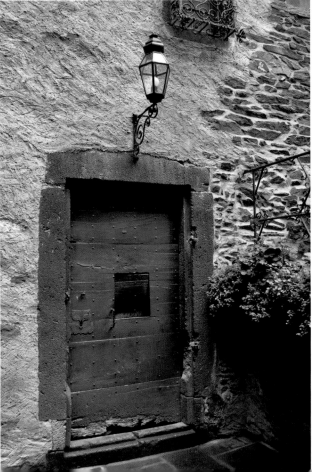

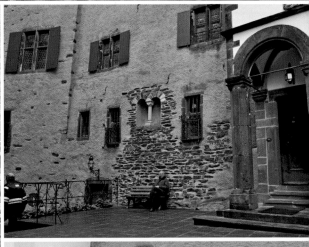

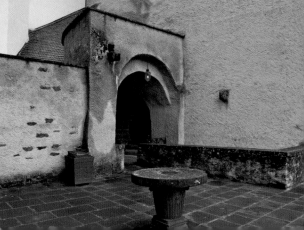

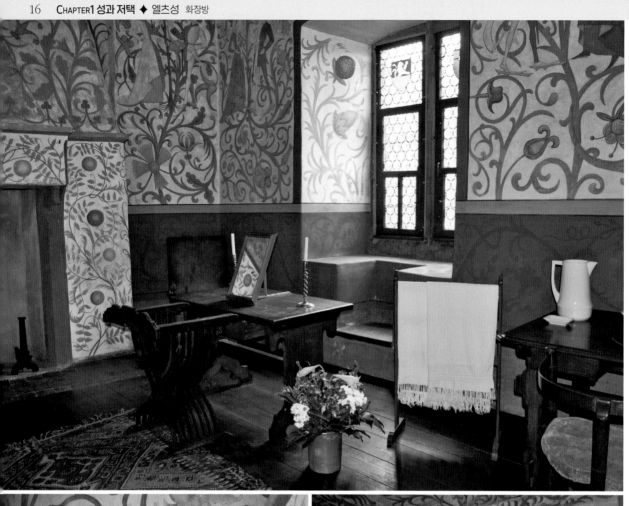

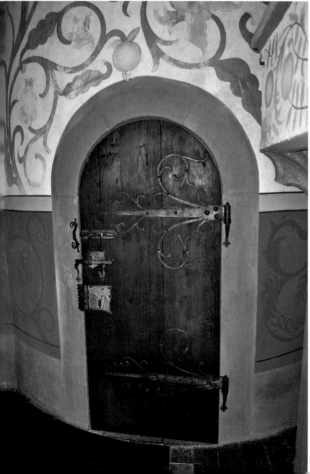

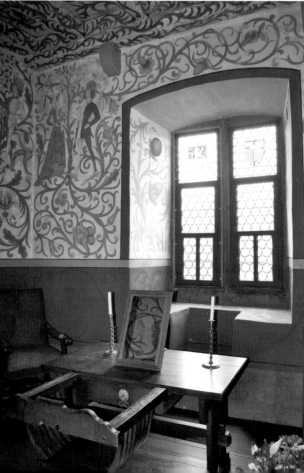

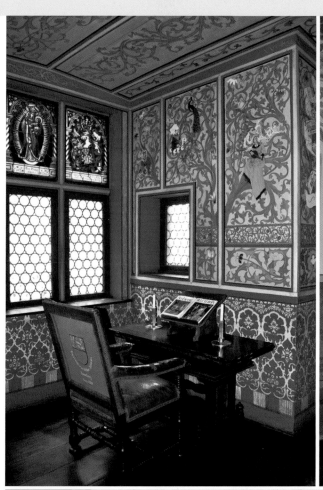
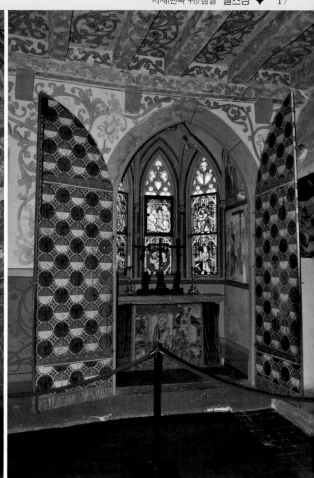
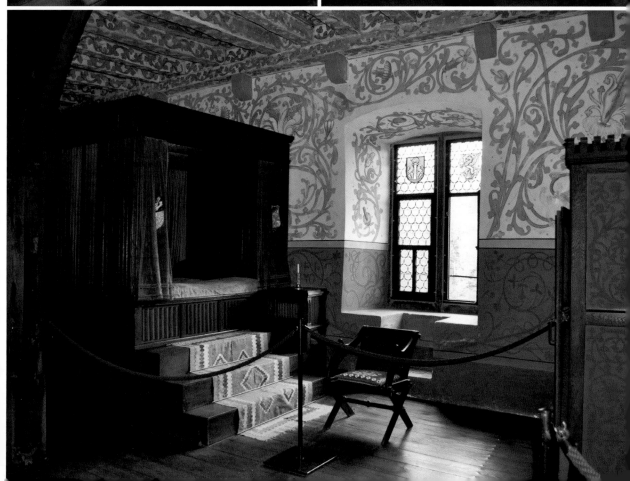

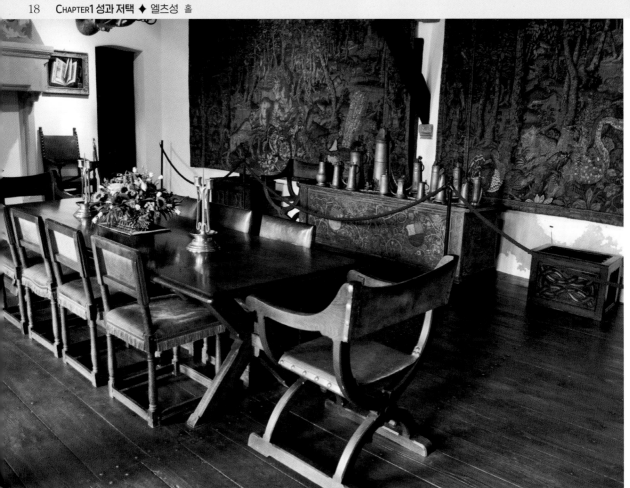

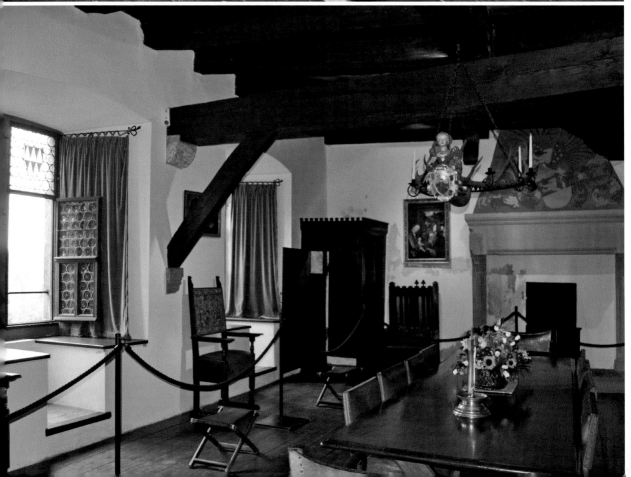

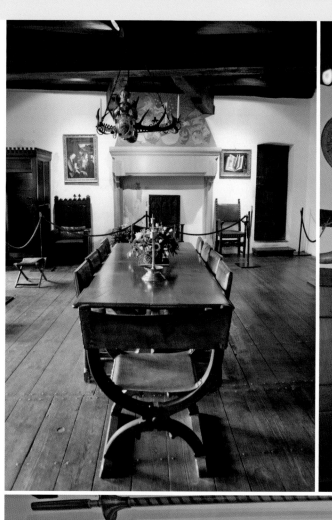

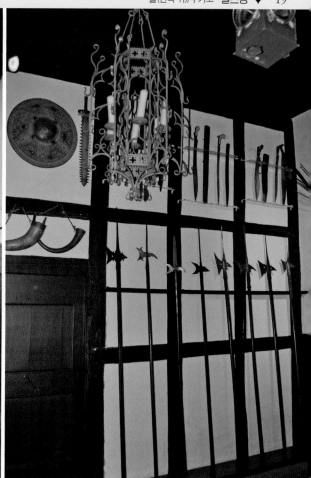

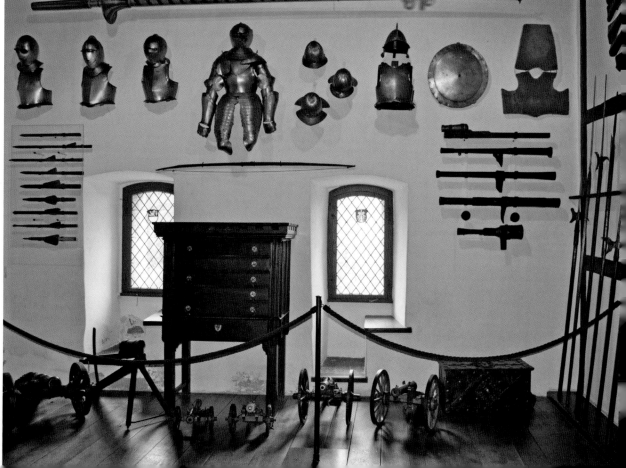

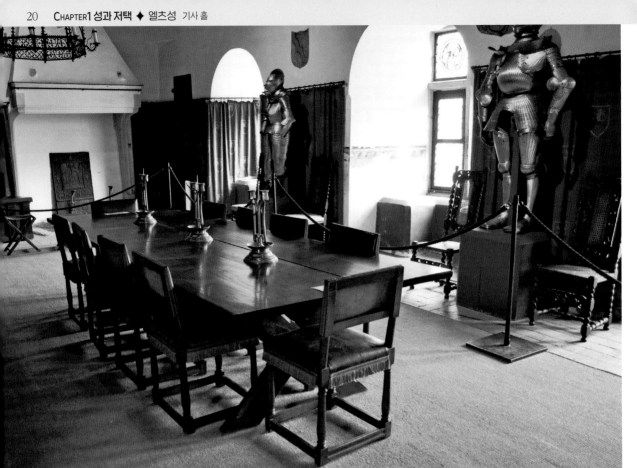

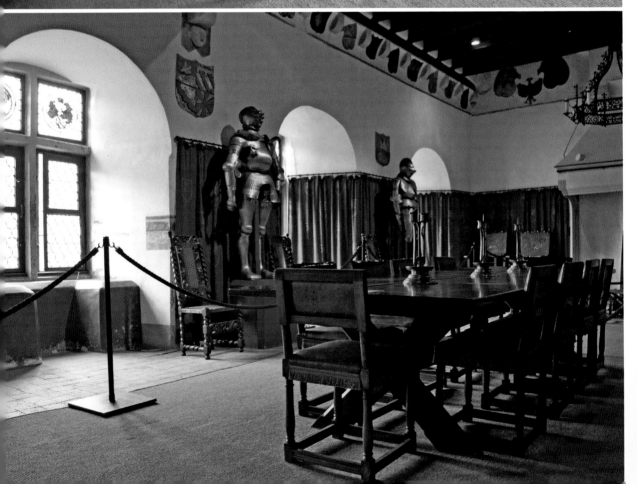

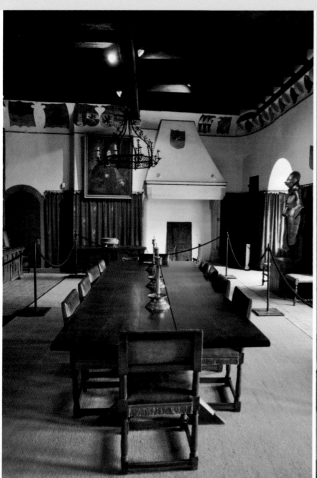

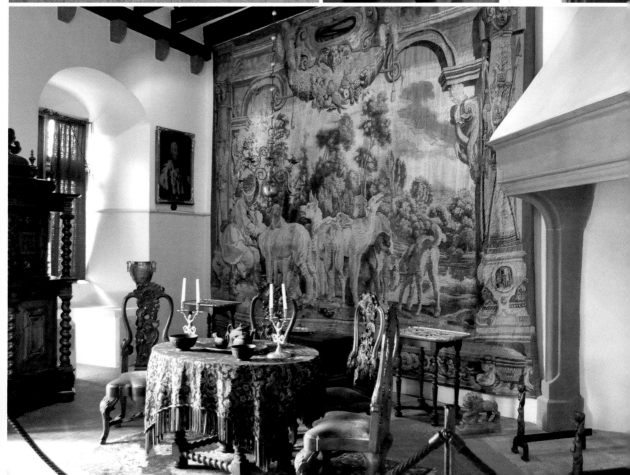

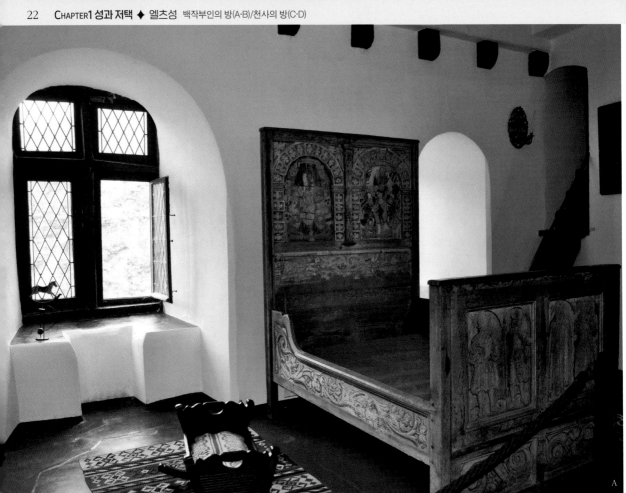

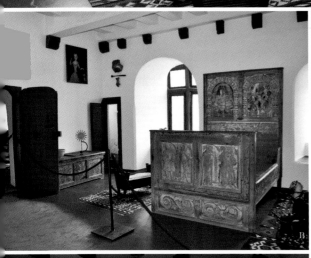

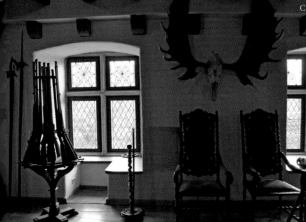

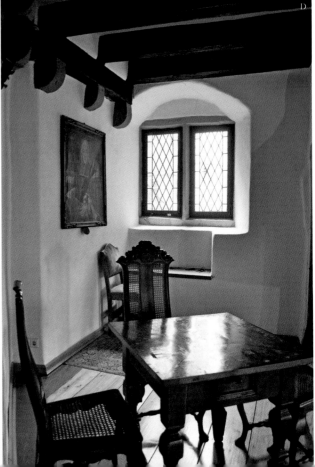

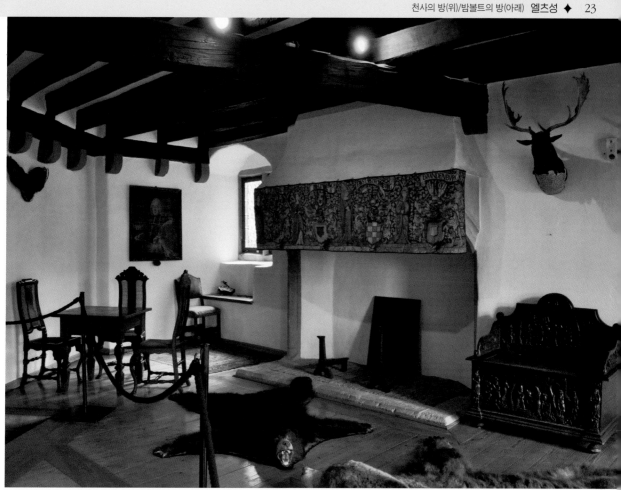

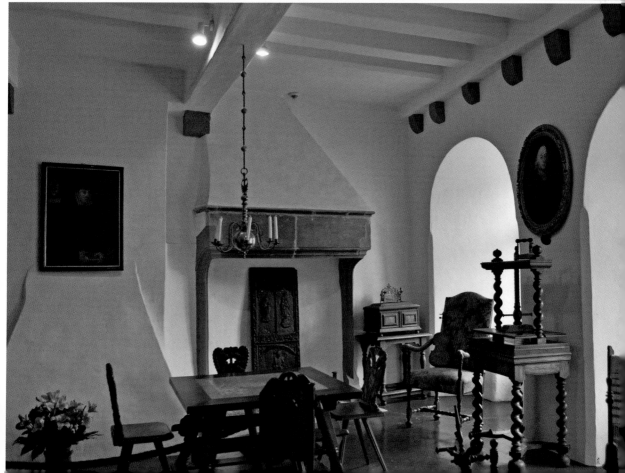

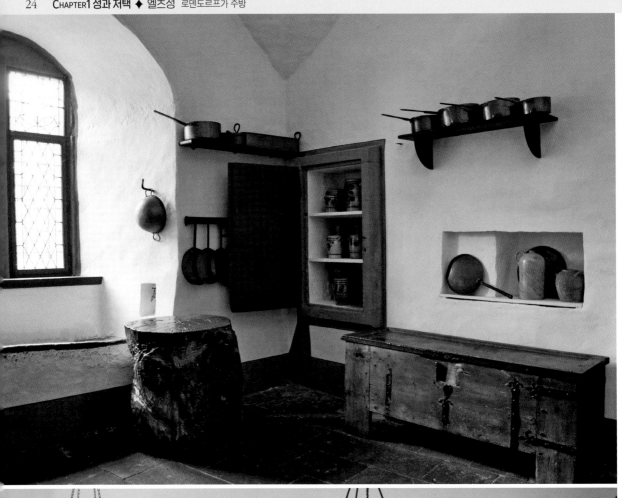

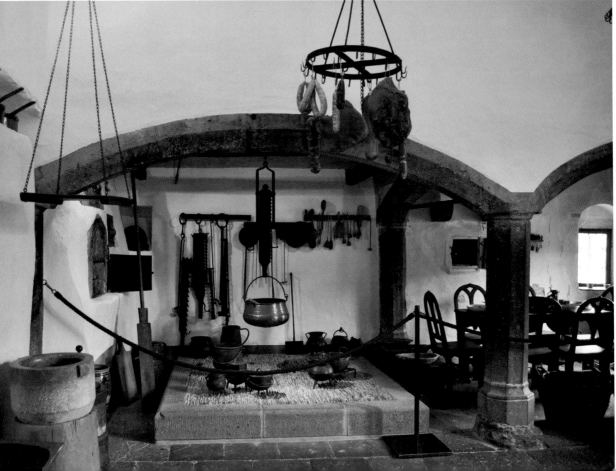

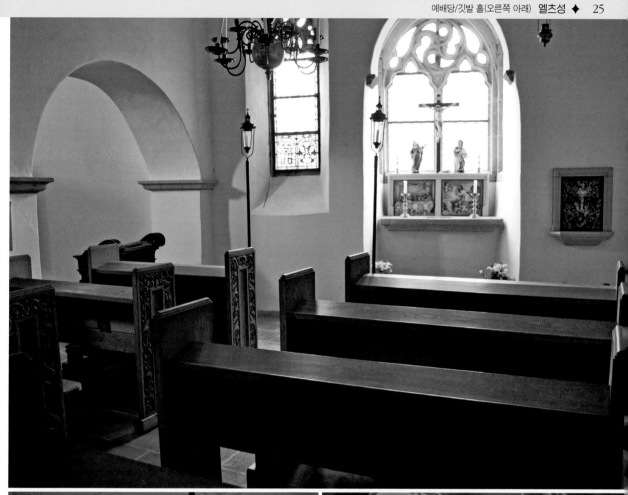

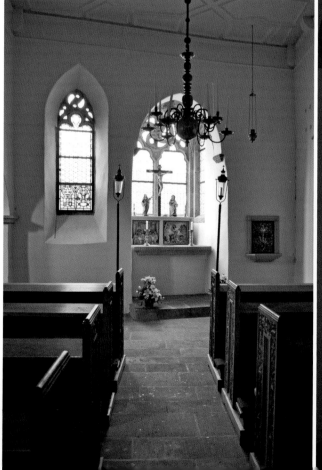

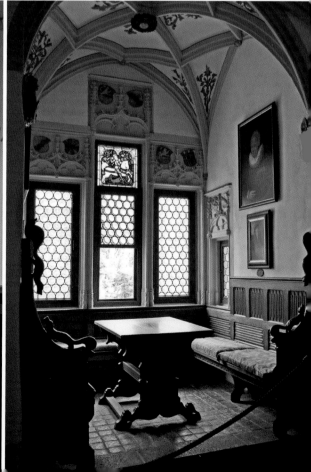

코헴성 Reichsburg Cochem 개요·공간 분석

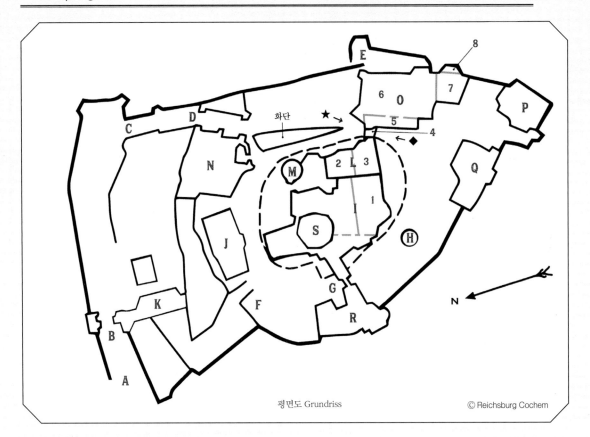

평면도 Grundriss © Reichsburg Cochem

엘츠성과 마찬가지로 라인란트-팔츠주에 위치한 성으로, 라인강의 지류 중 하나인 모젤강 강변의 도시 코헴의 중심부에 자리잡은 높다란 언덕 위에 우뚝 솟아있습니다. 고지대의 이점을 활용하여 적의 공격을 막아내 온 성입니다.

성이 세워진 것은 서기 1000년경 에초 궁정백에 의해서였습니다. 문서 기록에는 1051년 처음으로 등장하는데, 폴란드 왕비였던 에초의 장녀가 조카 팔라틴 백작 하인리히에게 성을 양도한 것으로 되어 있습니다. 1151년에는 황제 콘라트 3세가 성을 접수, 1294년까지 신성로마제국이 성을 관활하였습니다. 이 때문에 라이히스부르크(제국성)라는 이름으로도 불리게 되었습니다. 그 후 트리어 대주교, 선제후의 손을 거치며 증개축이 이루어졌고 특히 14세기에 규모가 크게 확장되었습니다. 그러나 확장 정책을 펼치던 루이14세 통치기인 1689년, 프랑스군이 코헴을 점령했고 성도 이때 불에 타 폐허가 되었습니다.

프로이센 왕국 소유의 폐허로 남아있던 성이 재건축된 것이 1868년의 일이었습니다. 당시 독일 부유층 사이에서는 폐허가 된 성을 수리, 개조해 여름 별장으로 활용하는 것이 유행했습니다. 베를린의 사업가 루이 라베네(Louis Ravené)가 코헴성을 사들였습니다. 잔해를 치우는 과정에서 중세 시대

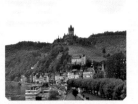 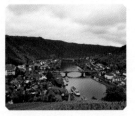

왼쪽 : 멀리서 본 모습
오른쪽 : 성에서 바라본 모젤 강. 한때는 독일과 프랑스 사이의 중요 교역로로 강을 오가는 배에서 통행세를 징수하였다.

의 기초 구조물이 남아있는 것이 확인되었습니다. 라베네는 남아있던 베르그프리트, 성벽, 성문 등 유적이라고 할 수 있는 부분을 최대한 보존하면서 16세기적 외관을 복원하는 것을 목표로 재건 작업에 착수했습니다. 때문에 외형에서는 11세기 건축 당시~14세기 고딕 양식과 19세기의 네오 고딕 양식(당시 유행했던 낭만주의적 화려함에 영향을 받음)이 모두 확인됩니다. 르네상스, 바로크 시기 가구도 라베네가 수집한 물건입니다.

✦ 평면도 해설

A 제1관문 Rstes Tor		**K** 흉벽 Wehrgang	

A 제1관문 Rstes Tor

B 제2관문 Zweites Tor

C 다리 Brücke

D 제3관문 Drittes Tor

E 로프 고정소 Verankerung Des Zugseils

F 옛 문 Alte Ausfallpforte

G 성 내곽 입구 Eingang Zur Kernburg

H 우물 Brunnen

I 요새(본거지) Hochburg
1: 식당

J 아이펠 하우스 Eifelhaus
*"Eifel… 독일 서남부 아이펠 산지

K 흉벽 Wehrgang

L 로마네스크 건물 Romanischer Wohngebäude
2: 고딕의 방(Caminata*) / 3: 로마네스크의 방

M 마녀의 탑 Treppenturm "Hexenturm"

N, O, Q 영주 저택 Burgmannshaus
5: 사냥의 방 / 6: 기사 홀
7: 무기의 방 / 8: 발코니

P 예배당 Kapelle

R 도박장 Treppenturm Mit Schlupfpforte

S 베르그프리트 Bergfried
*"영어로는 Keep. 주변을 정찰하고 성을 방어하기 위해 세운 탑

*라틴어로 난로라는 뜻
의미가 넓어져 난로가 설치된 방이라는 뜻으로도 쓰이게 되었다

D : p.30

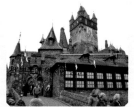

제3관문

★ ; p.31

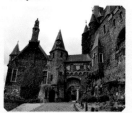

★ 지점에서 본 모습. 오른쪽의 돌
출창은 고딕의 방

◆ : p.32

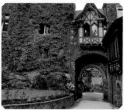

◆ 지점에서 본 모습. 사진 오른쪽
위의 창문이 복도, 오른쪽 옆면의 창
이 사냥의 방

H : p.32

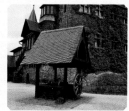

50미터 깊이의 우물

1 : p.38~39

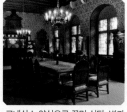

르네상스 양식으로 꾸민 식당. 벽과
가구에 화려한 목조 장식이 들어가
있다

2 : p.39~40

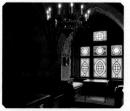

고딕의 방. 첨두형 아치와 리브볼트
에서 고딕 양식의 특징을 확인할 수
있다

3 : p.42

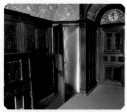

로마네스크 양식의 방. 열려있는 문
은 가구처럼 보이게 만든 비밀문으
로 유사시에 도시 방향으로 도망치
기 위한 것이었다

4 : p.40~41

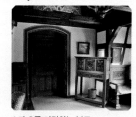

L과 O를 연결하는 복도
천장에 붙어있는 것은 중세의 액막
이상으로, 메류지느(하반신이 뱀인
여성) 형상을 하고 있다

5 : p.42~43

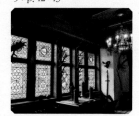

사냥의 방. 창가의 주석 단지에는
중세 기사가 하루 마실 분량의 와인
이 들어있다

6 : p.44~45

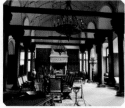

성에서 가장 넓은 곳인 기사 홀. 가
구는 19세기 것으로 일제 골동품
그릇도 함께 놓여있다

7 : p.46~47

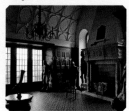

무기의 방. 계단의 나무 난간에는 조
각이 되어있다. 방안에 놓인 장롱은
성 안에 있는 가구 중 가장 비싼 물
건. 르네상스 양식으로 세공된 목제
가구다

8 : p.47

무기의 방에 연결된 발코니. 모젤강
이 한눈에 들어온다.

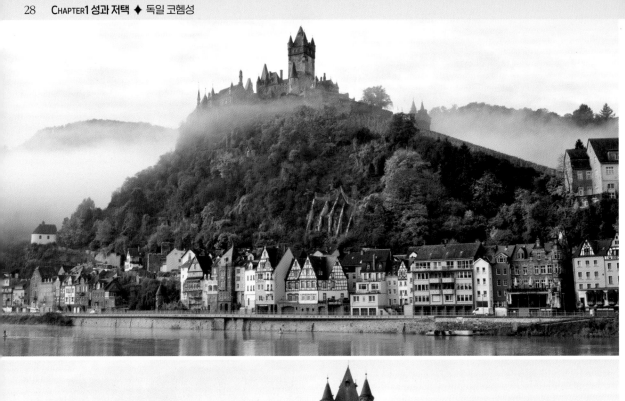

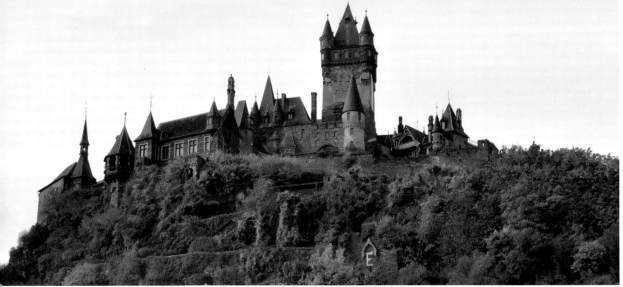

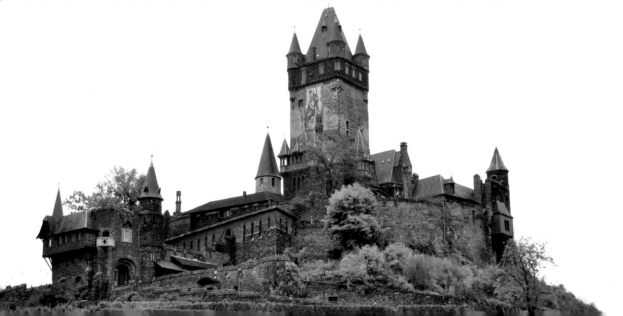

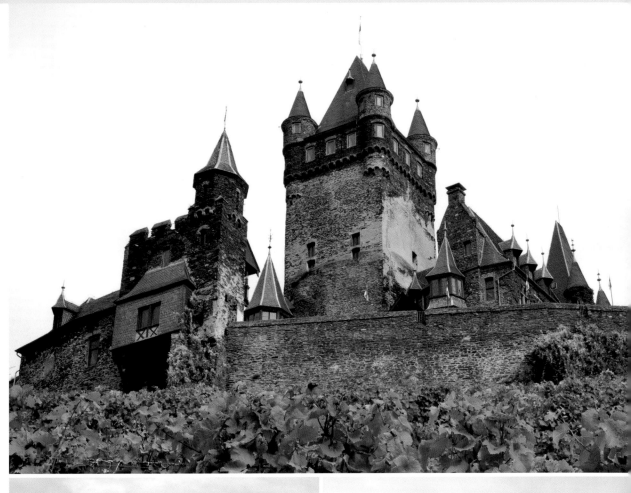

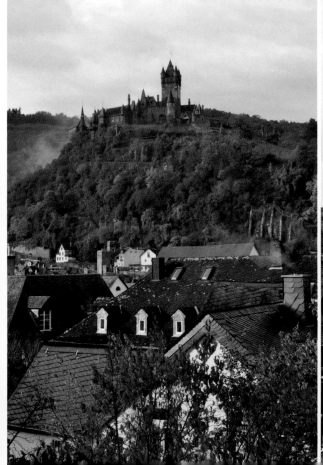

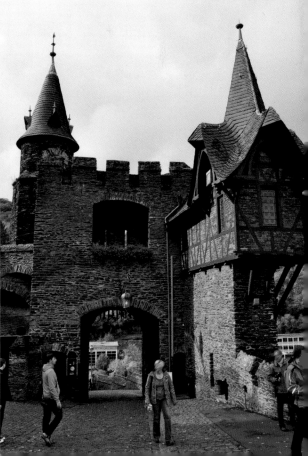

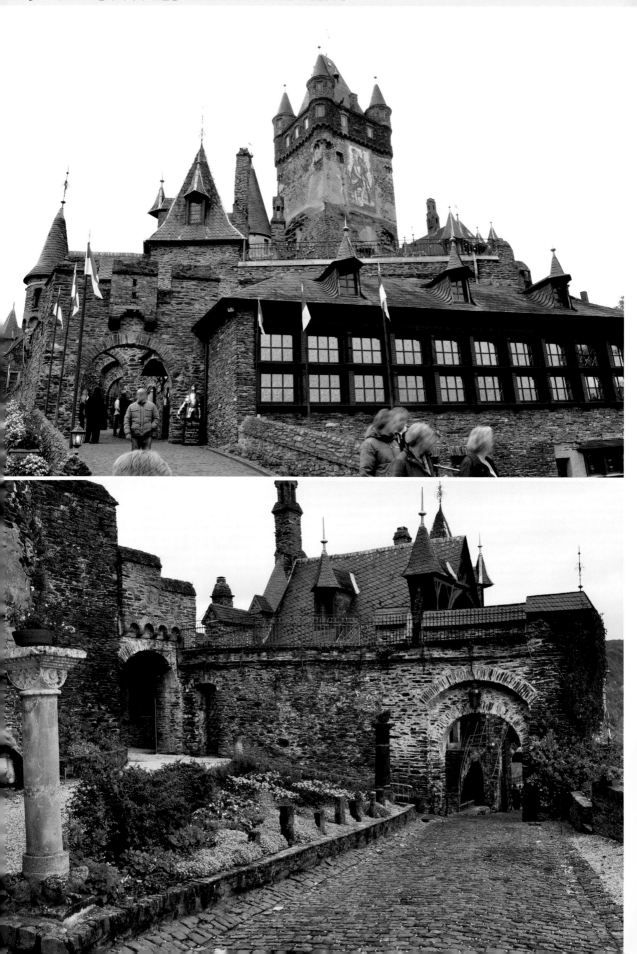

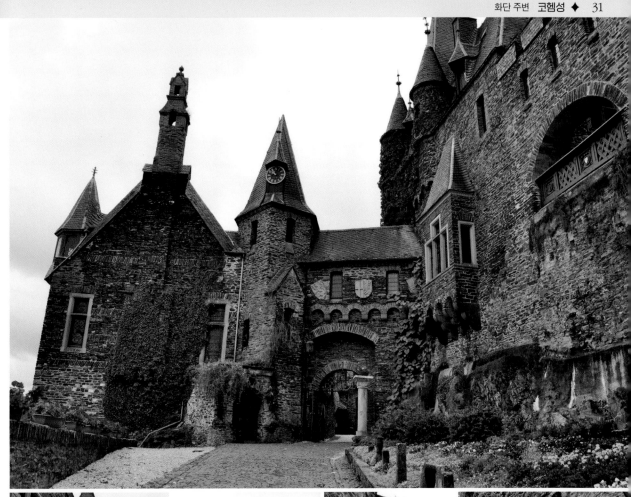

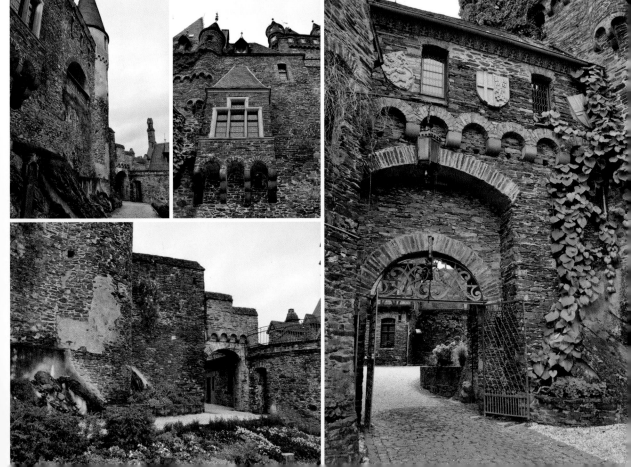

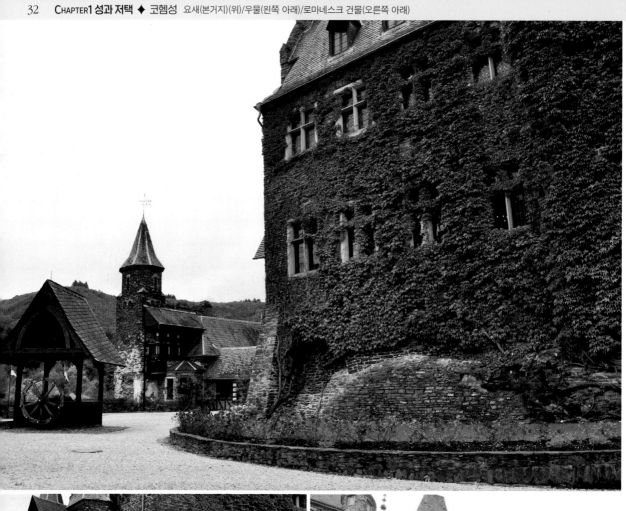

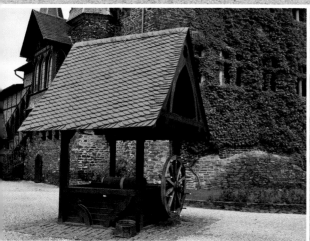

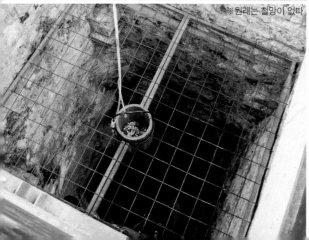

※원래는 철망이 없다

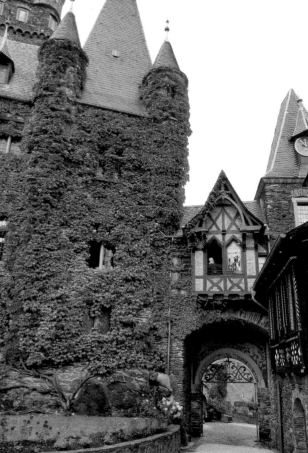

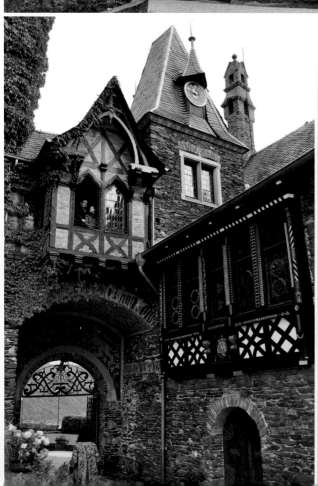

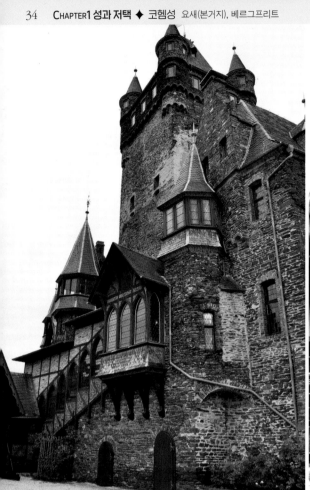
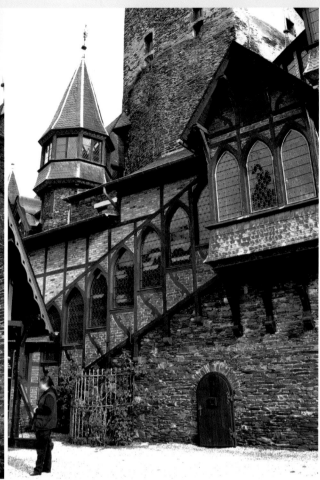
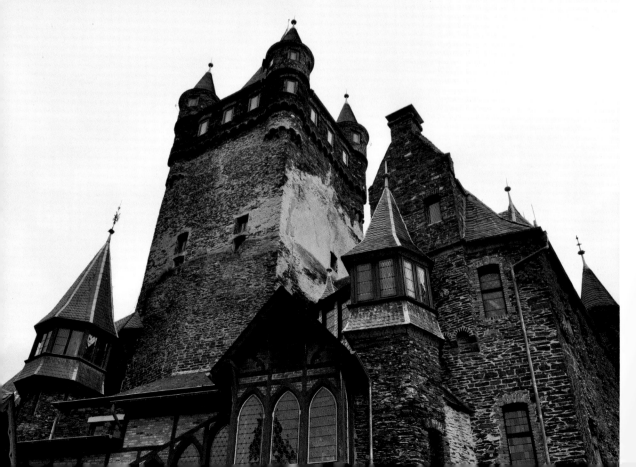

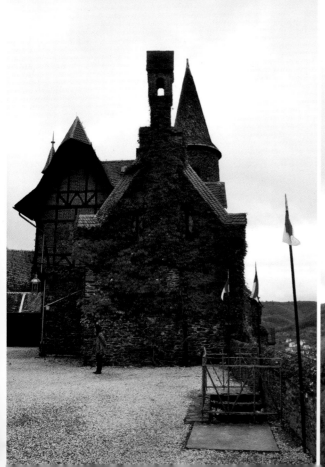

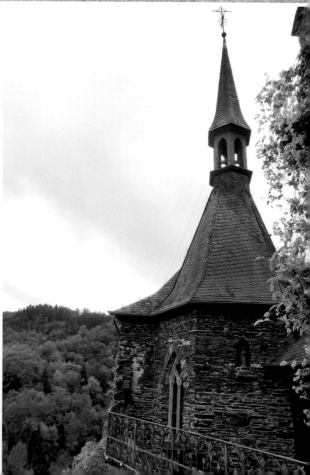

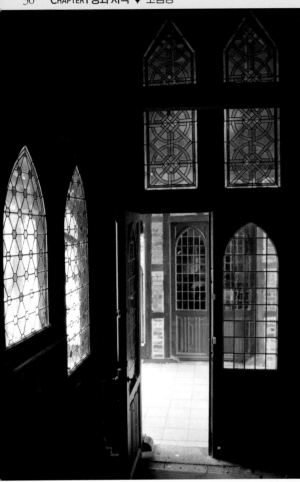
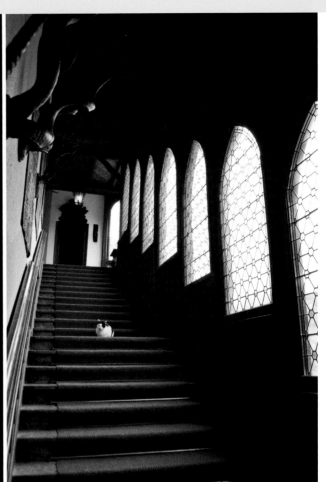
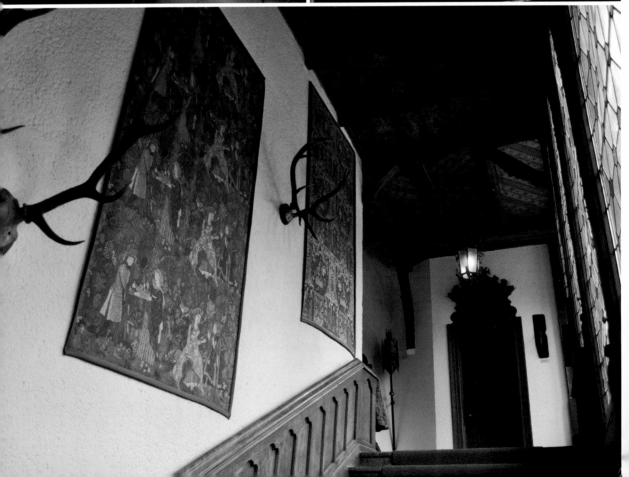

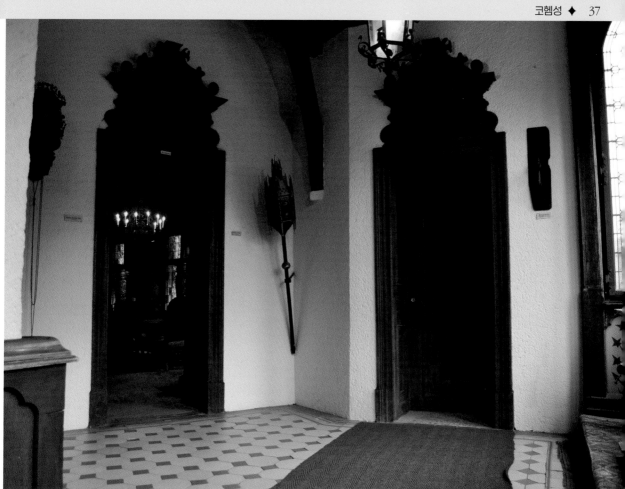

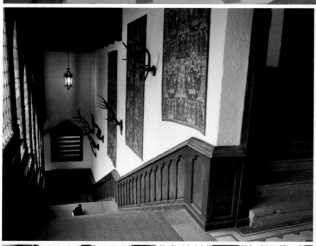

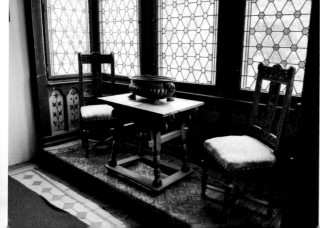

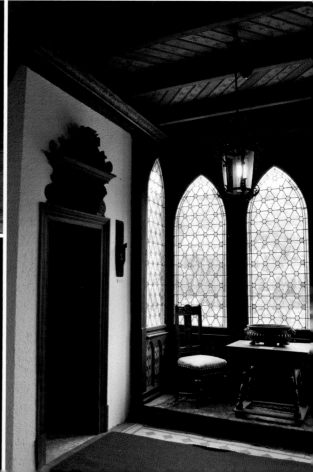

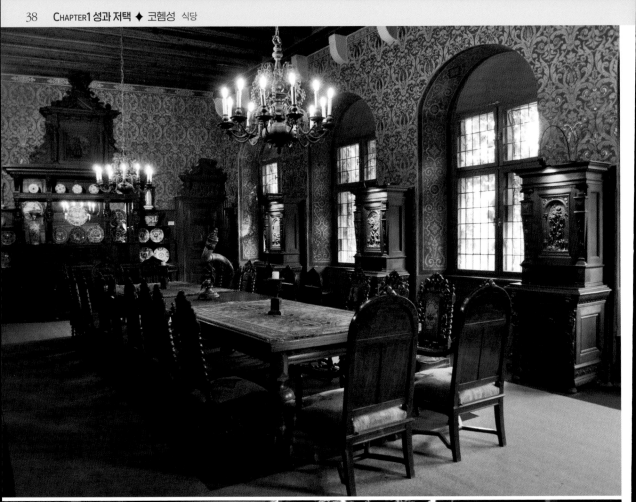

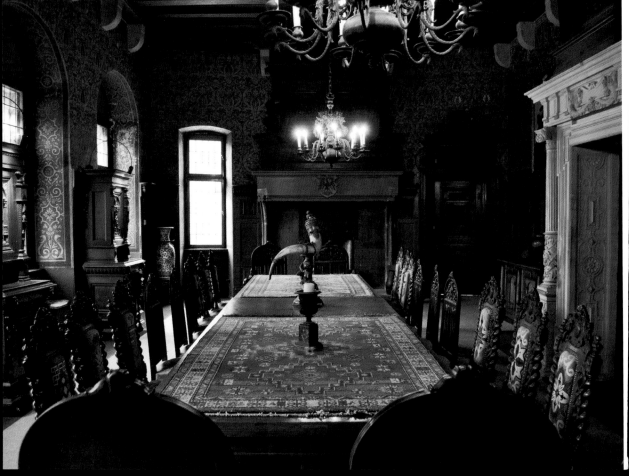

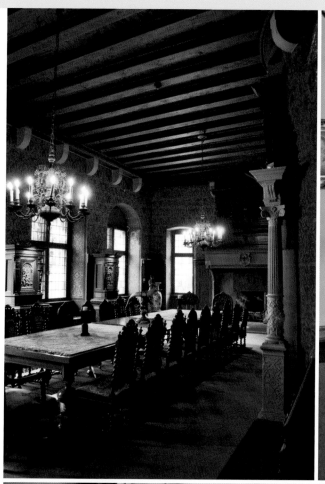

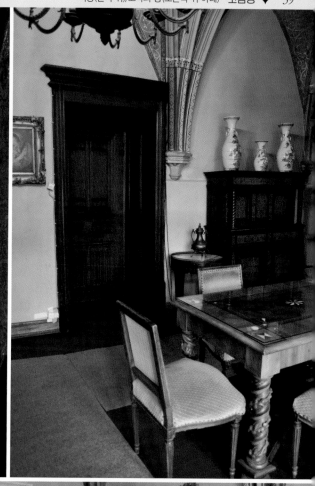

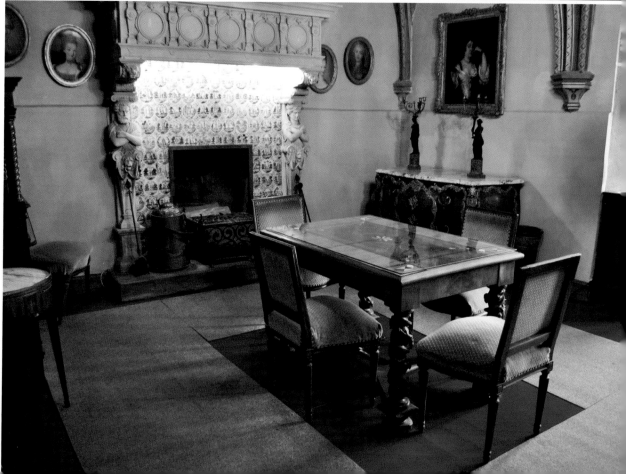

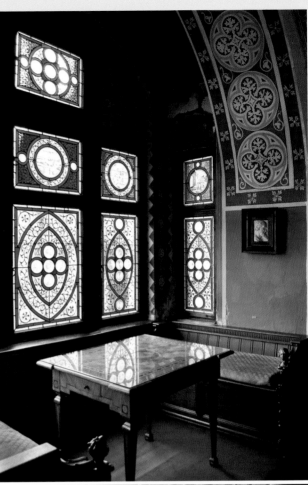

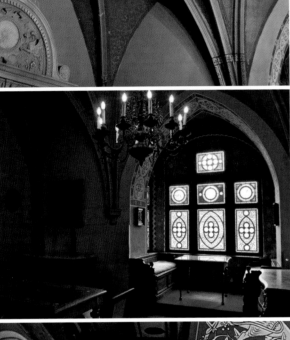

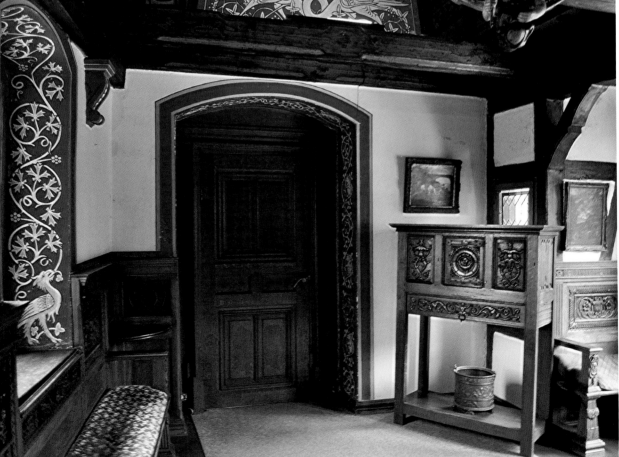

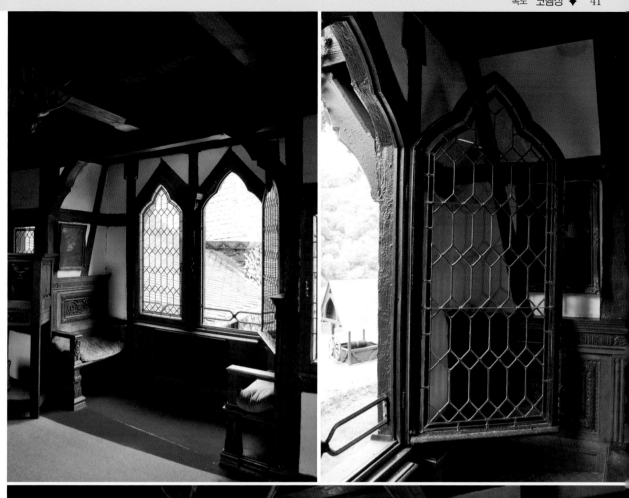

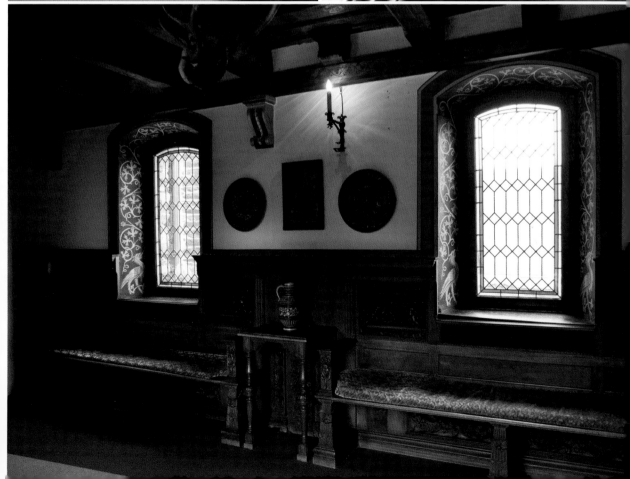

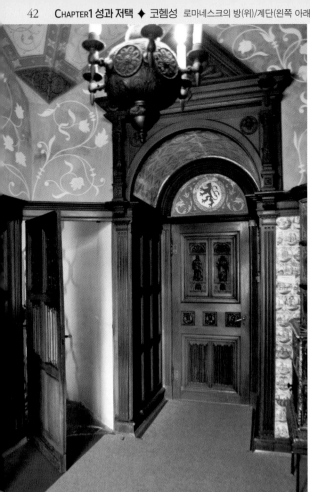

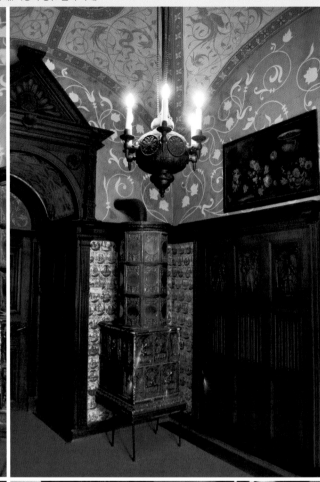

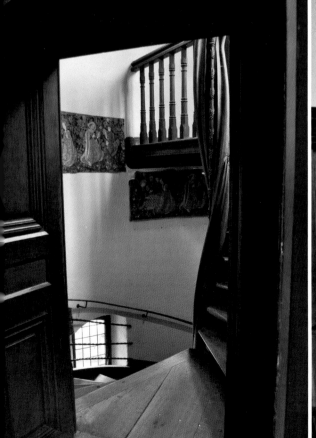

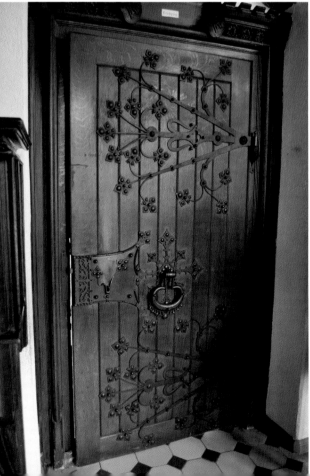

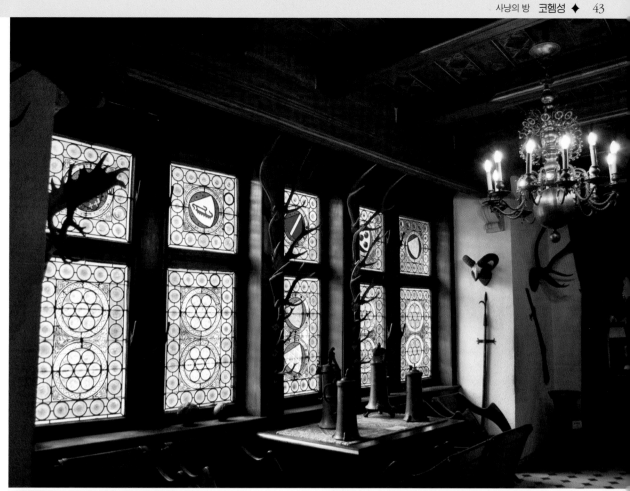

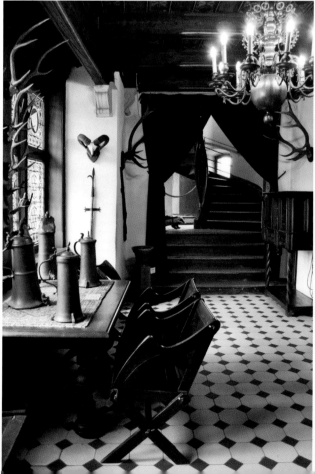

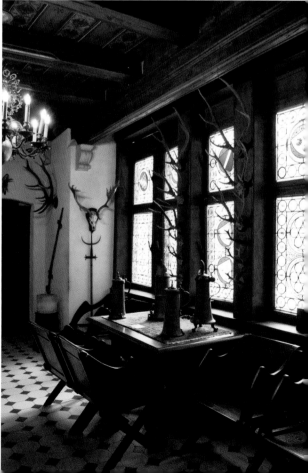

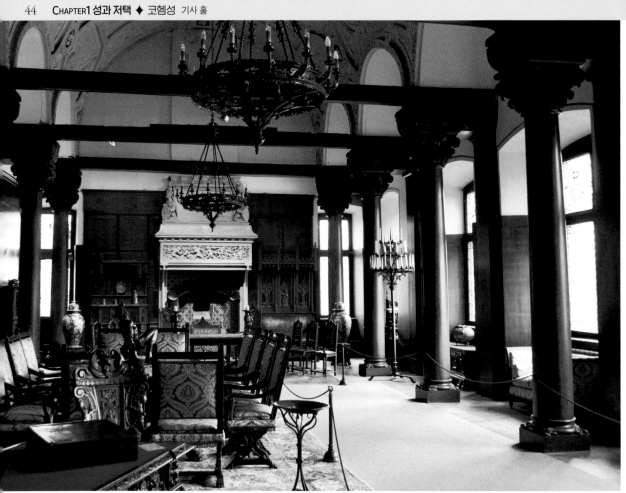

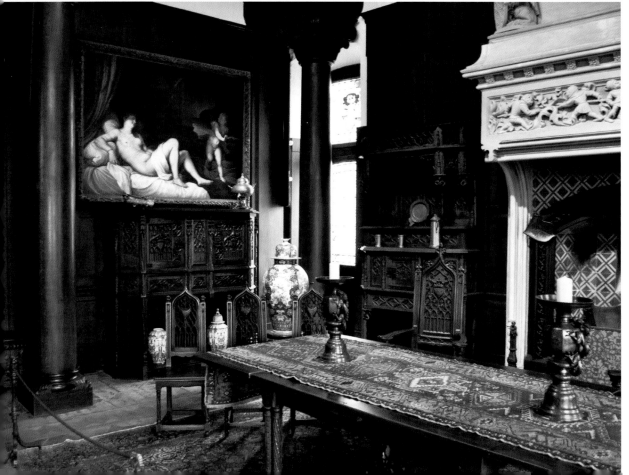

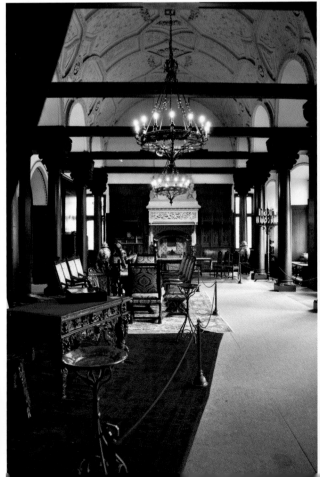

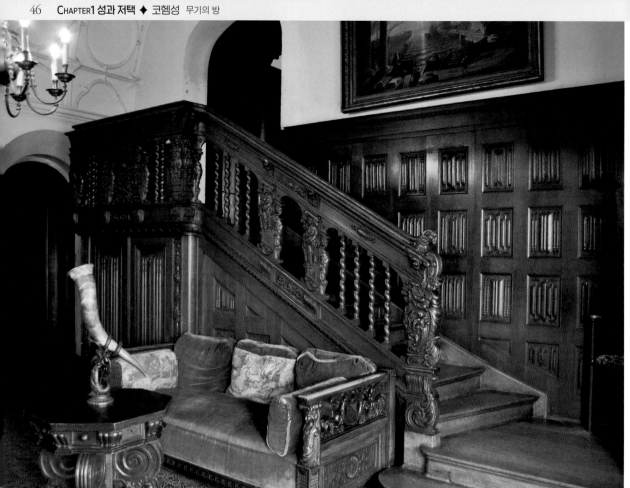

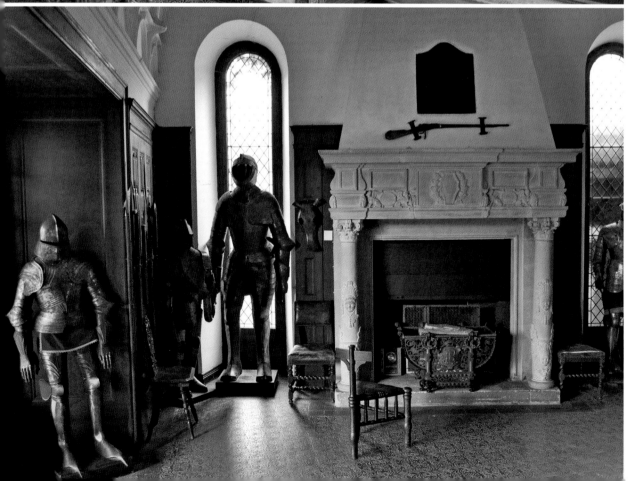

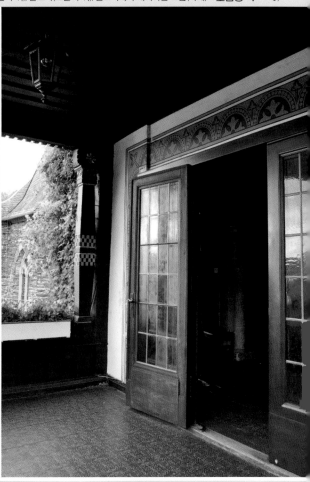

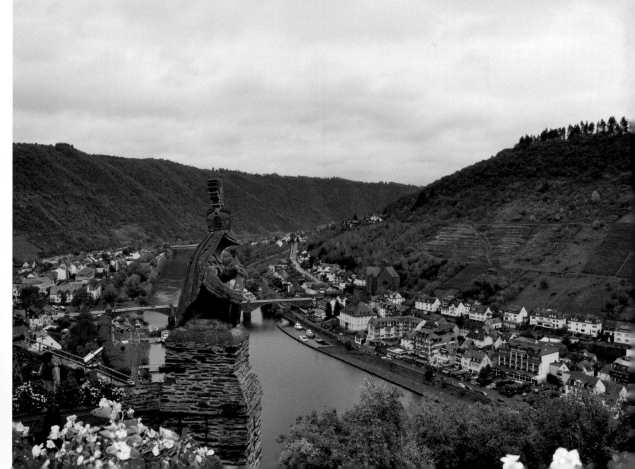

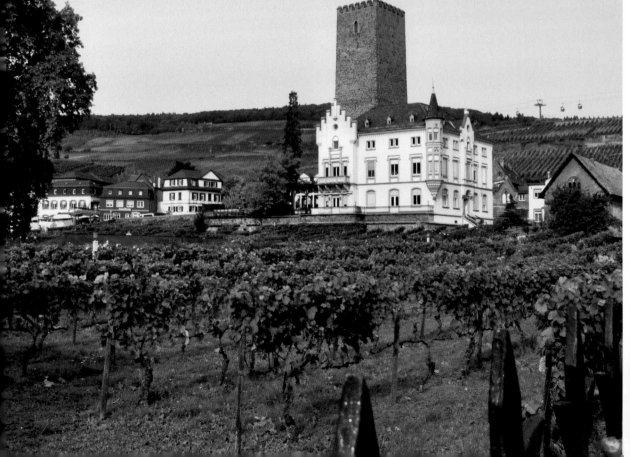

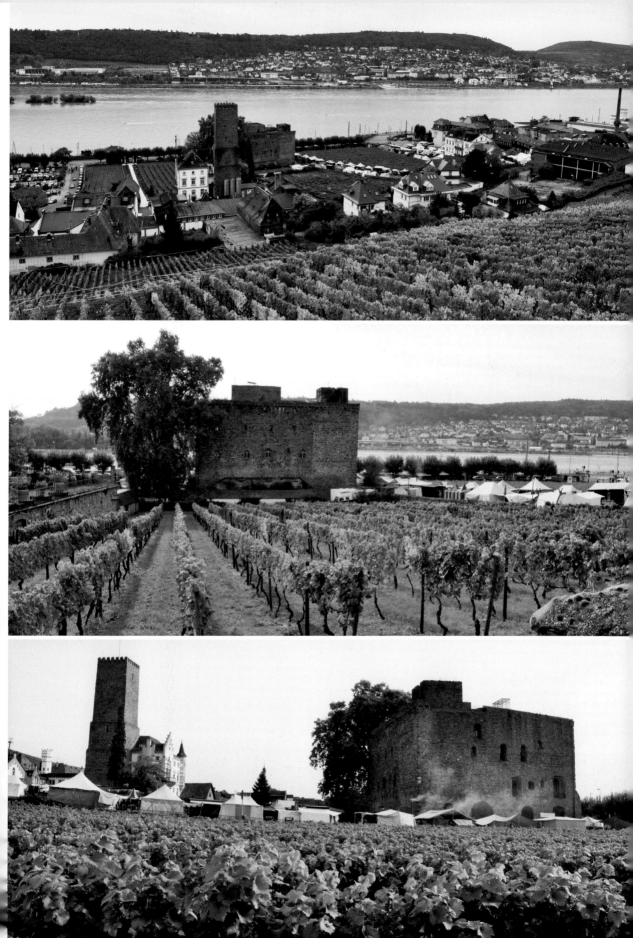

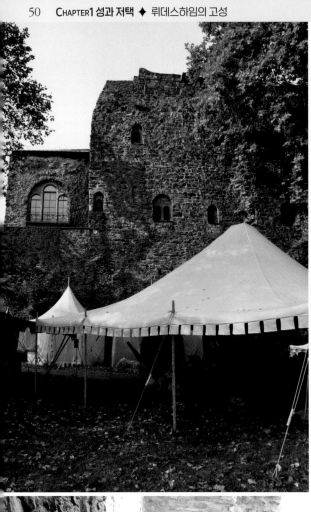

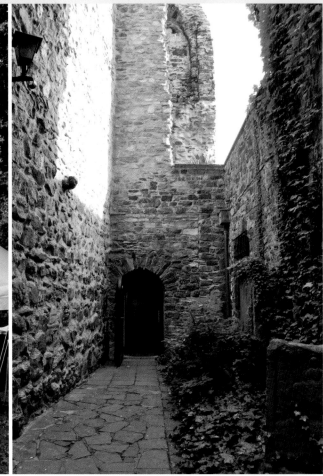

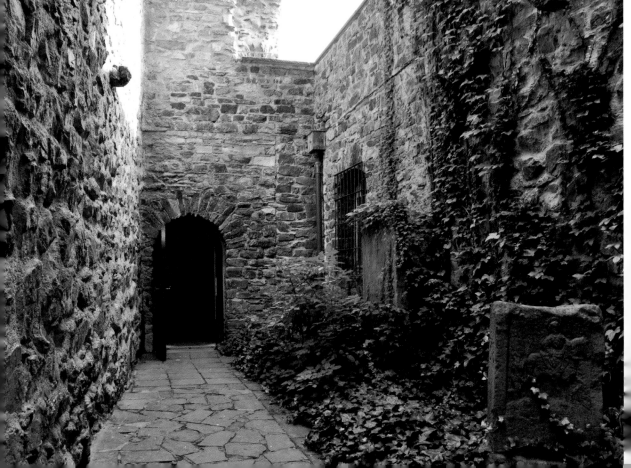

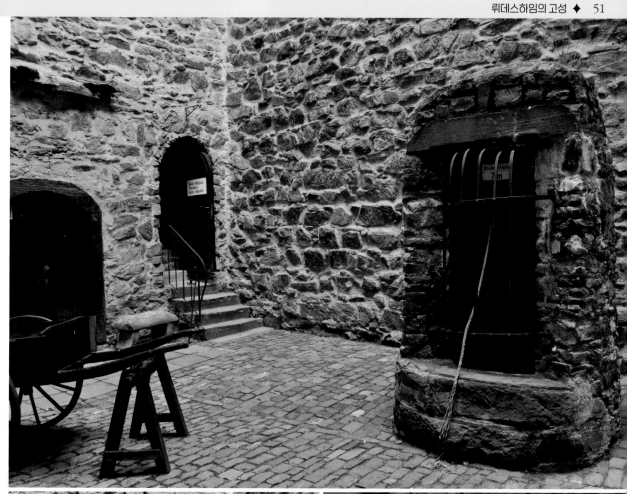

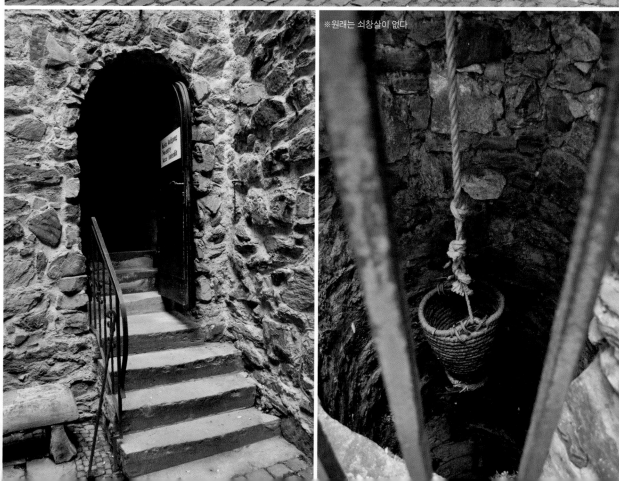

※원래는 쇠창살이 없다

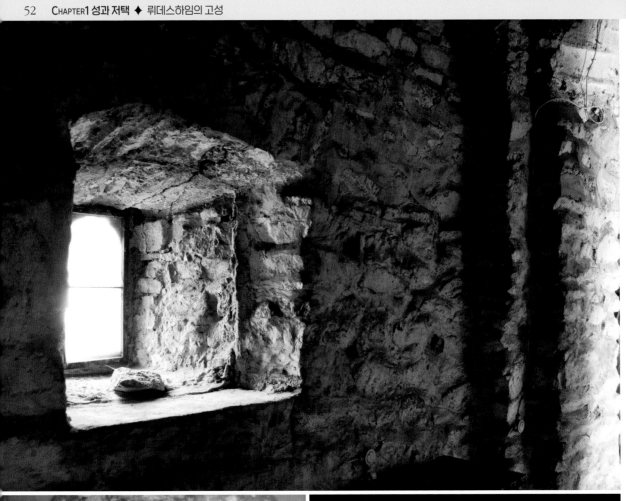

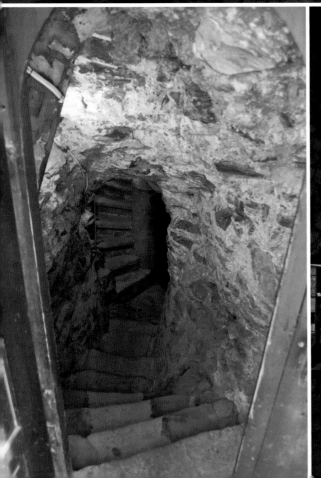

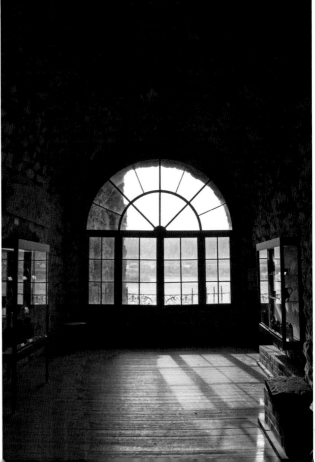

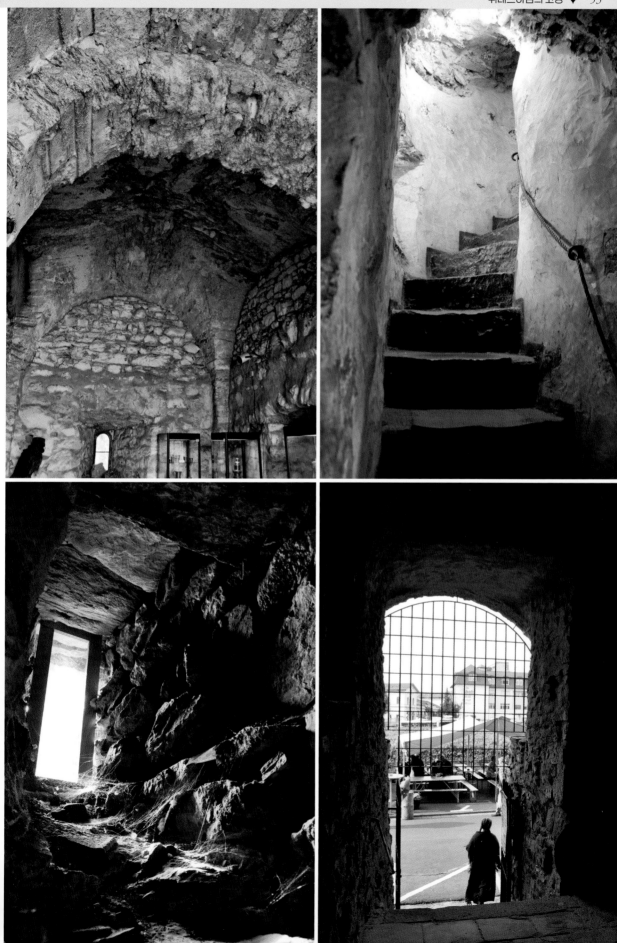

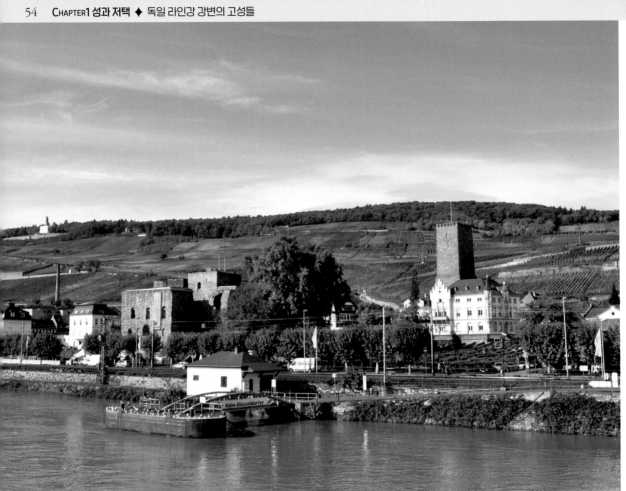

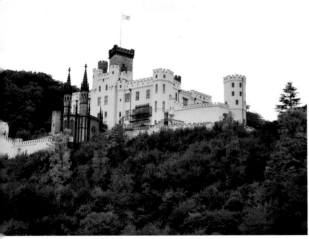

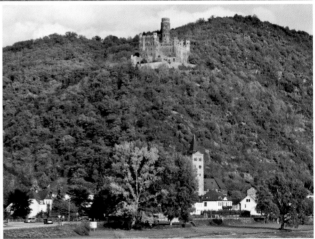

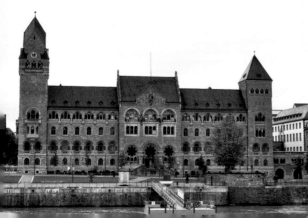

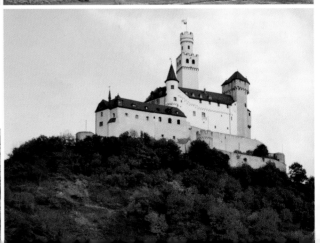

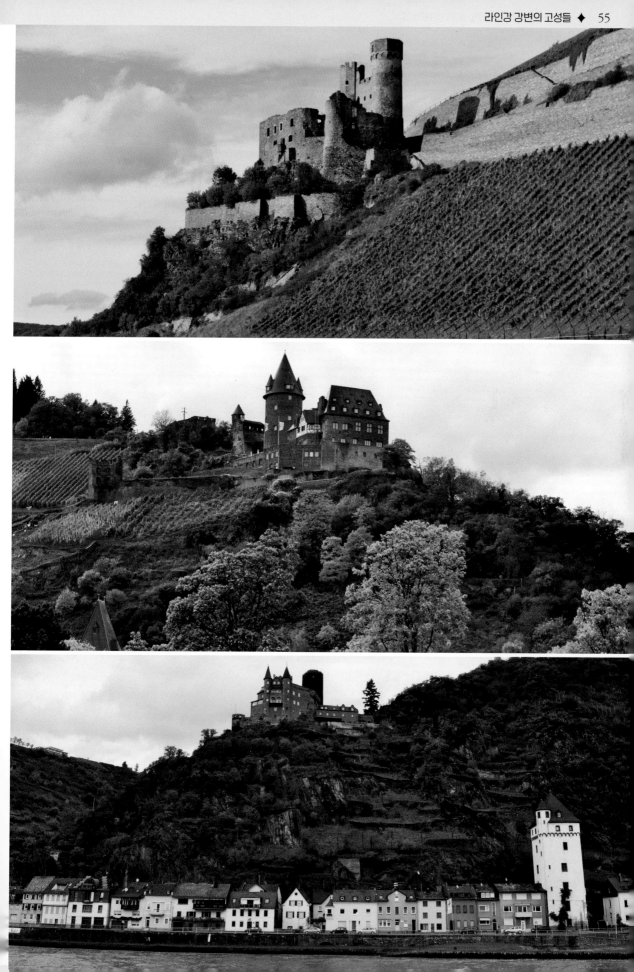

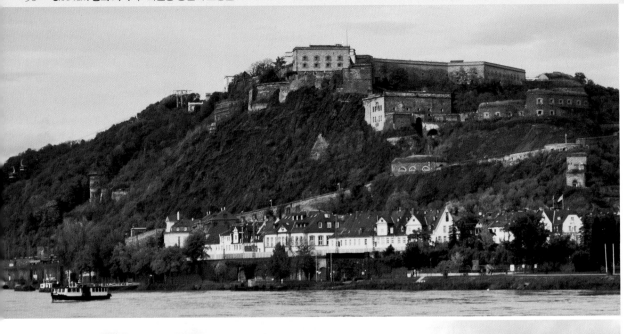

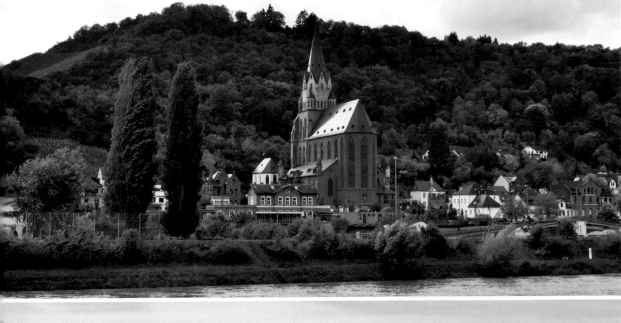

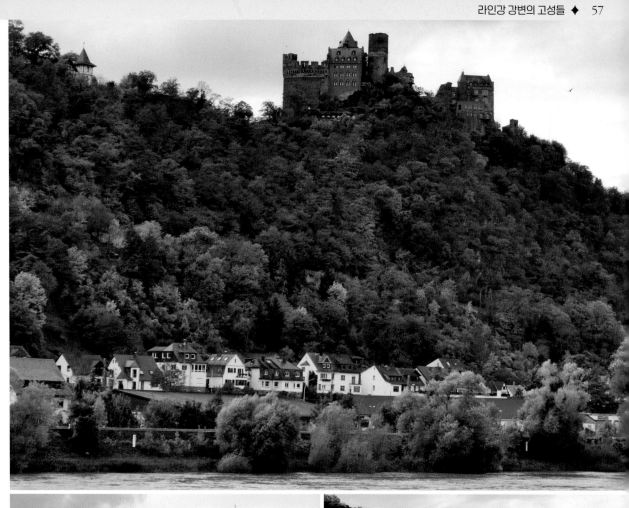

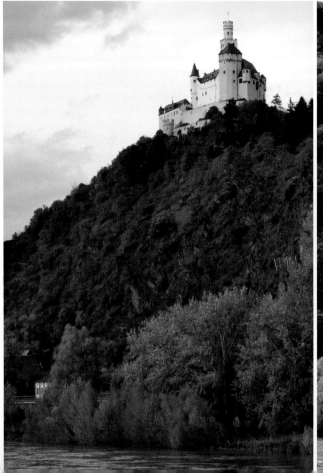

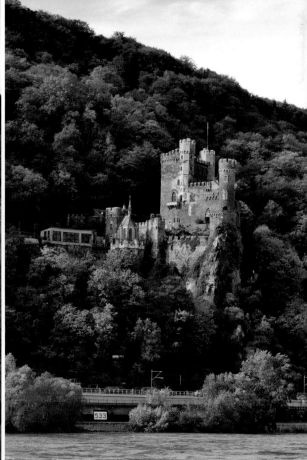

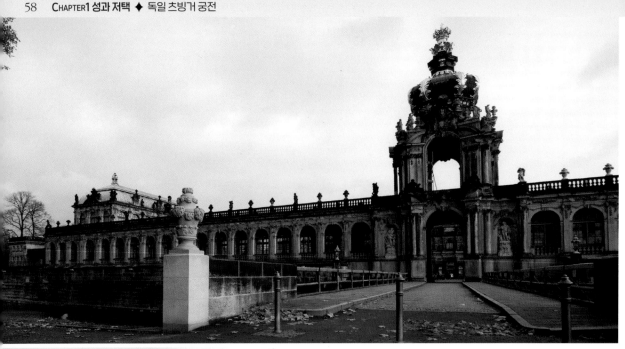

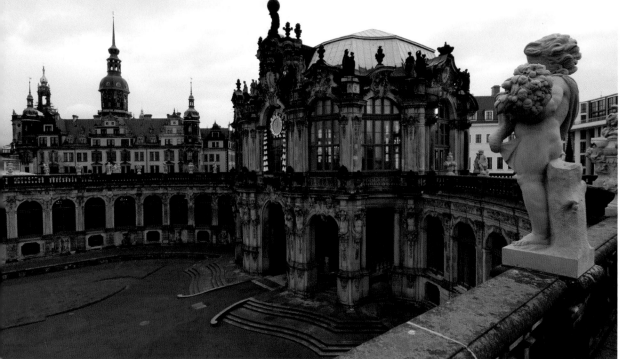

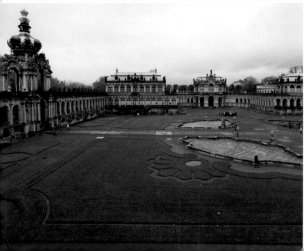

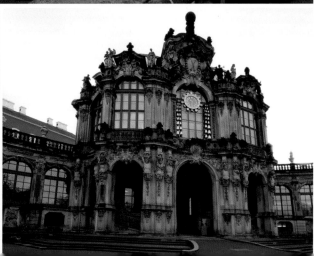

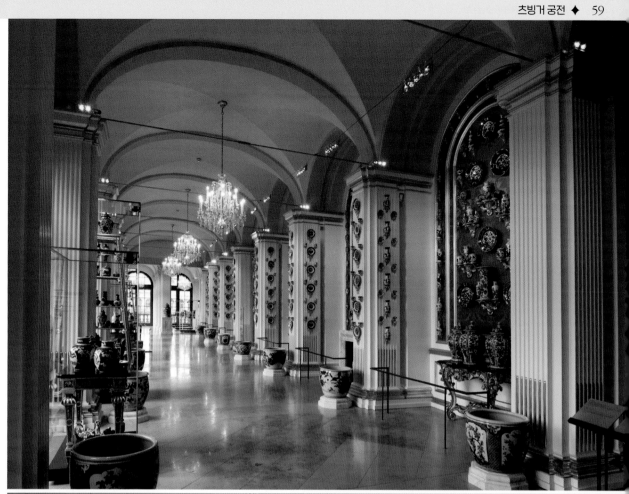

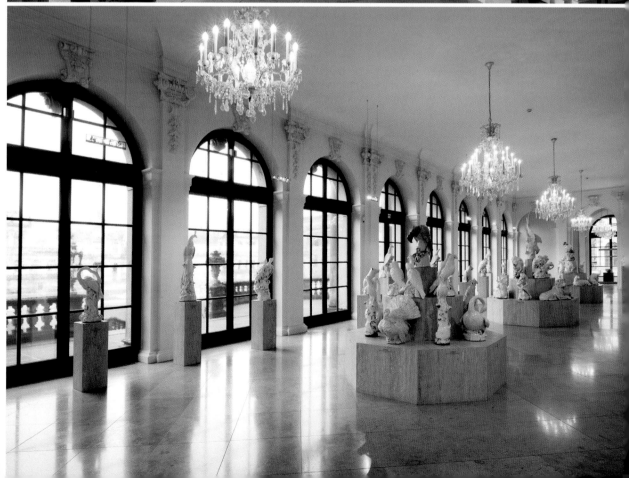

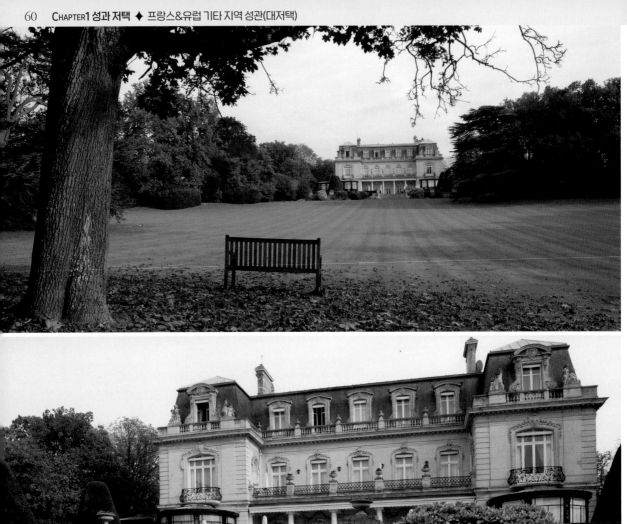

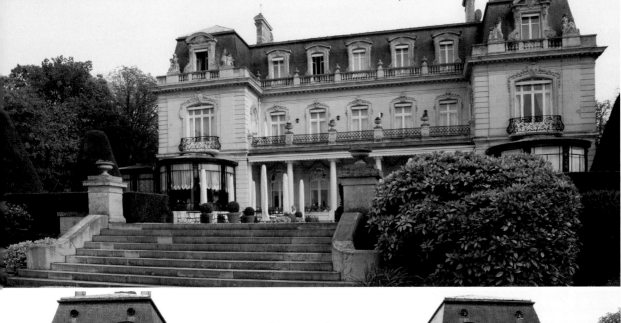

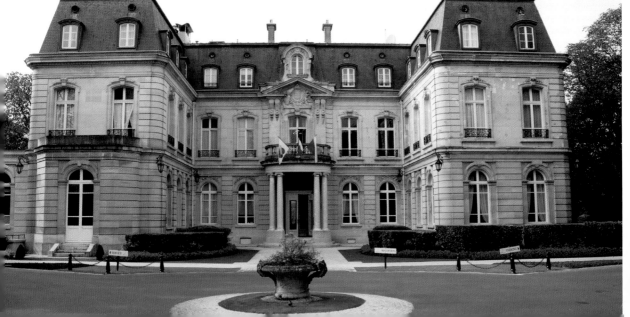

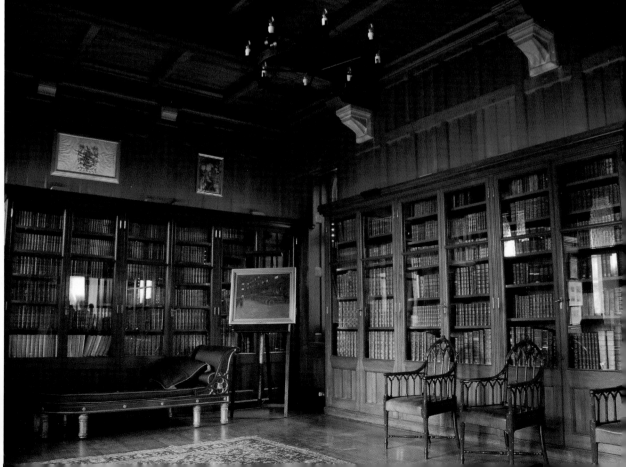

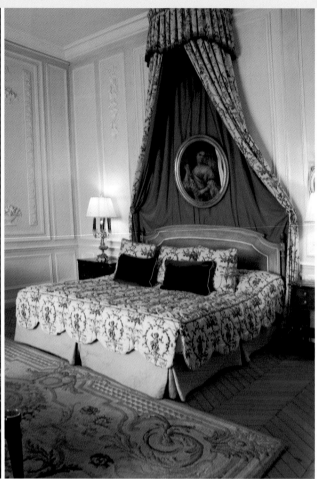

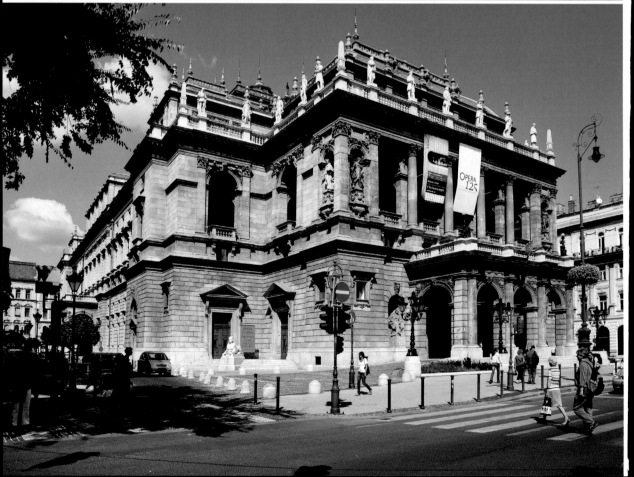

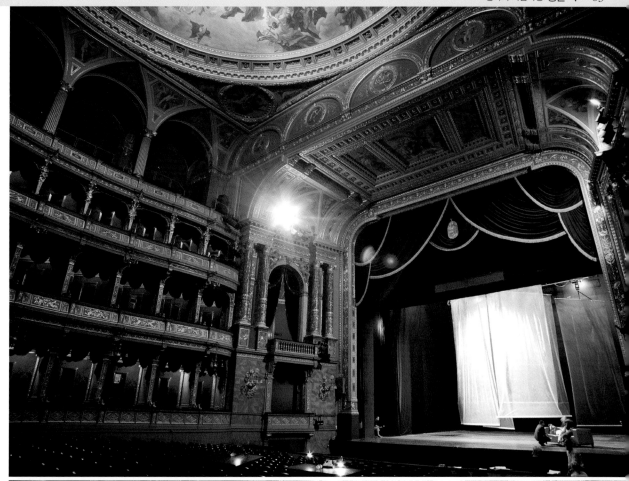

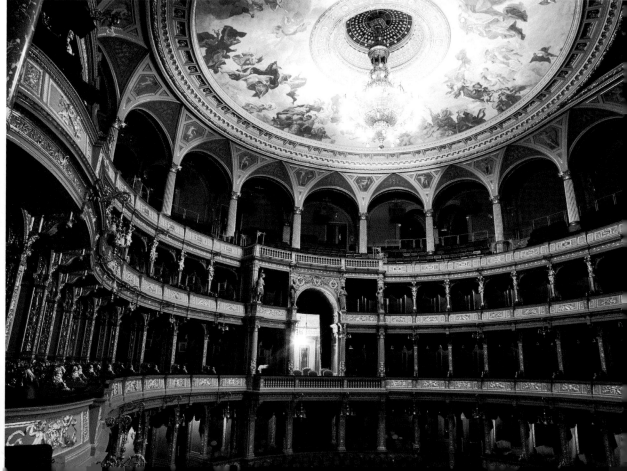

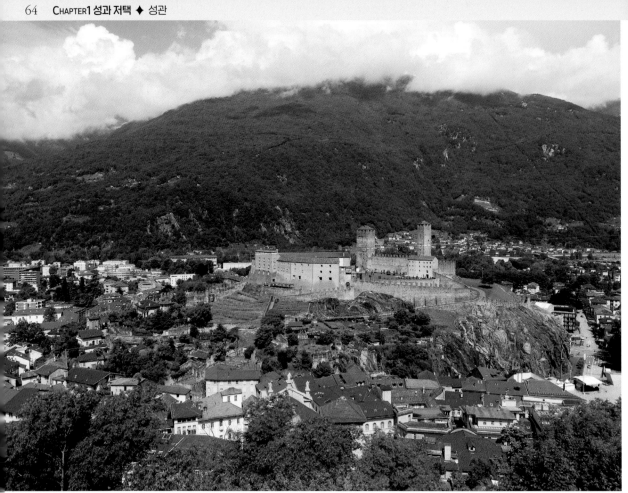

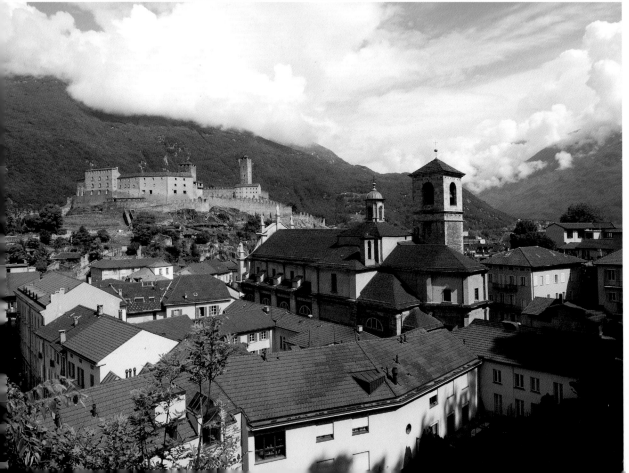

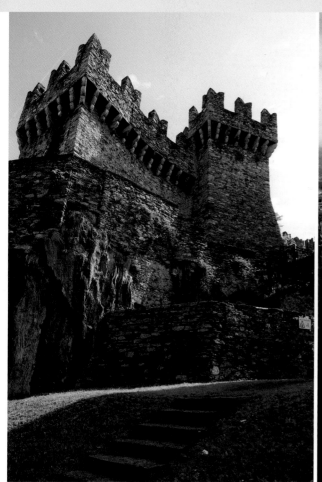
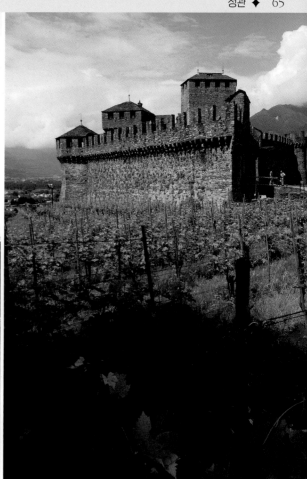
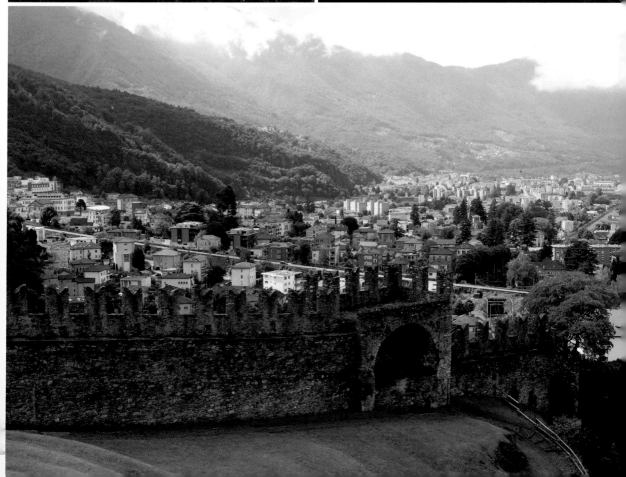

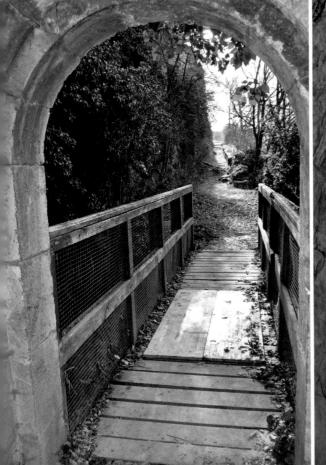
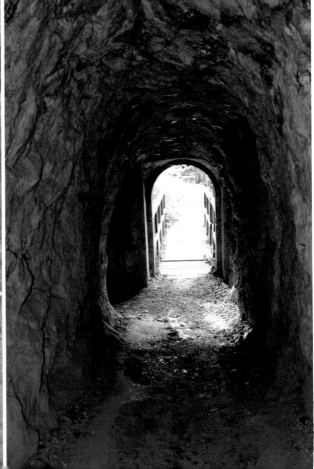

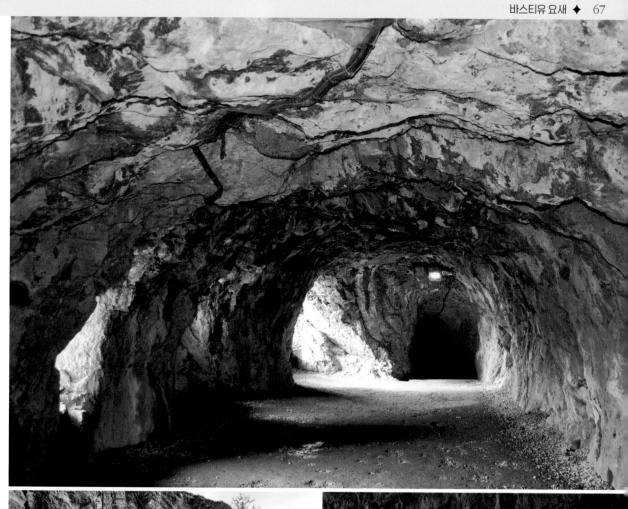

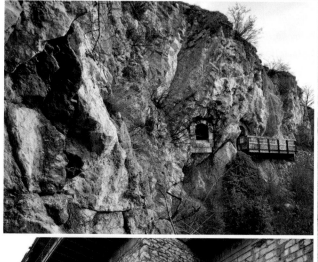

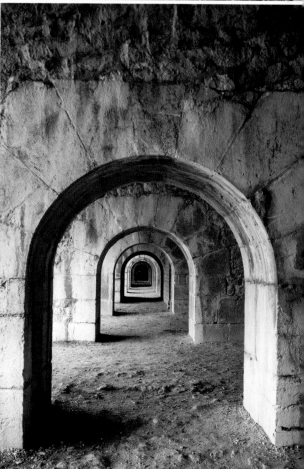

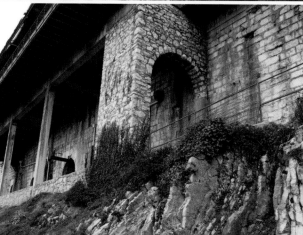

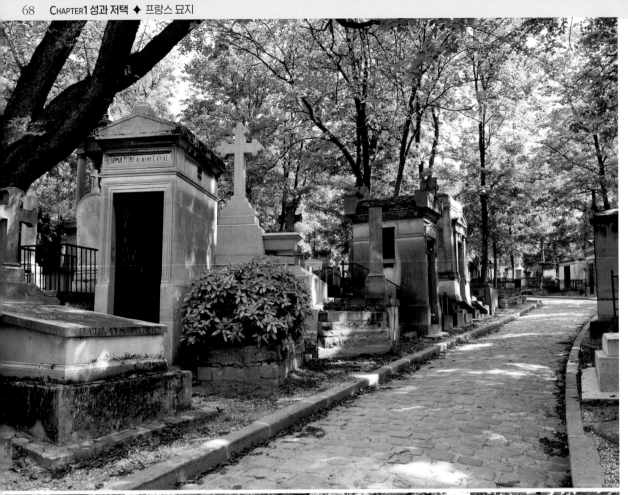

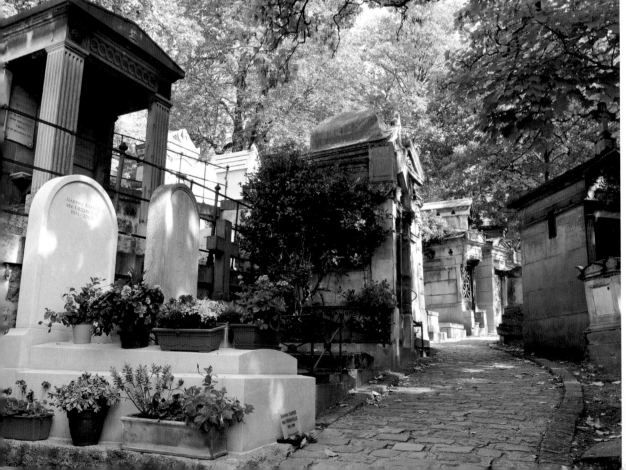

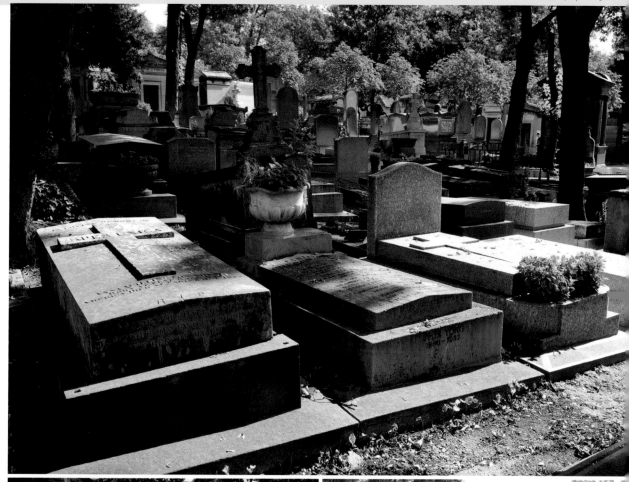

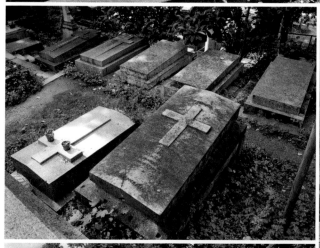

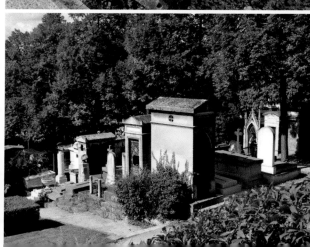

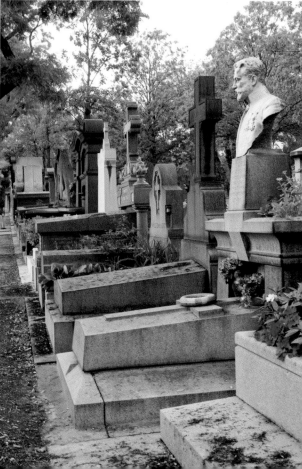

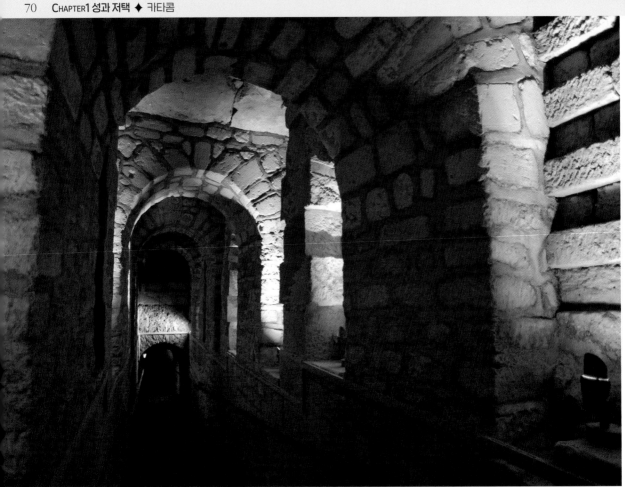

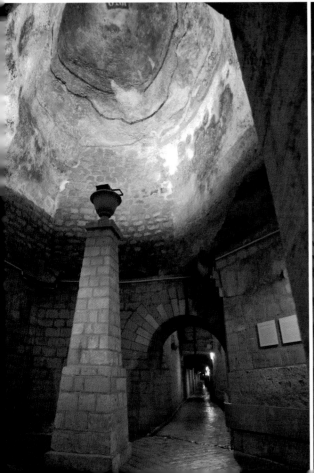

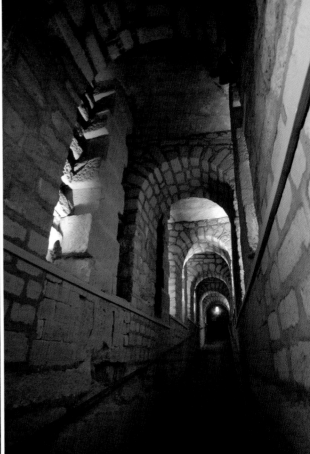

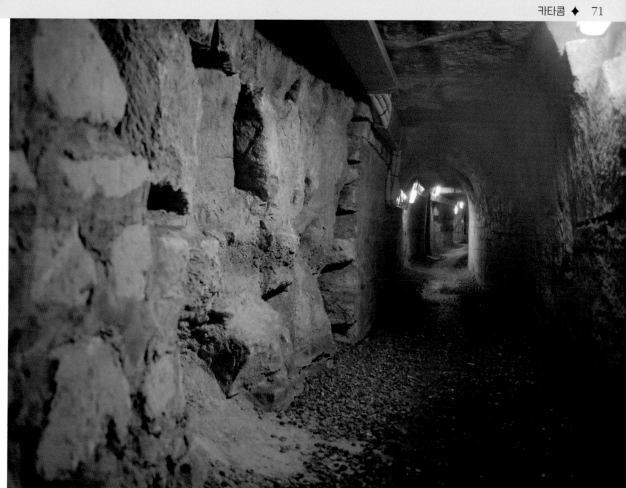

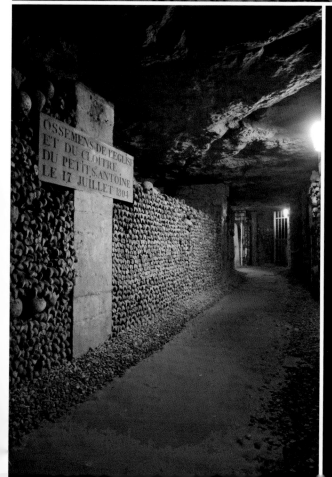

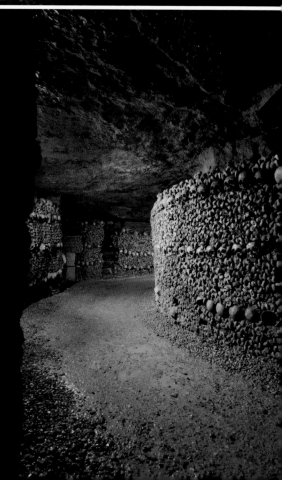

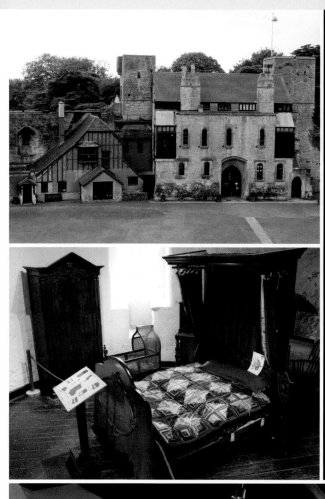

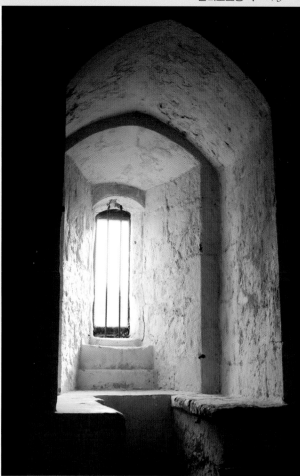

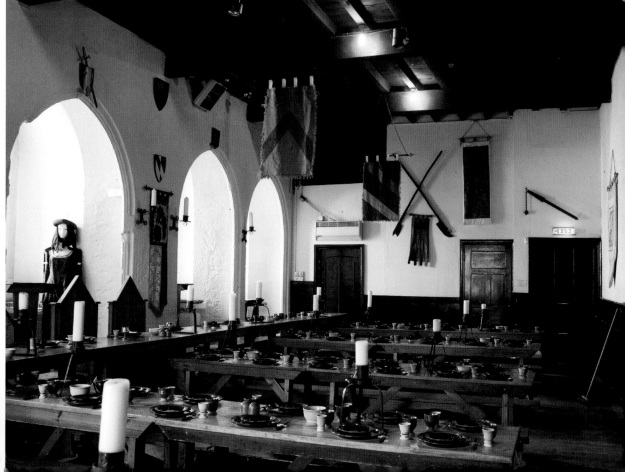

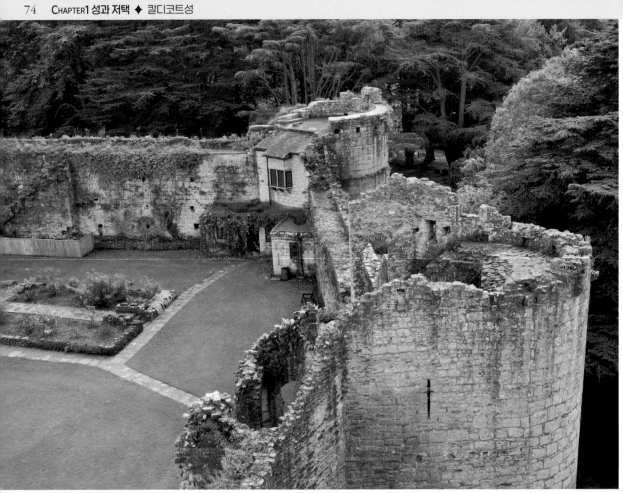

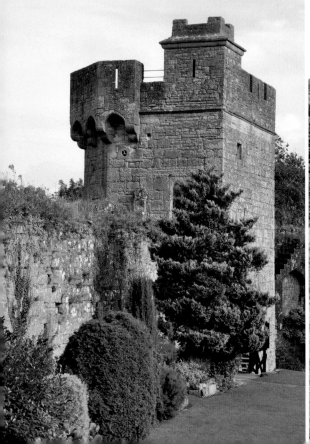

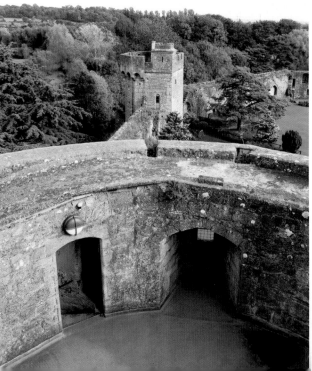

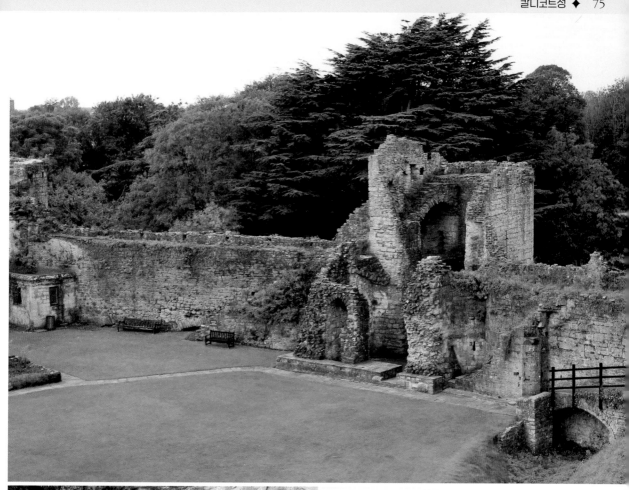

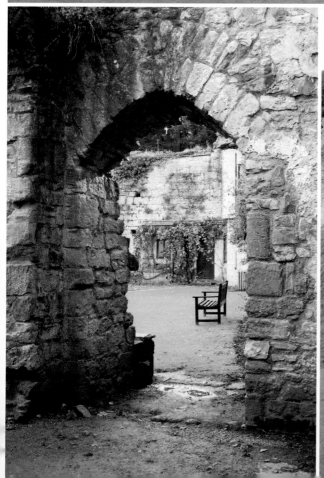

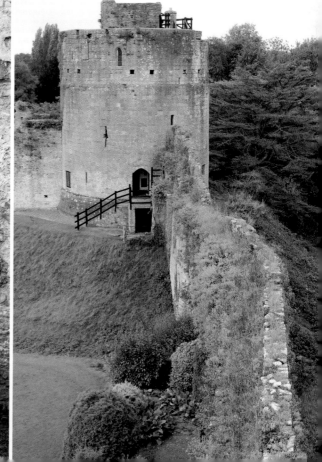

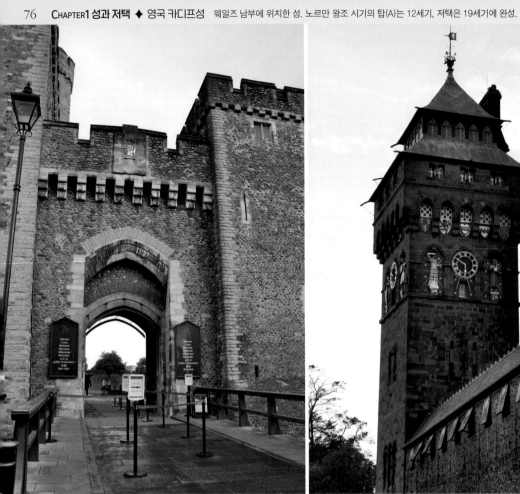
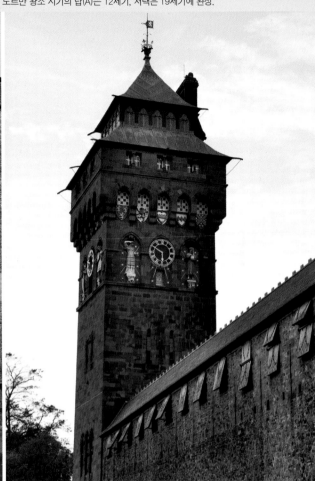
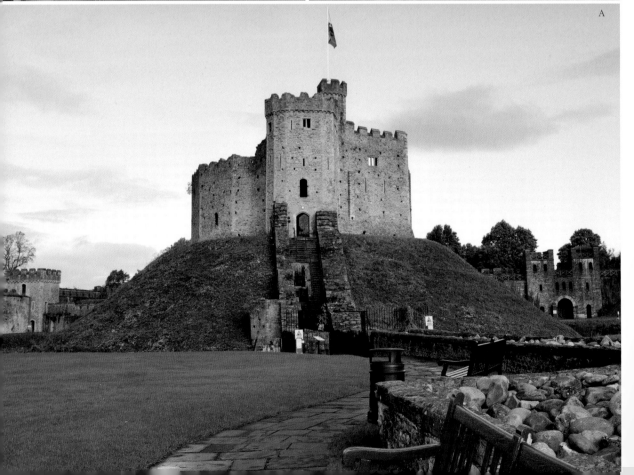

A

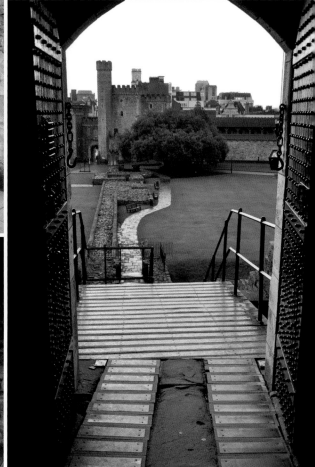

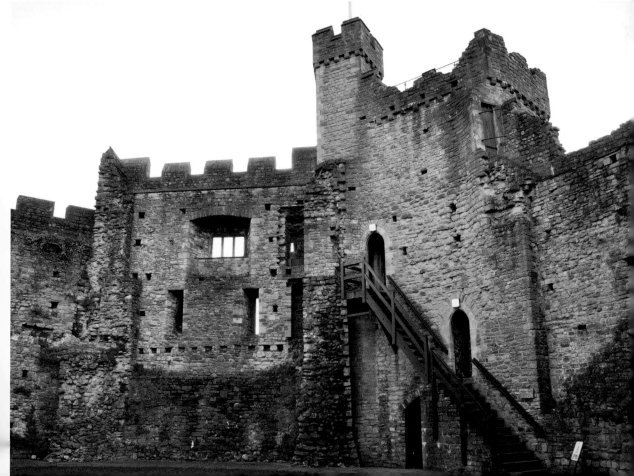

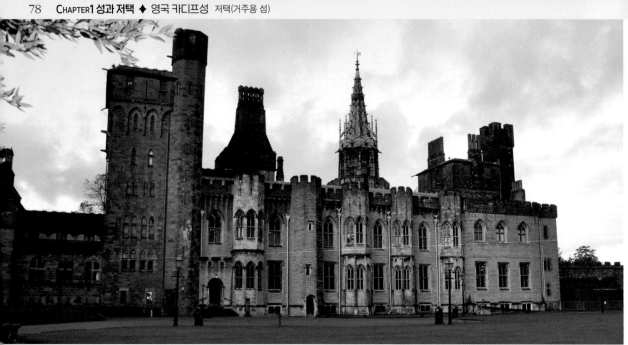

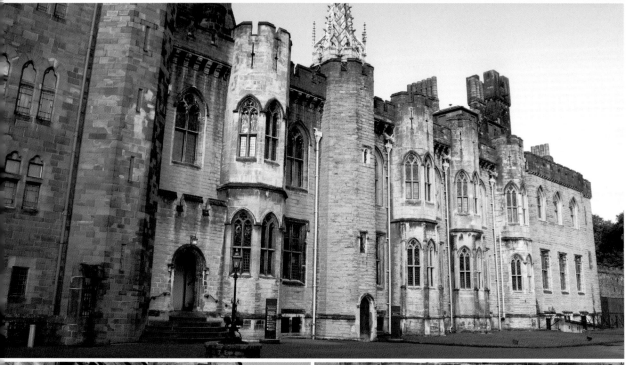

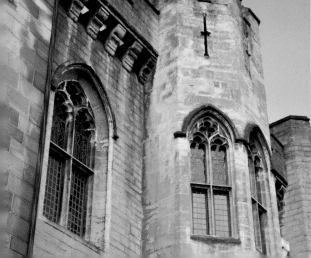

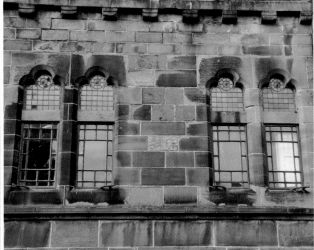

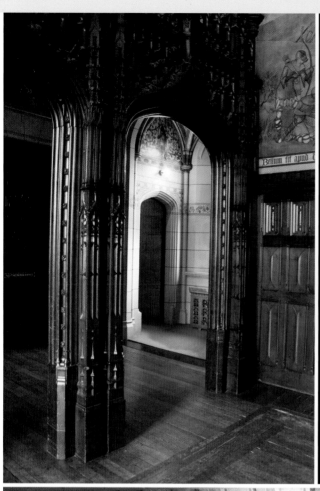

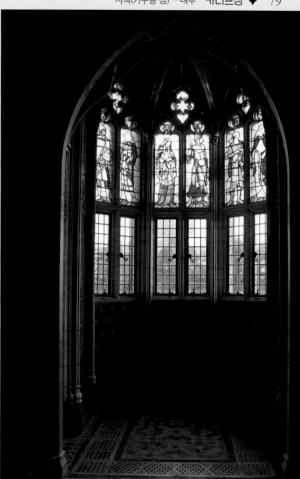

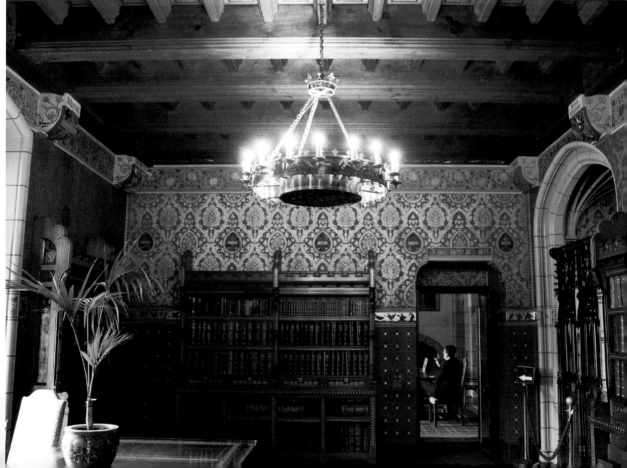

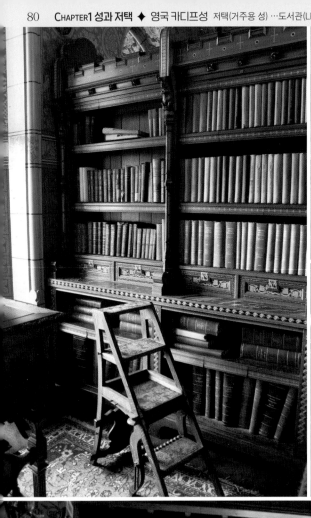

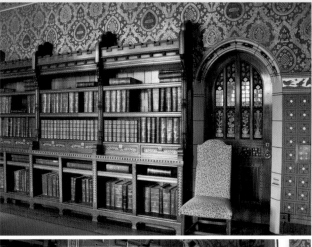

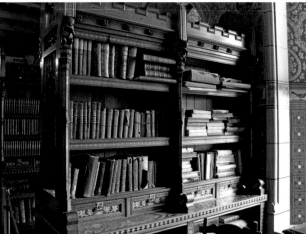

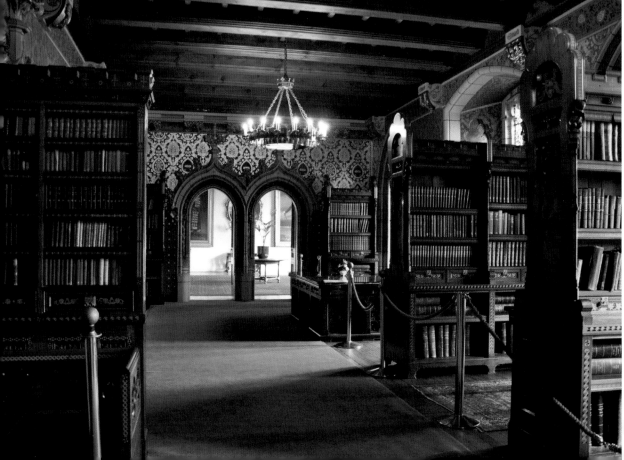

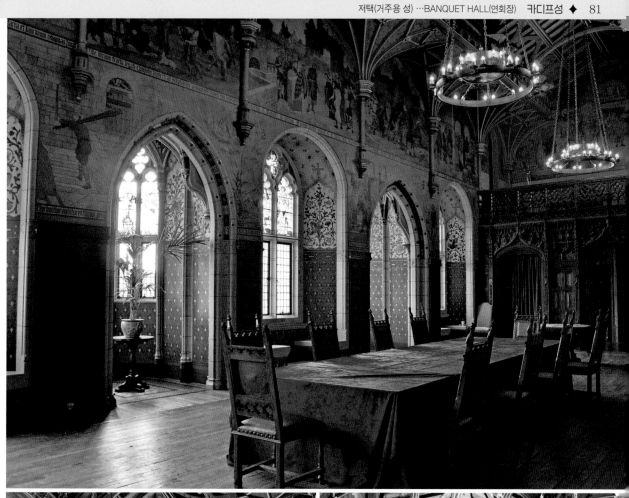

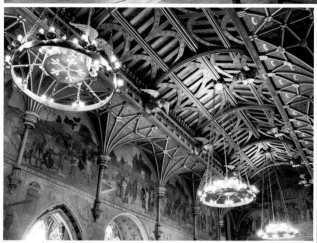

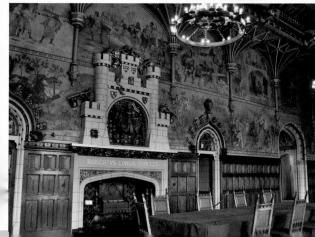

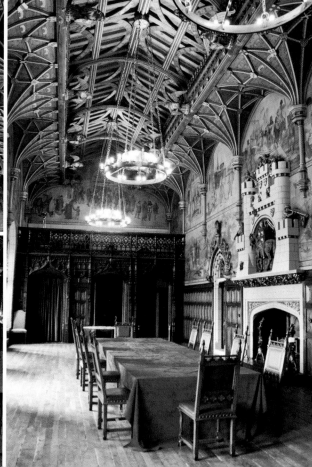

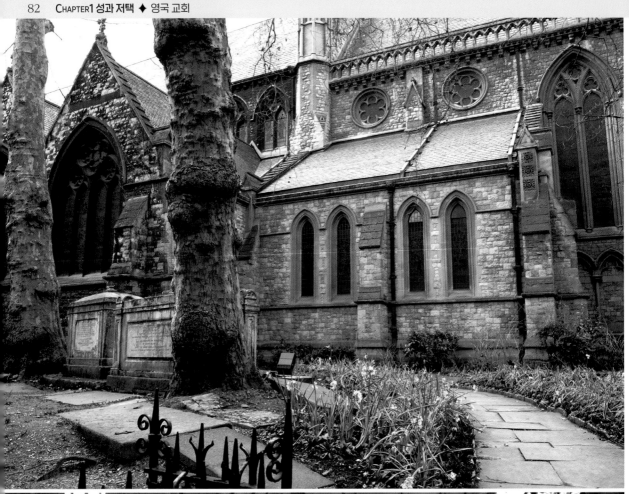

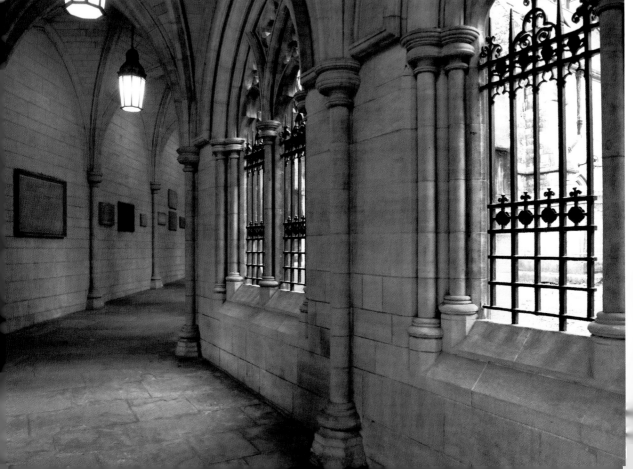

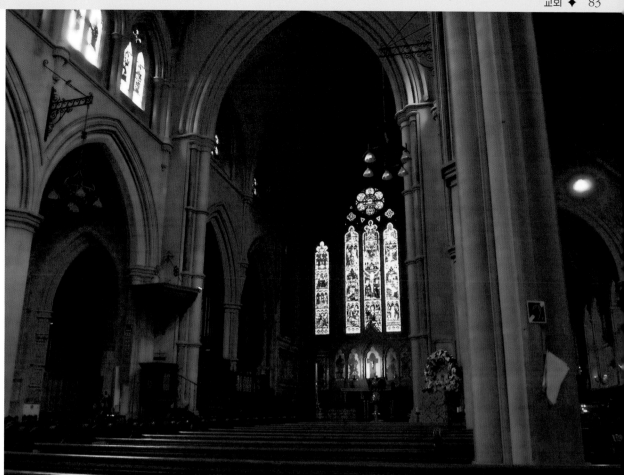

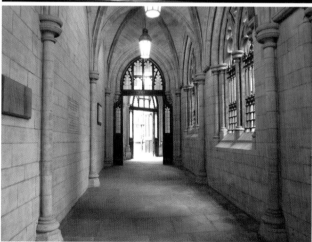

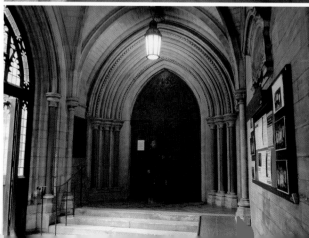

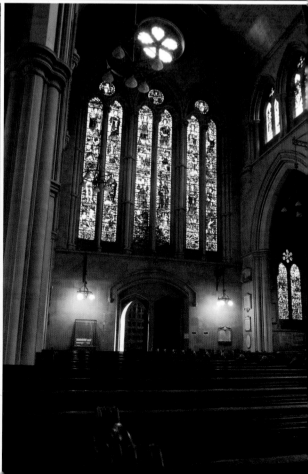

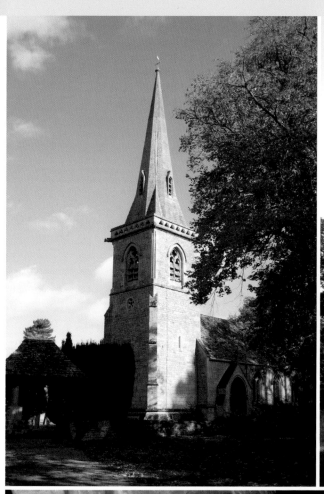
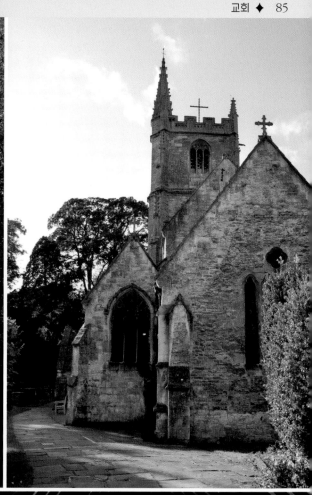
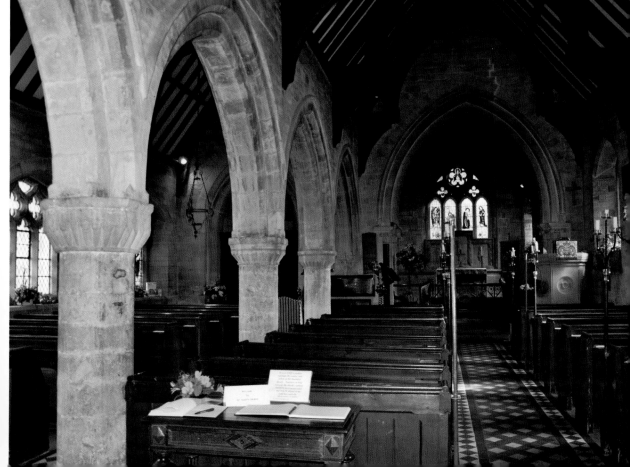

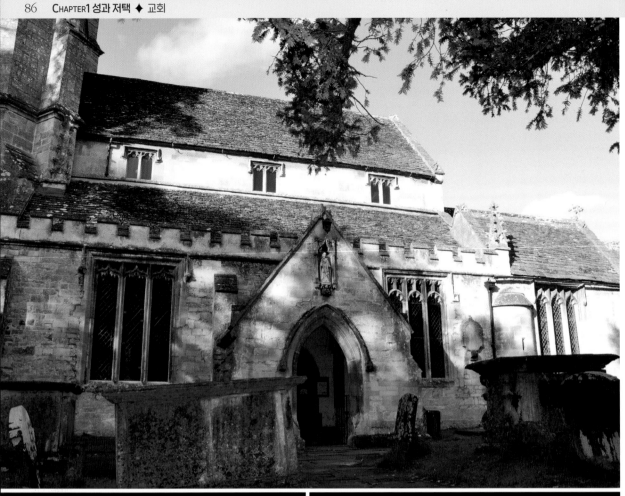

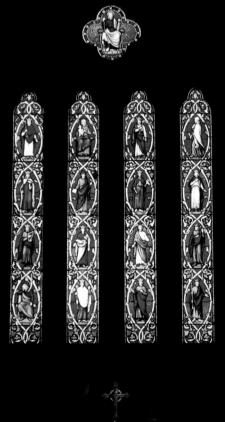

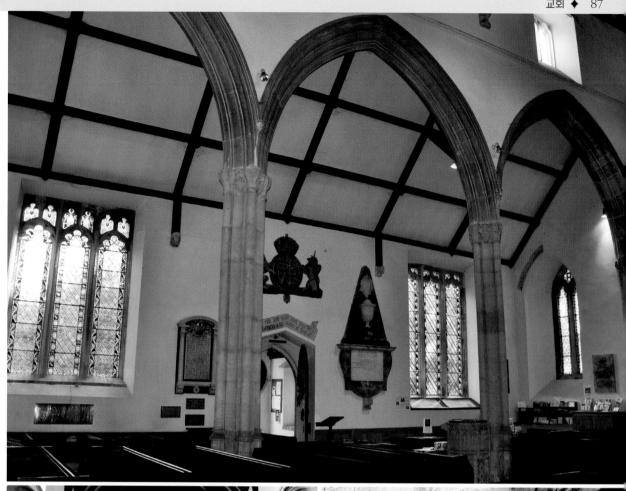

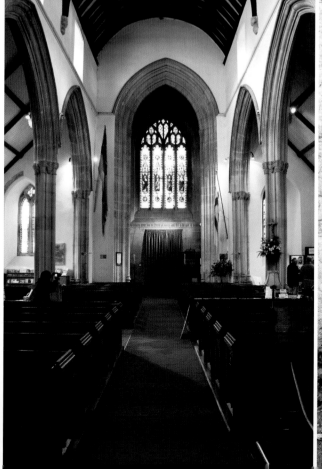

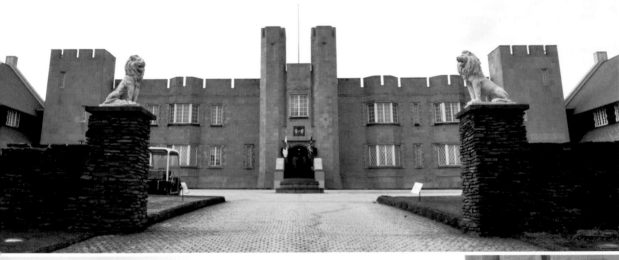

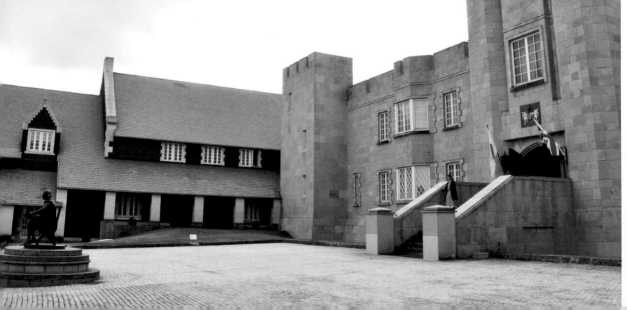

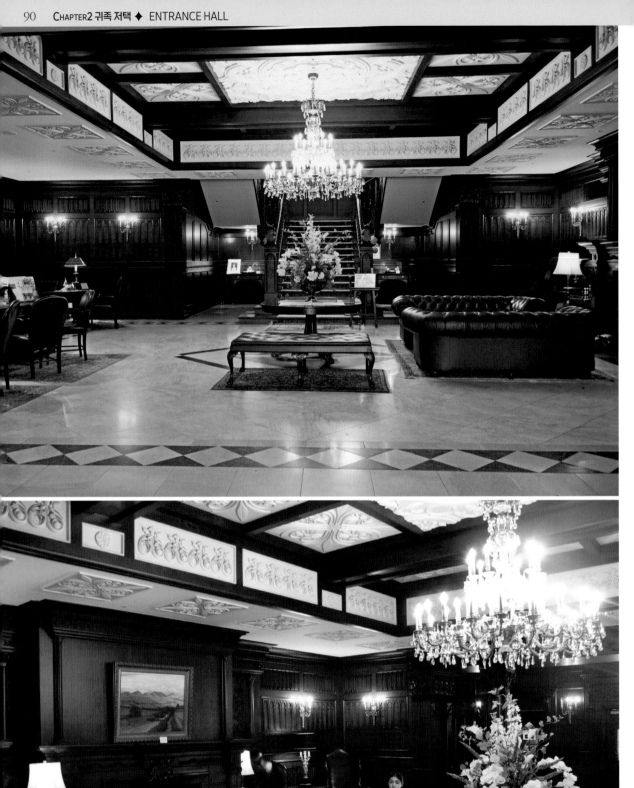

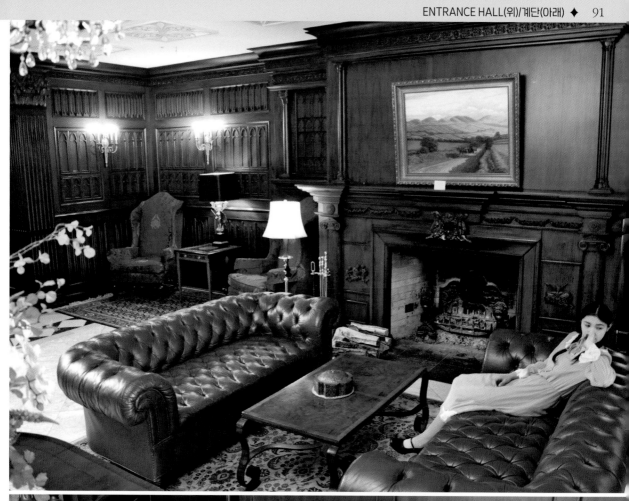

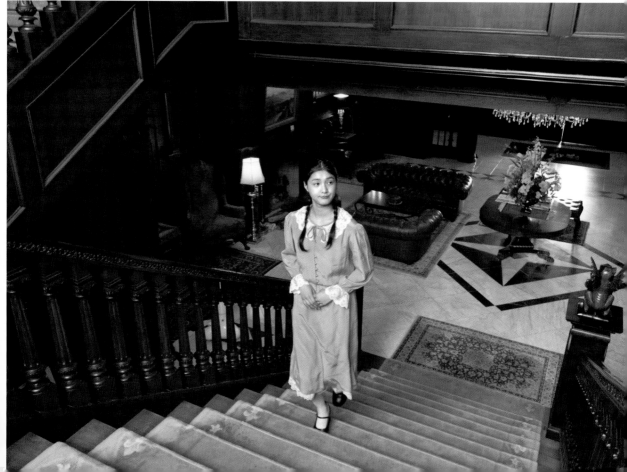

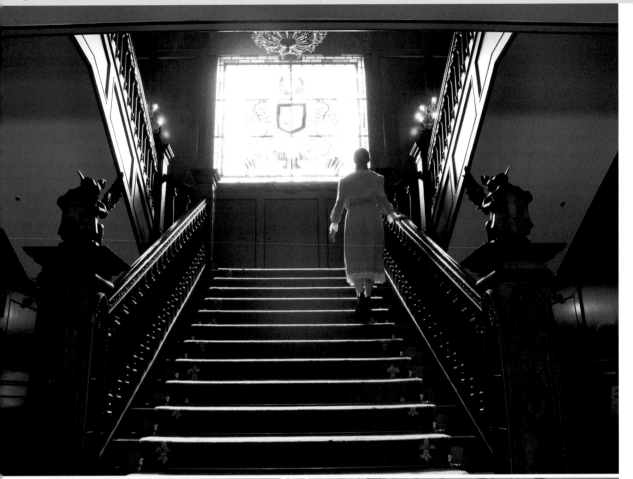

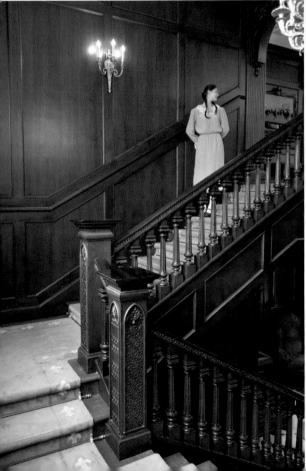

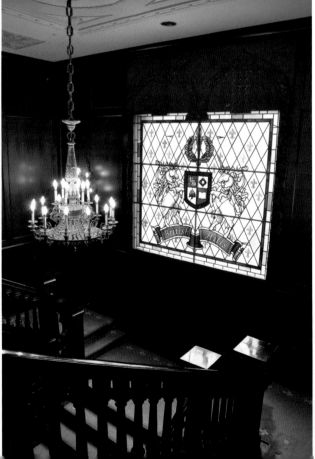

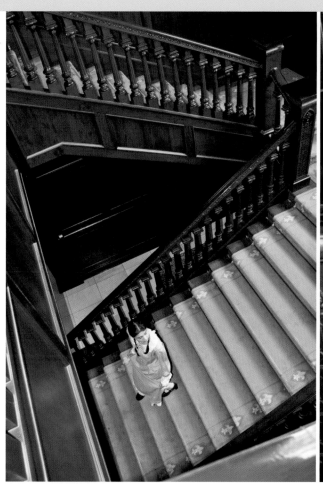
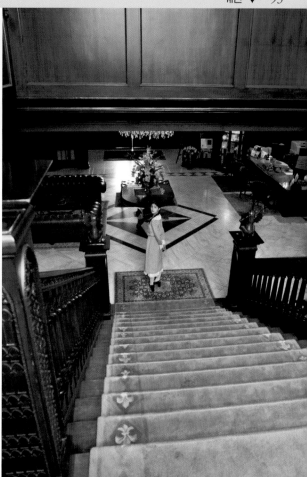
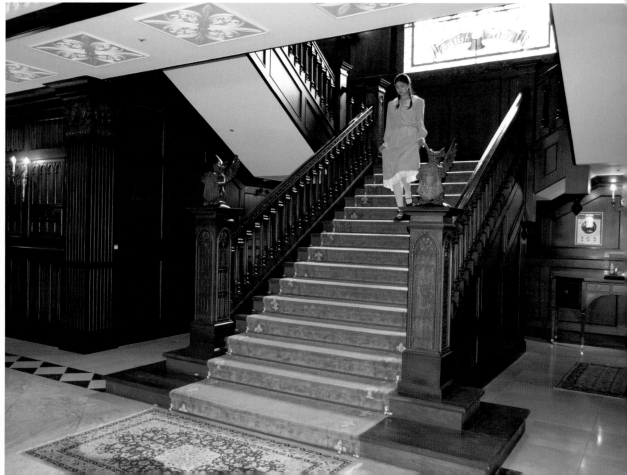

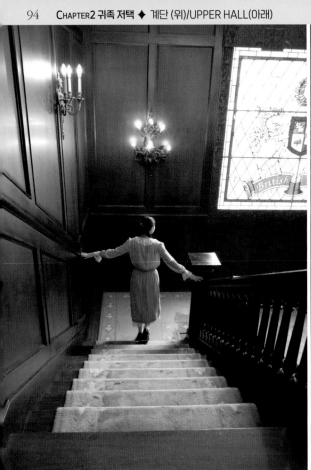

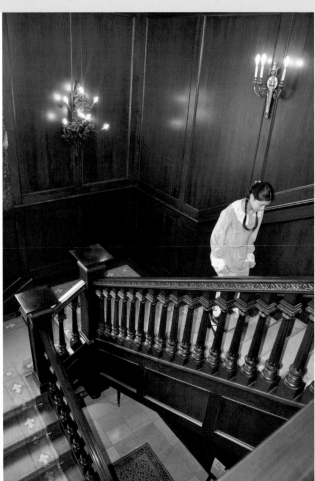

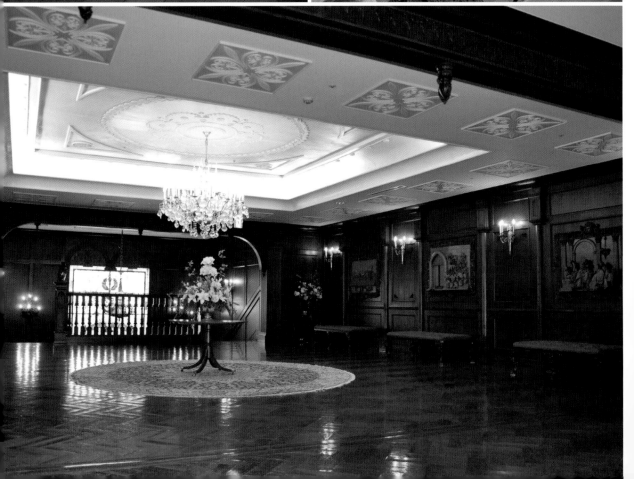

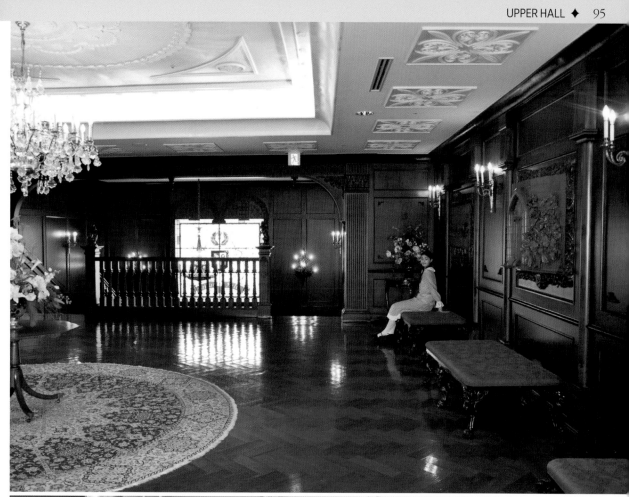

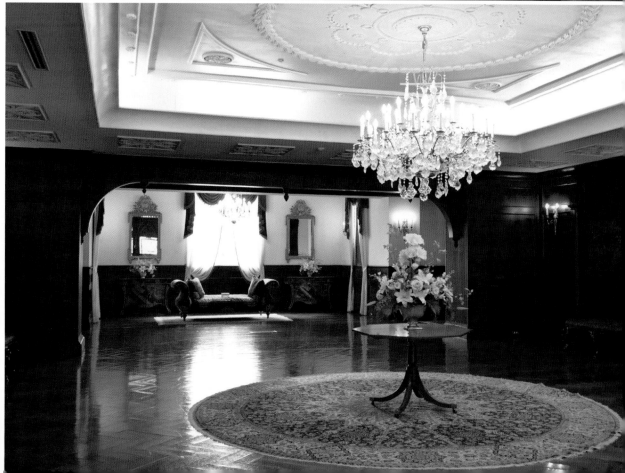

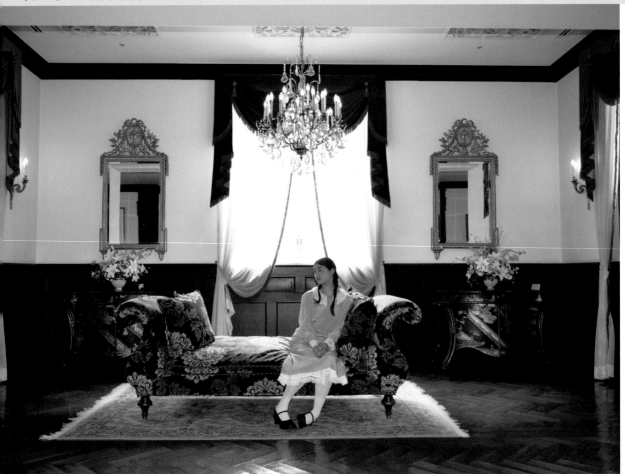

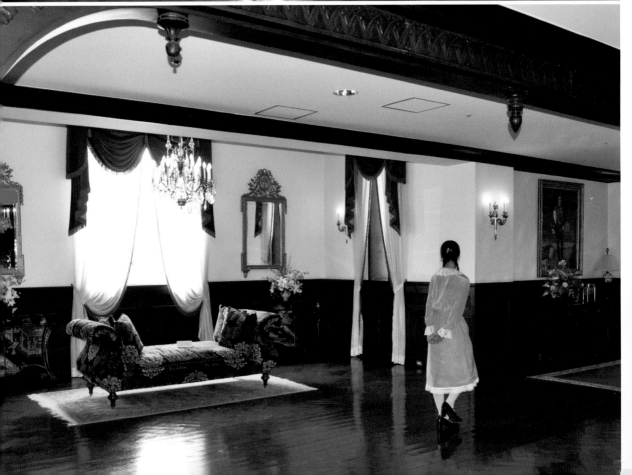

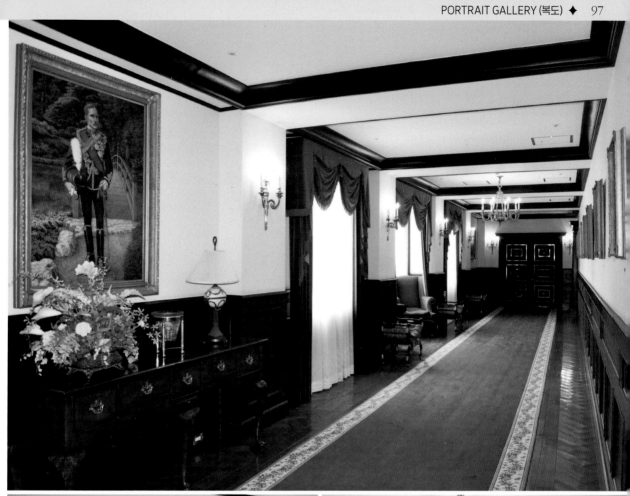

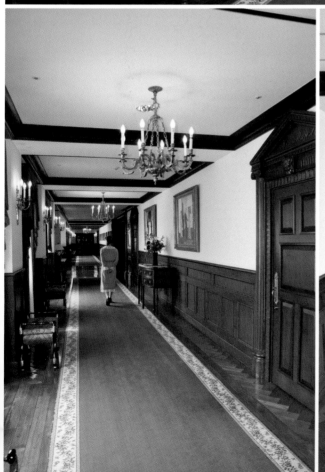

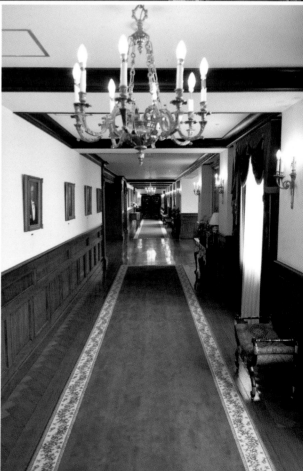

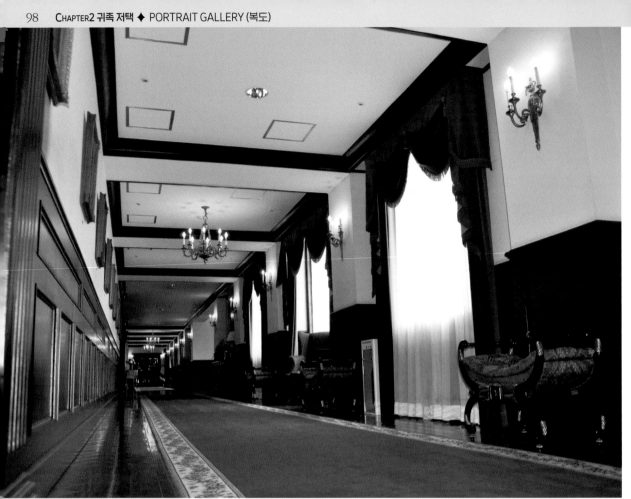

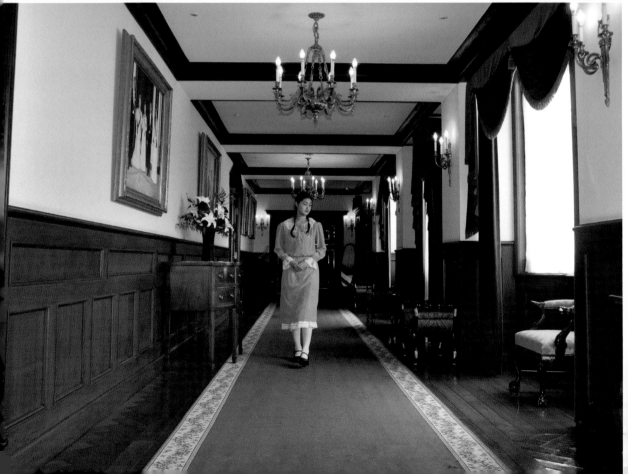

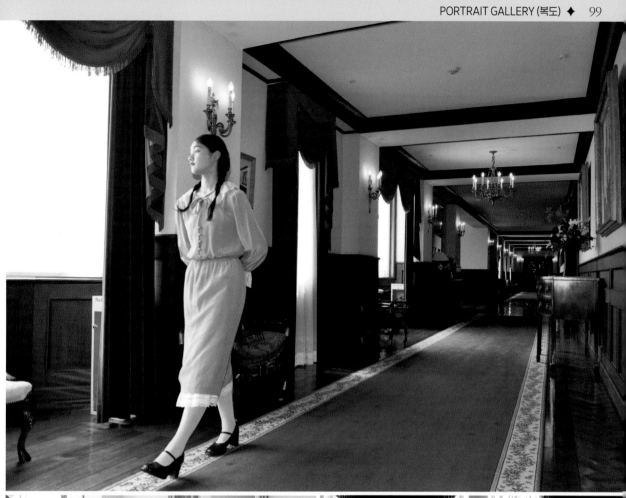

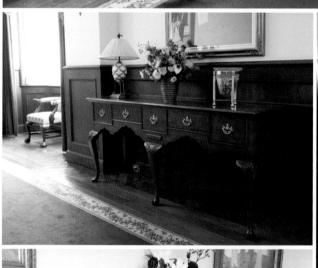

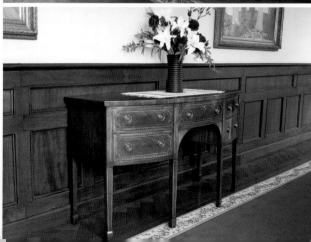

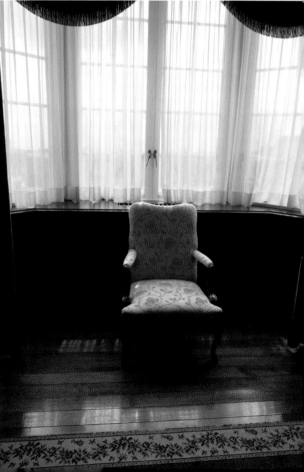

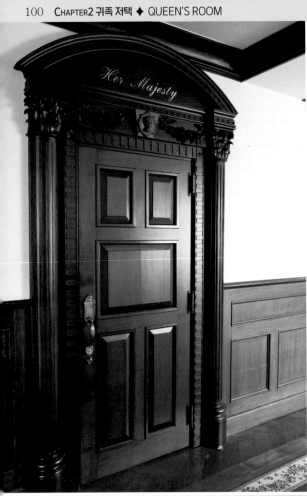

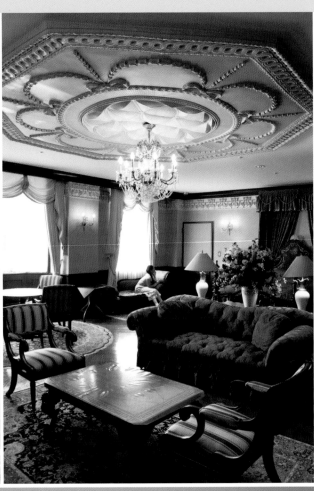

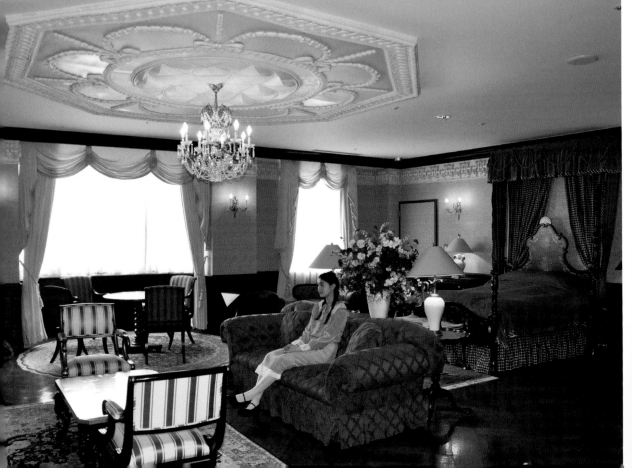

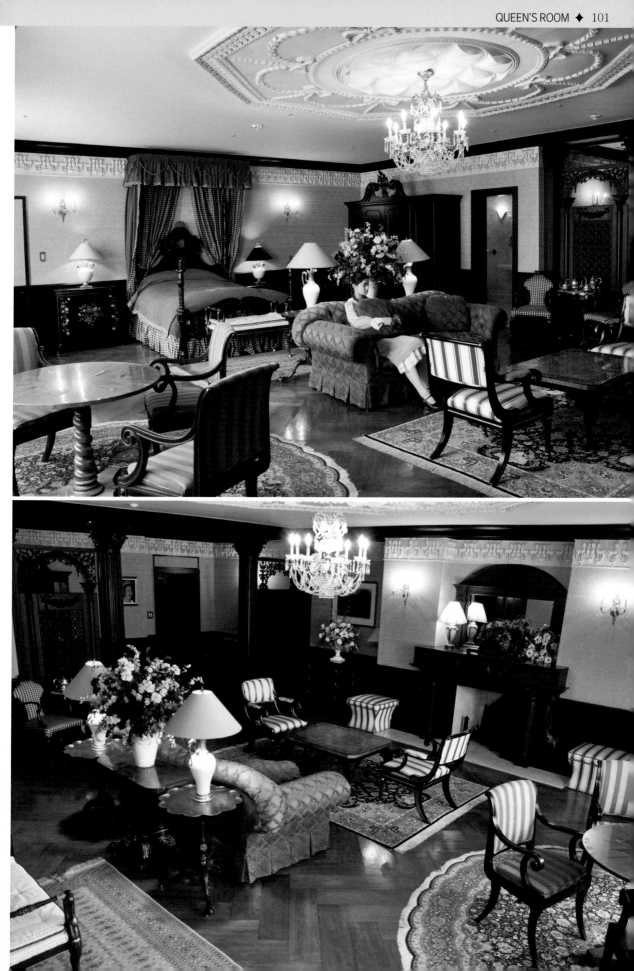

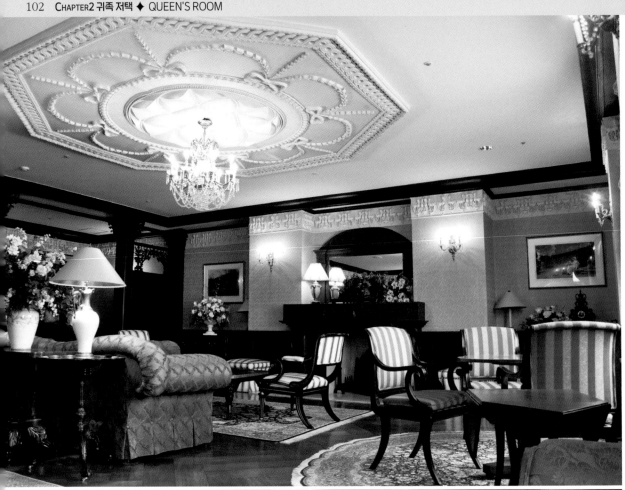

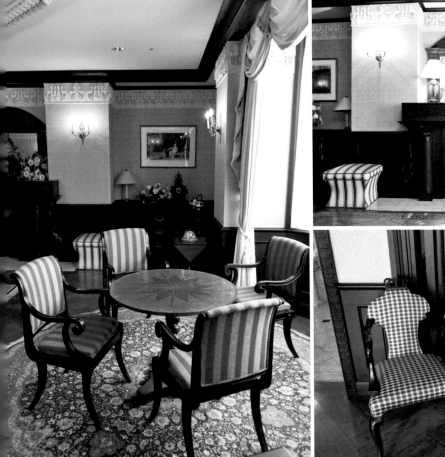

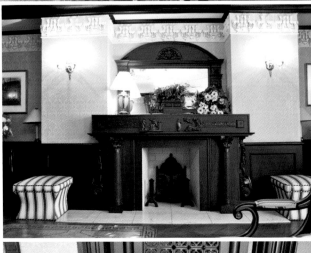

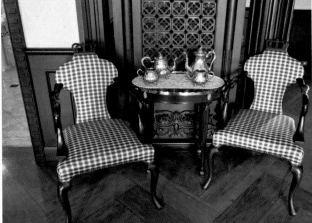

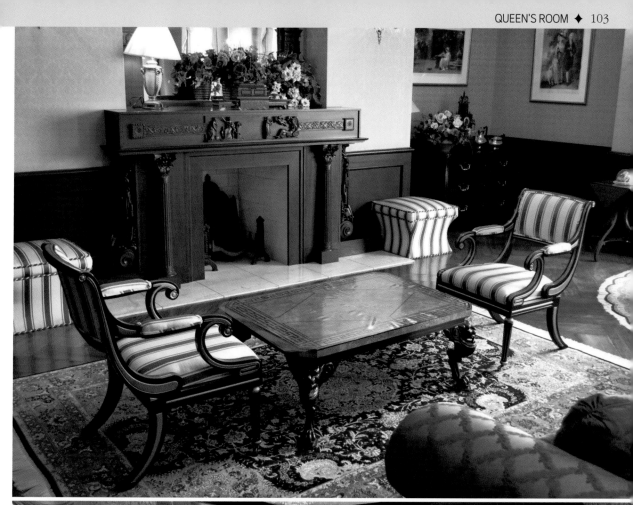

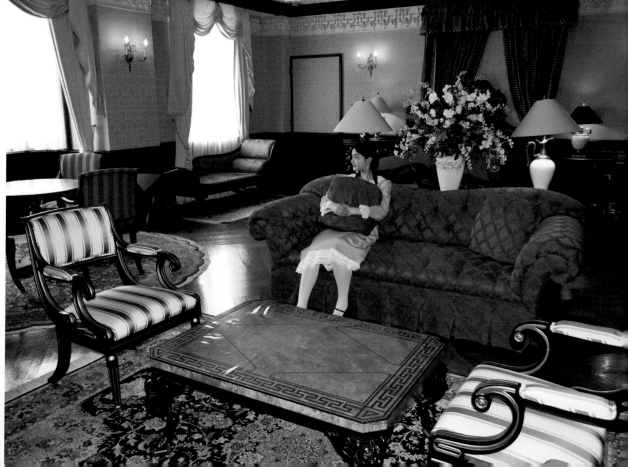

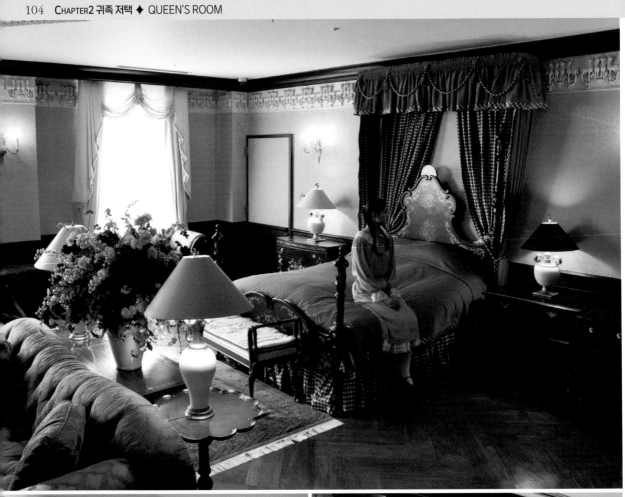

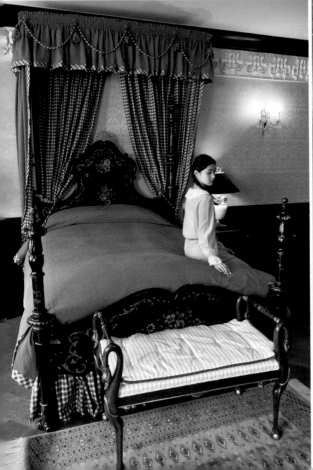

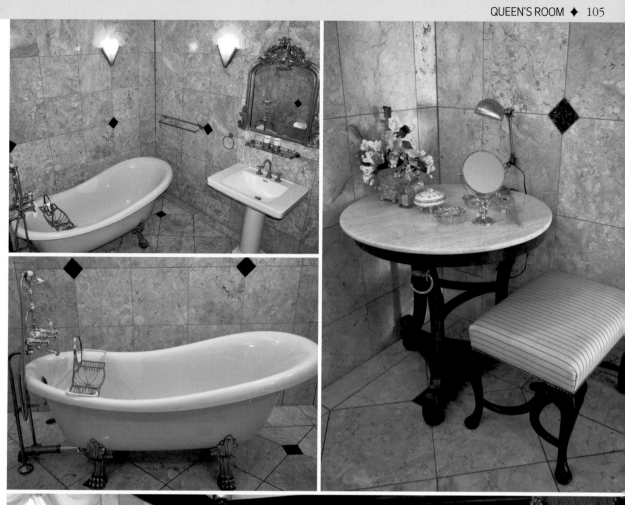

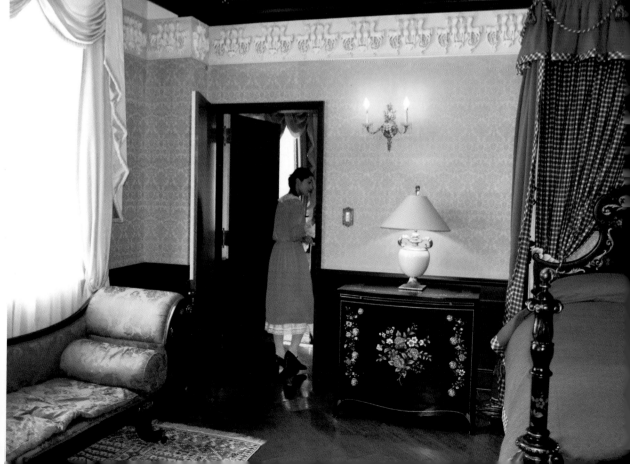

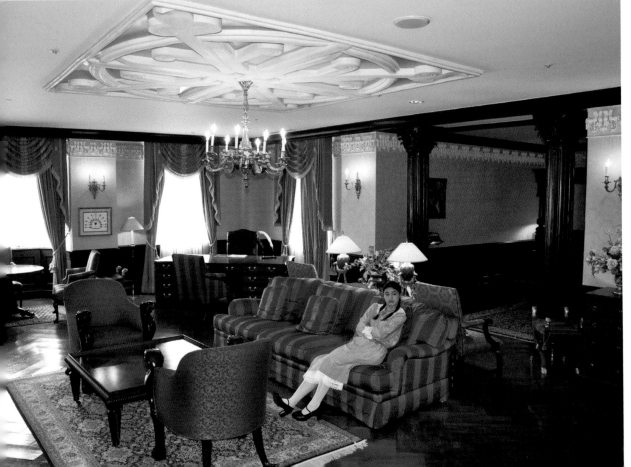

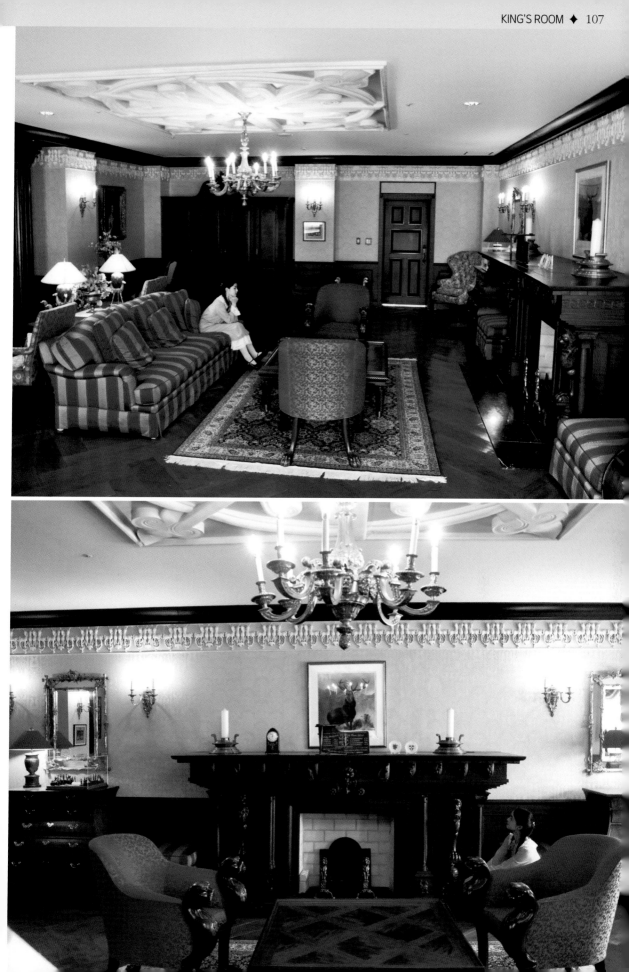

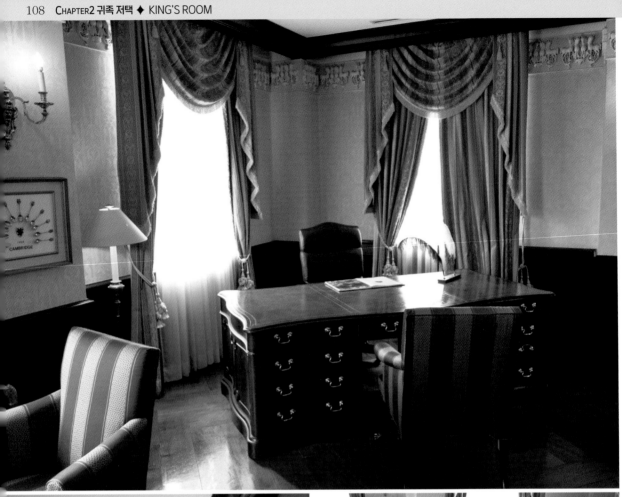

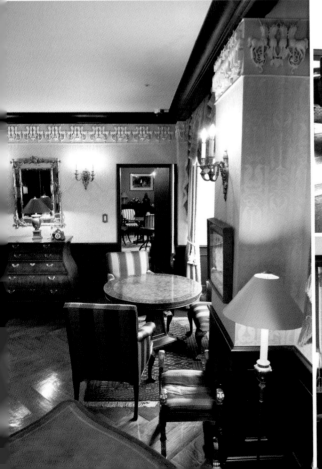

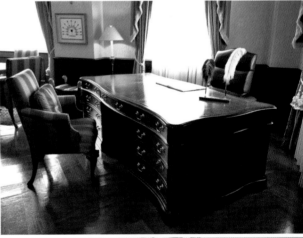

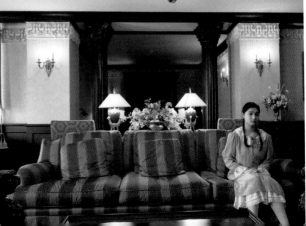

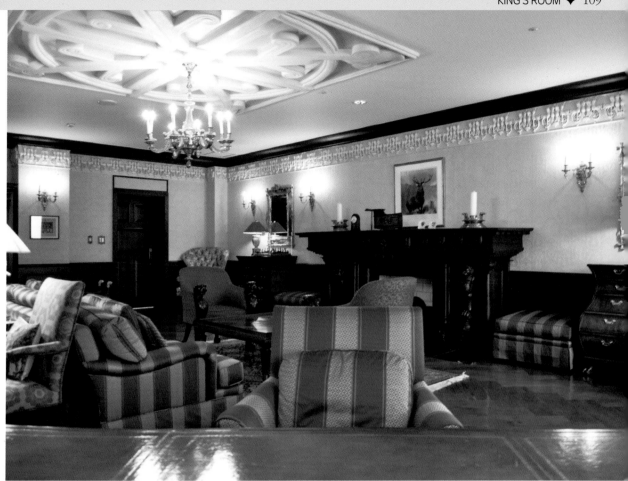

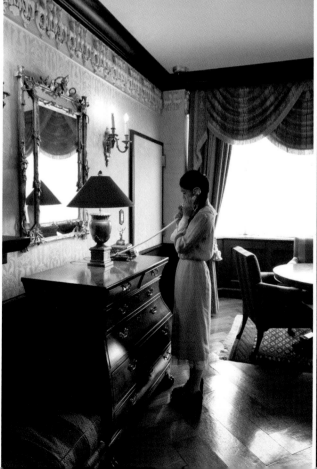

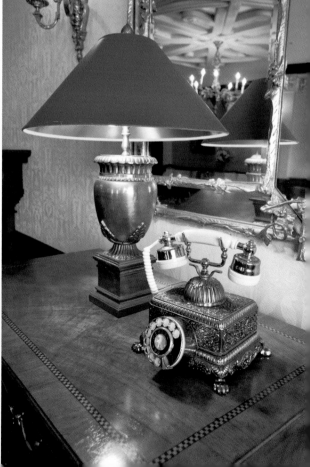

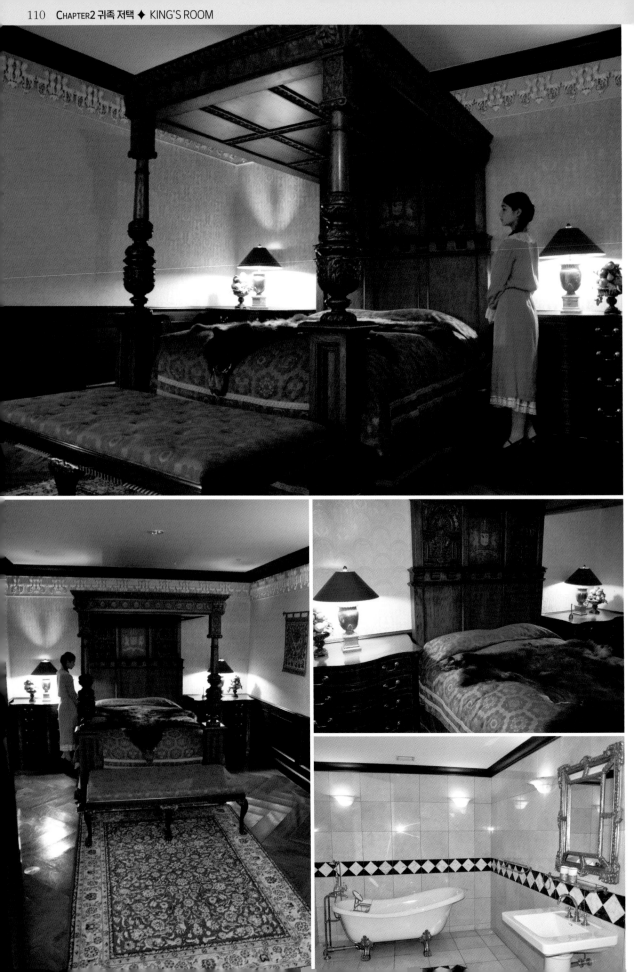

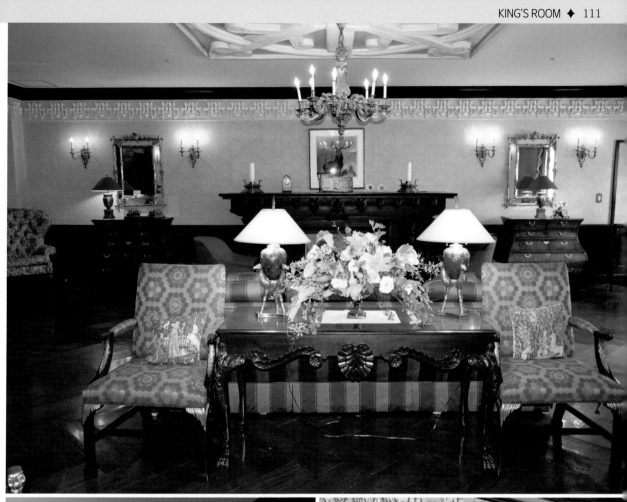

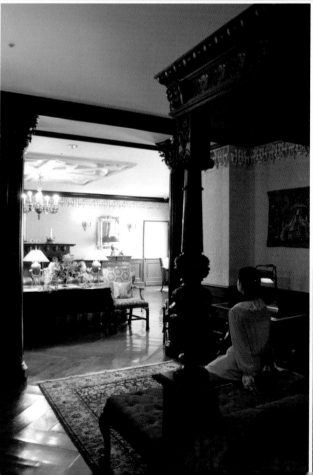

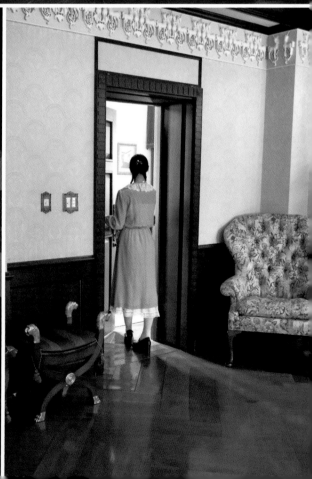

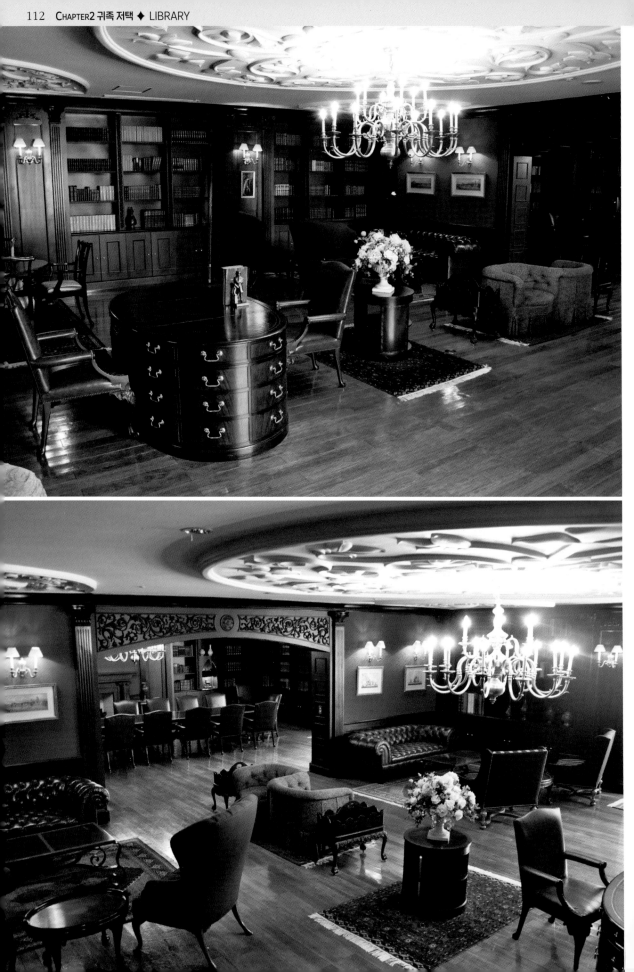

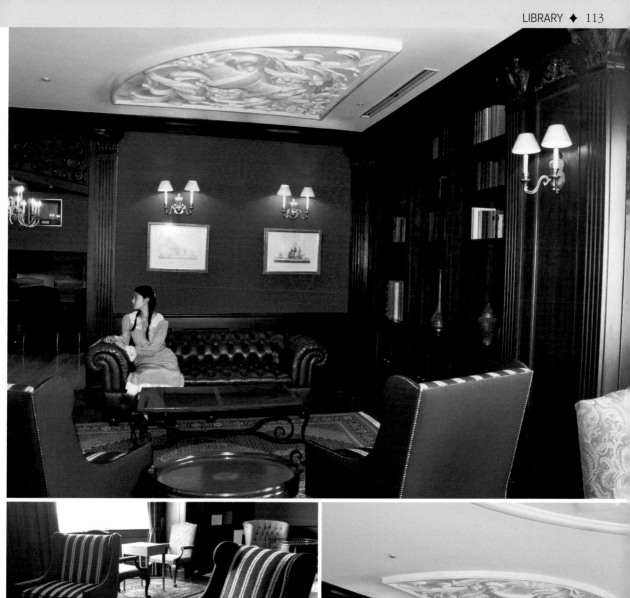

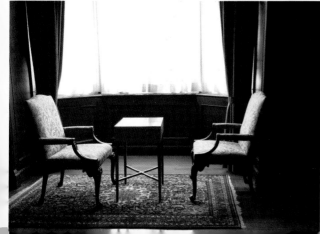

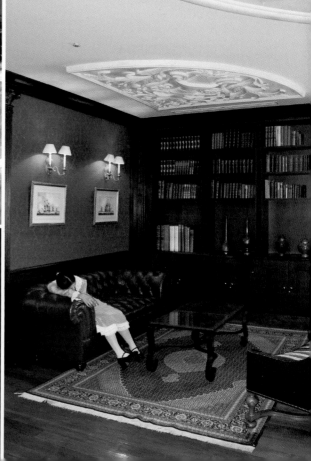

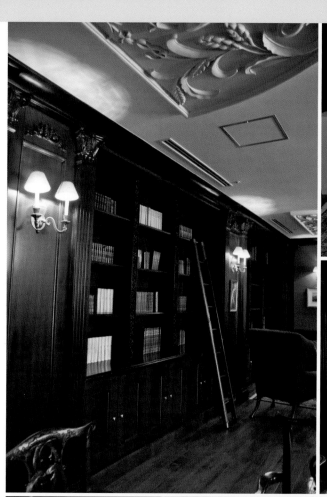
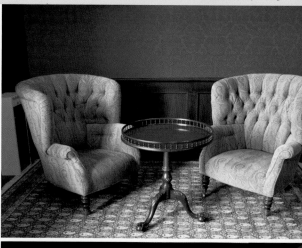
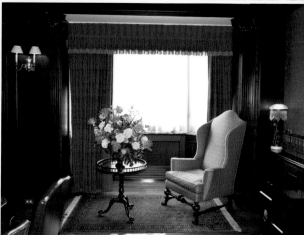
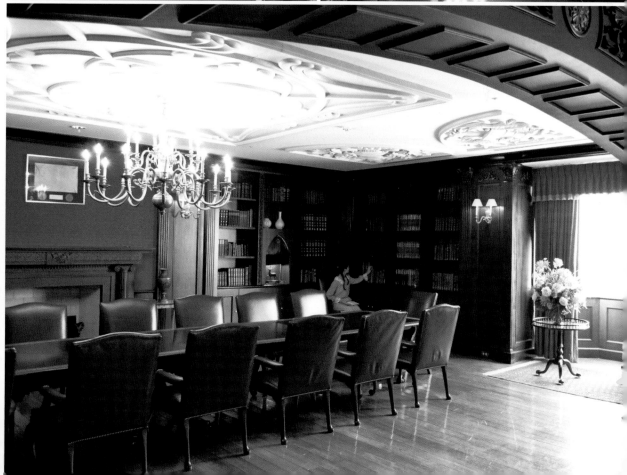

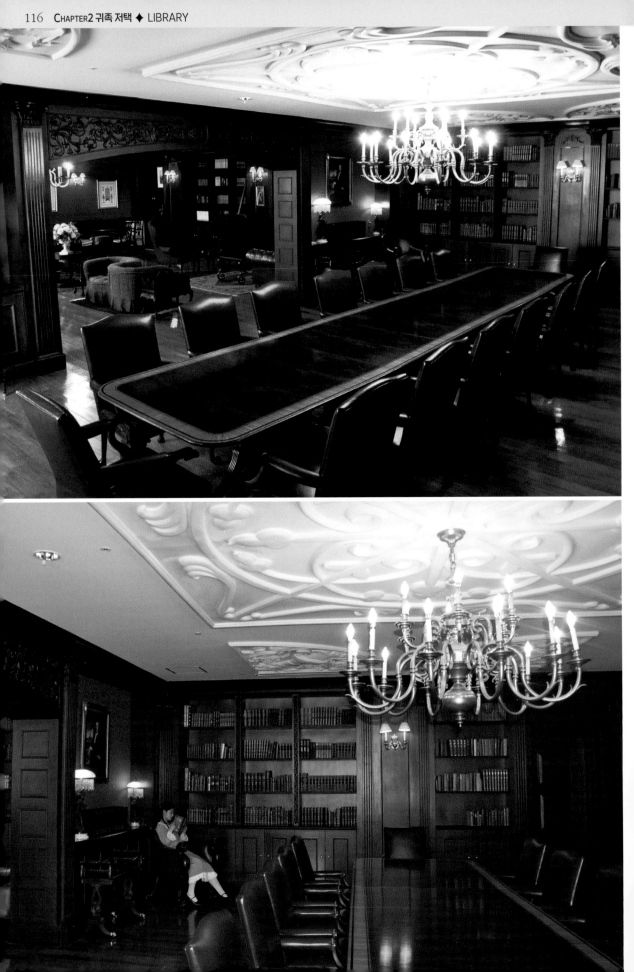

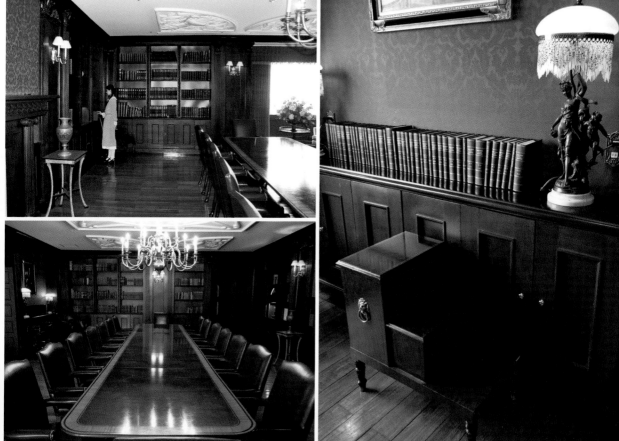

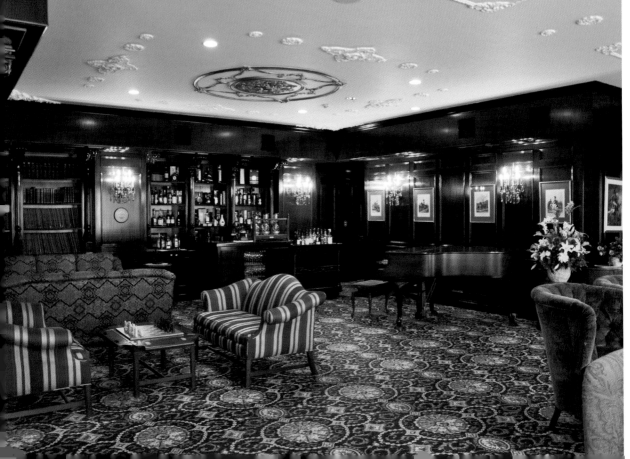

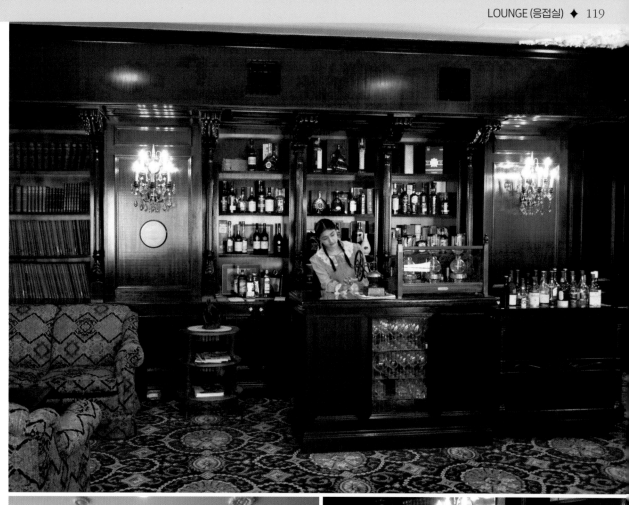

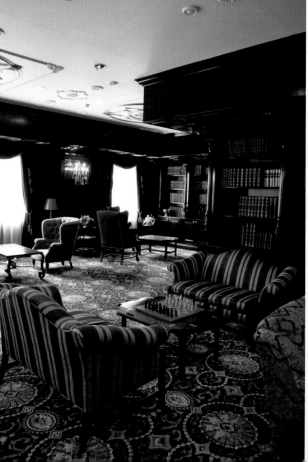

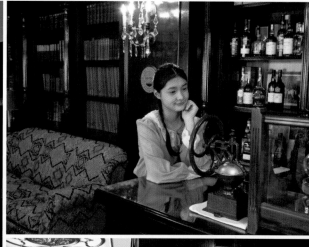

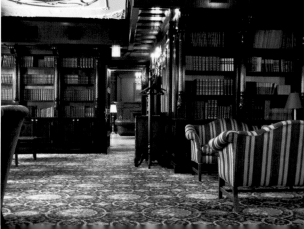

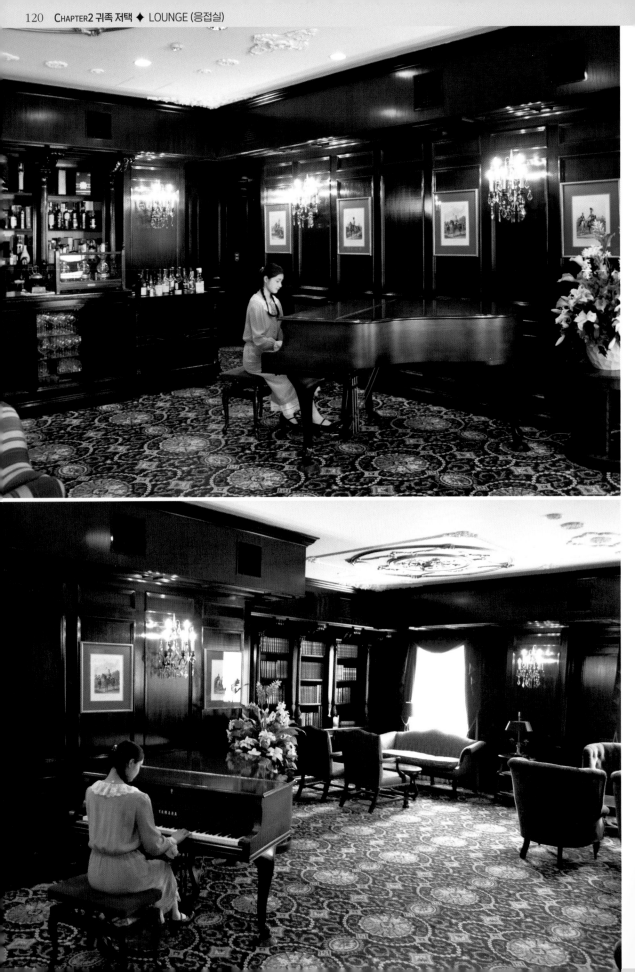

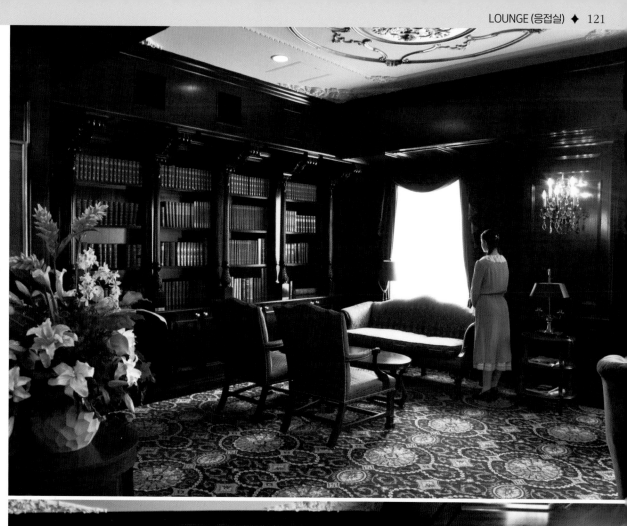

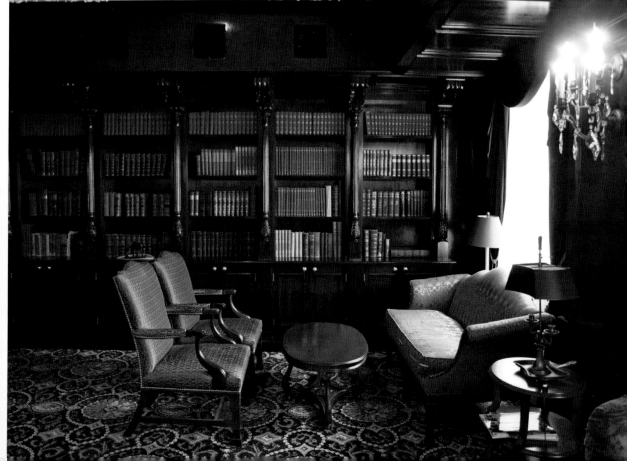

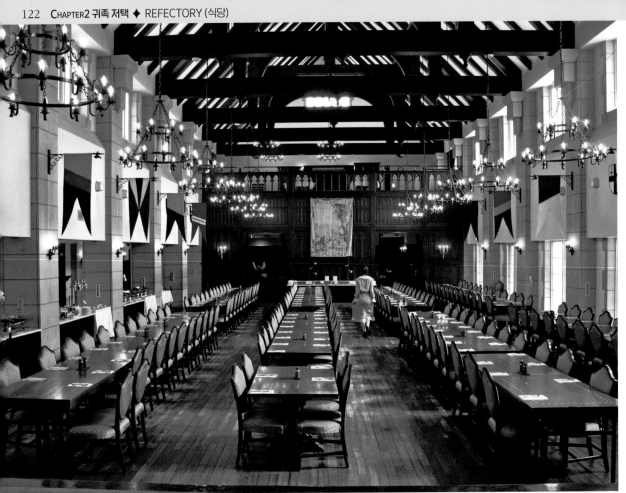

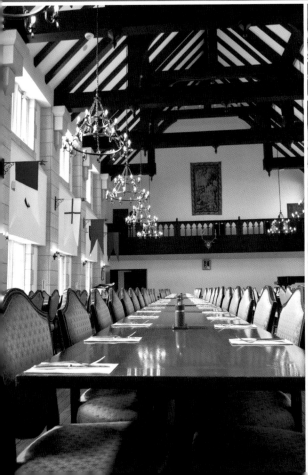

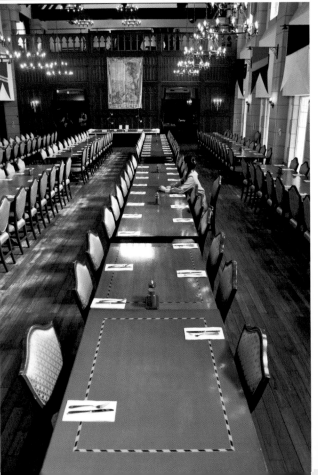

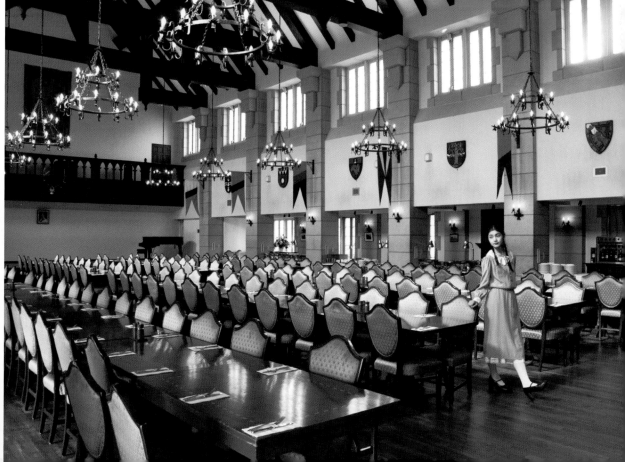

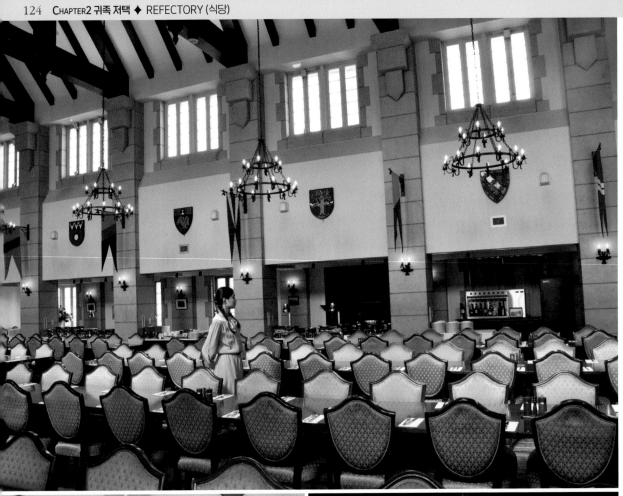

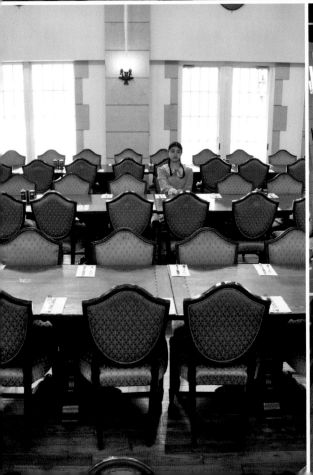

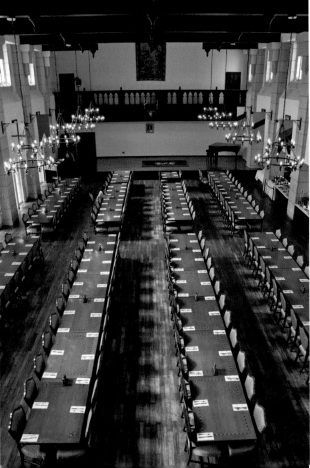

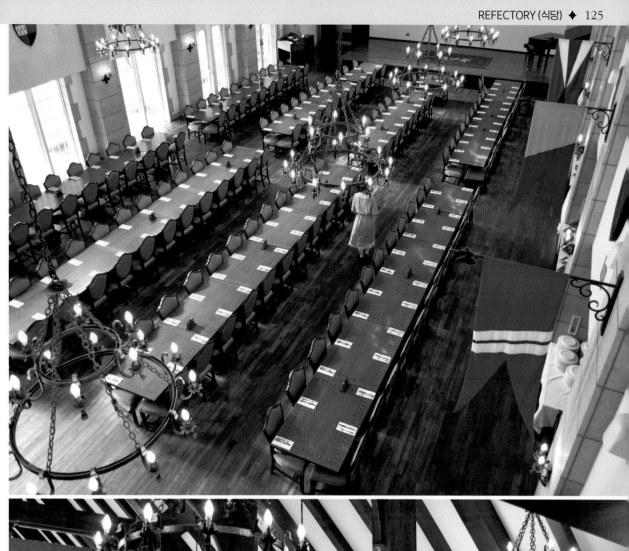

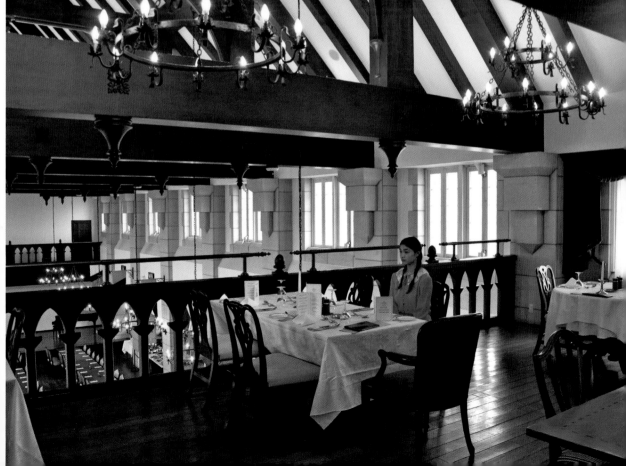

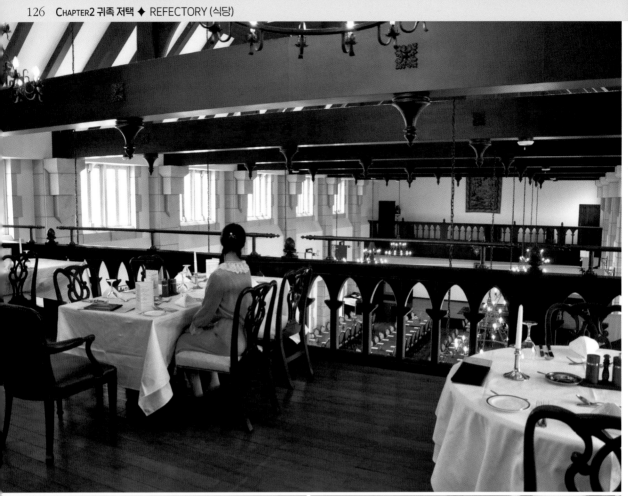

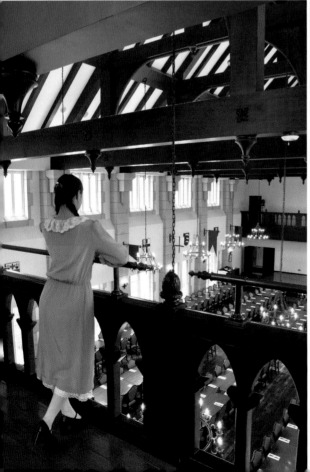

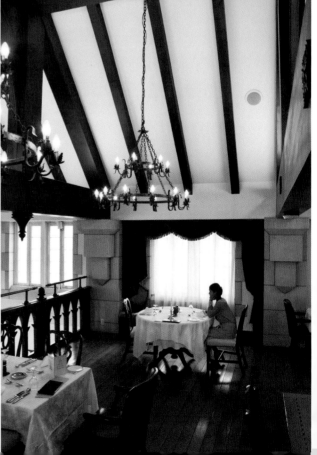

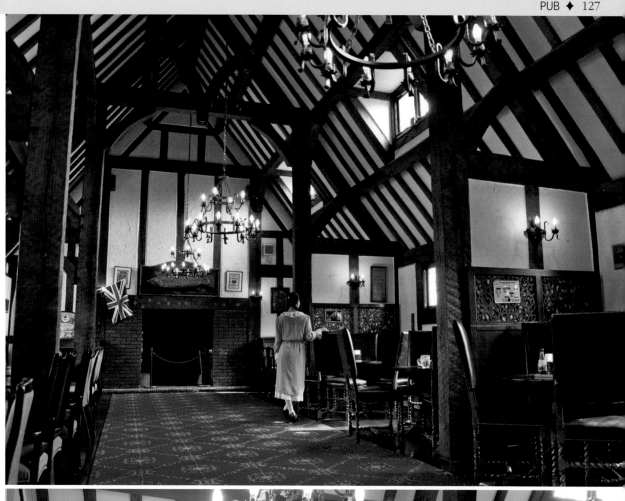

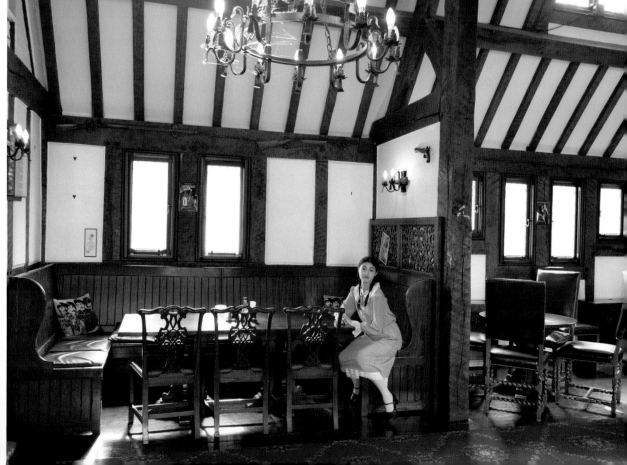

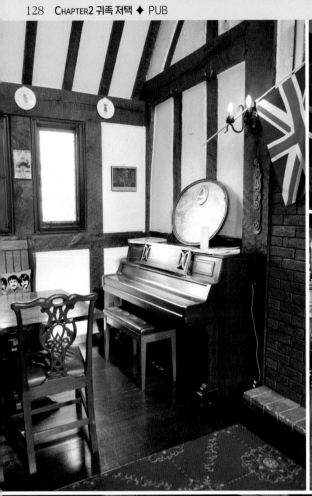
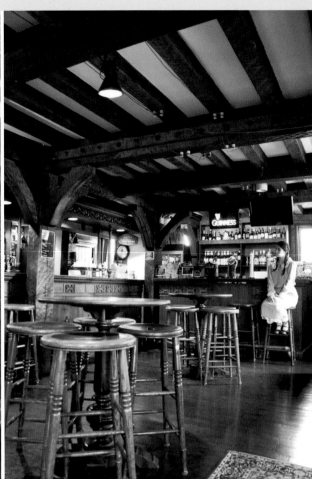
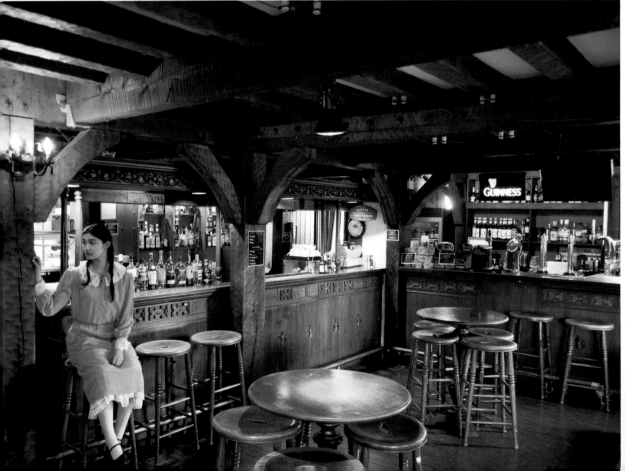

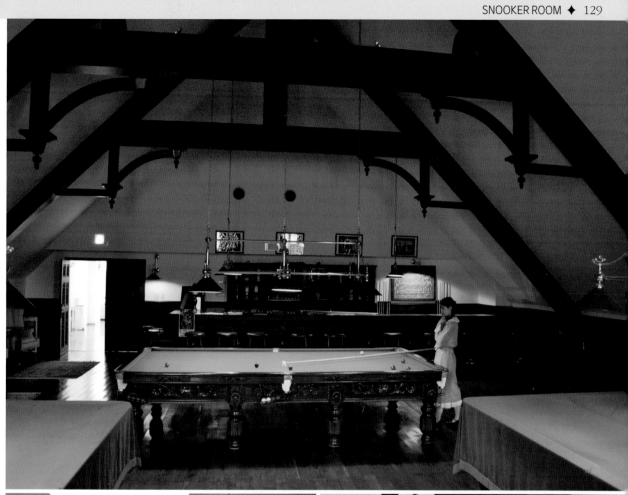

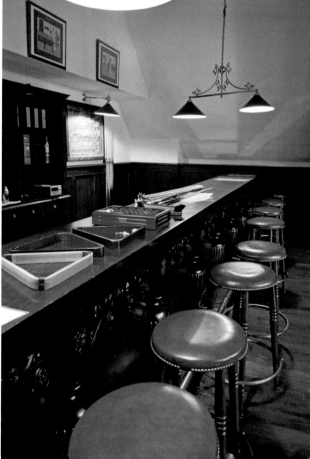

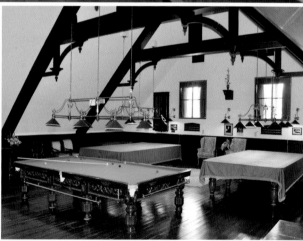

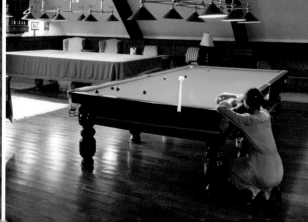

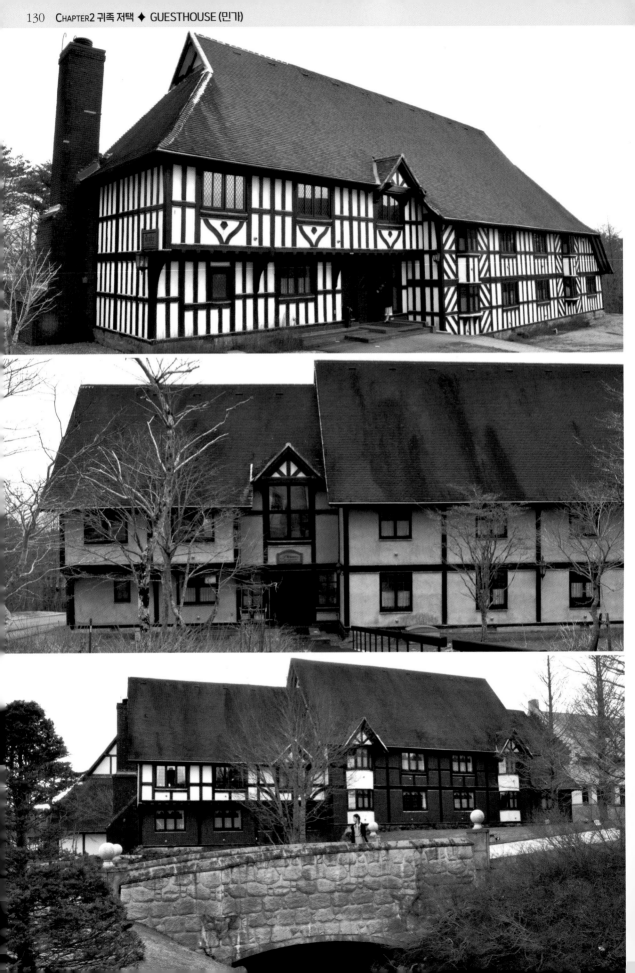

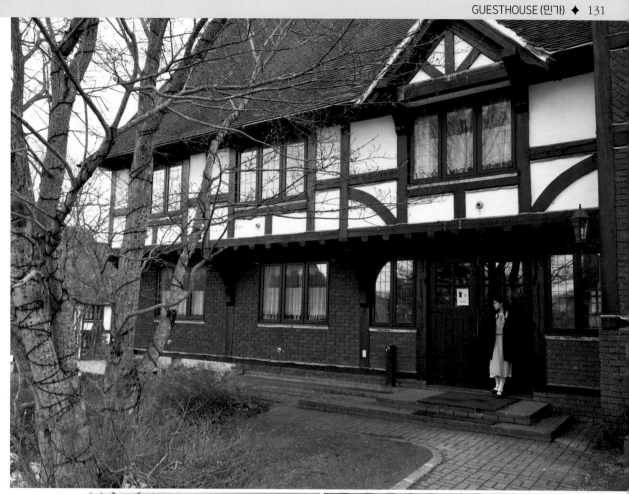

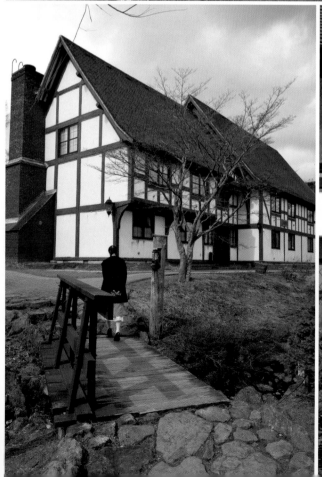

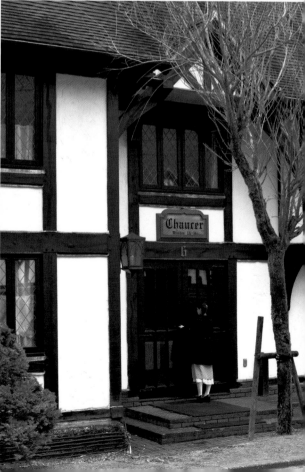

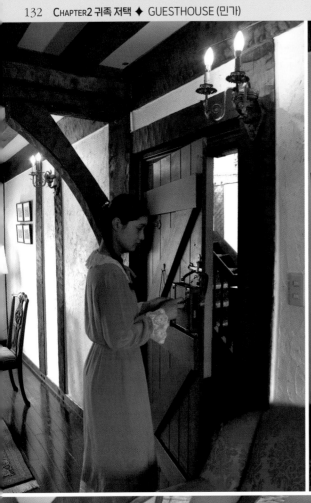

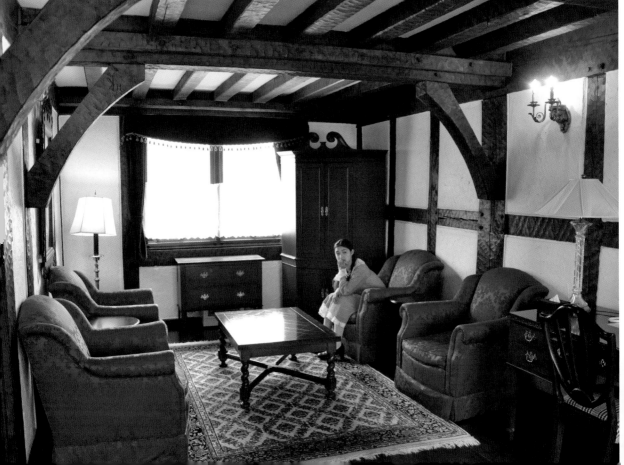

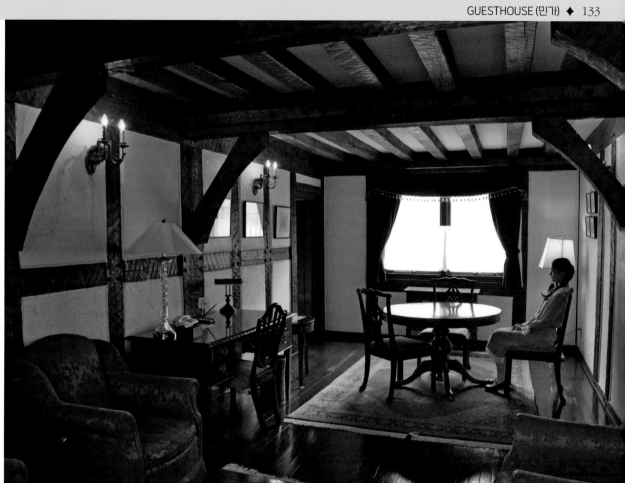

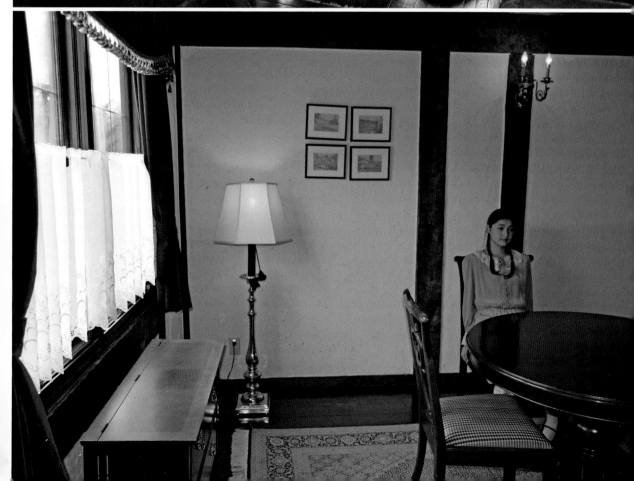

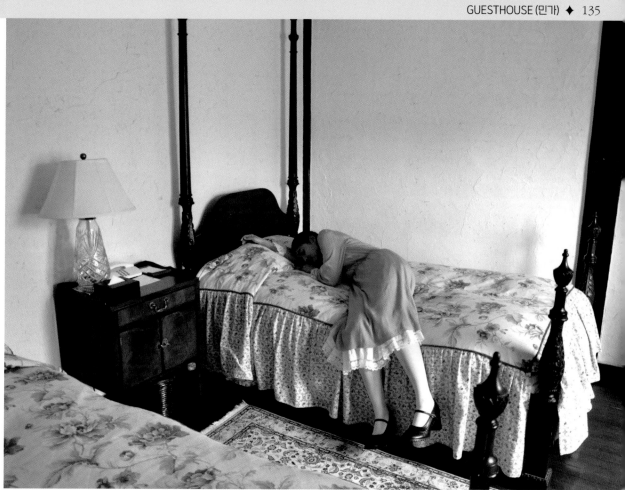

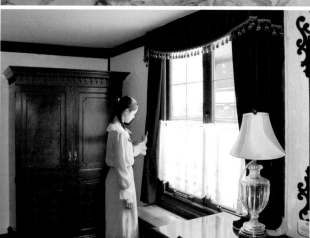

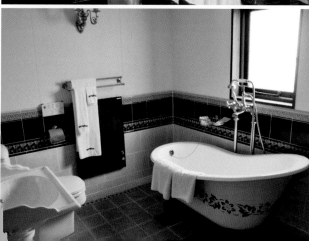

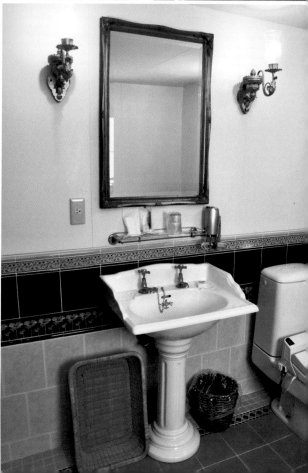

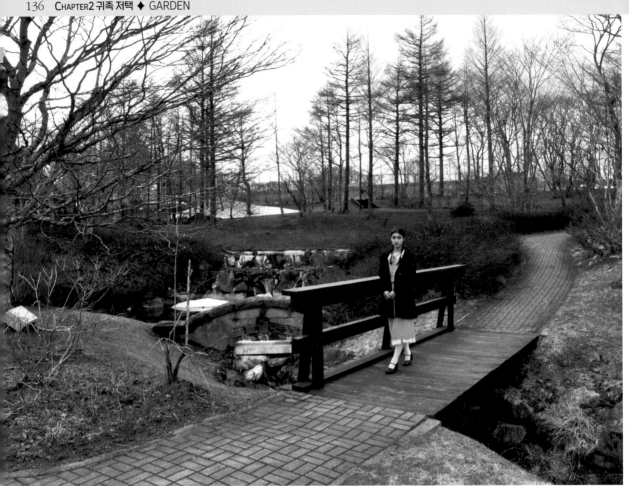

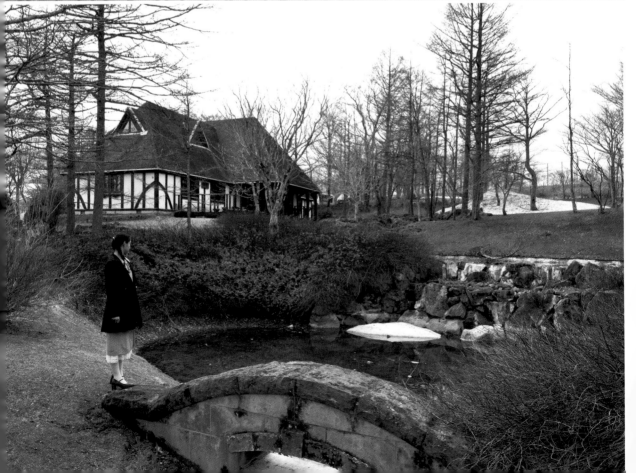

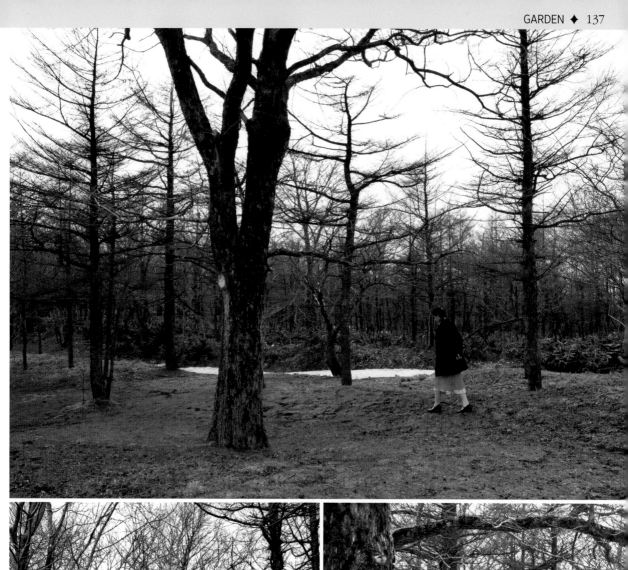

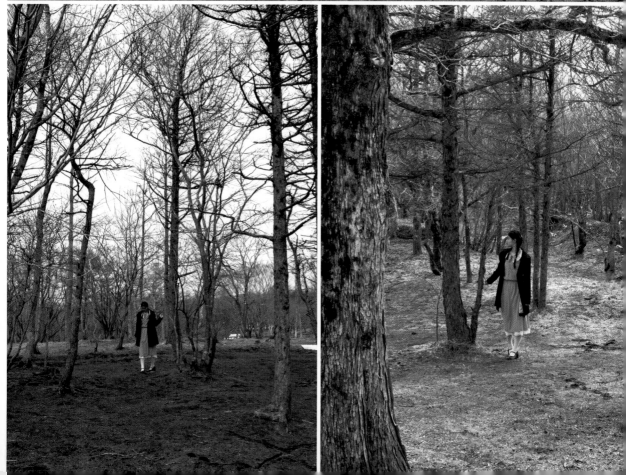

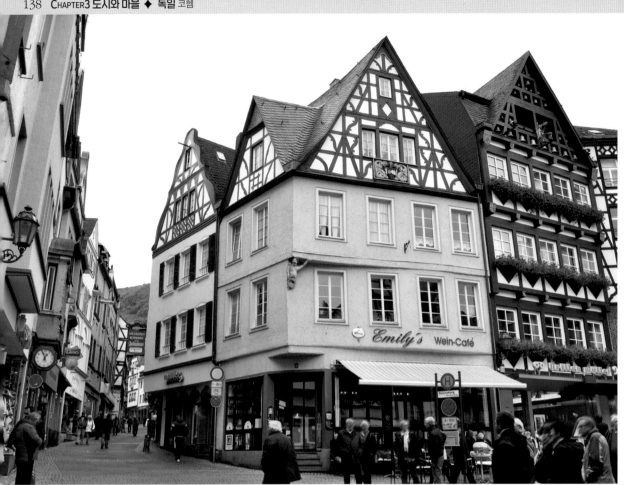

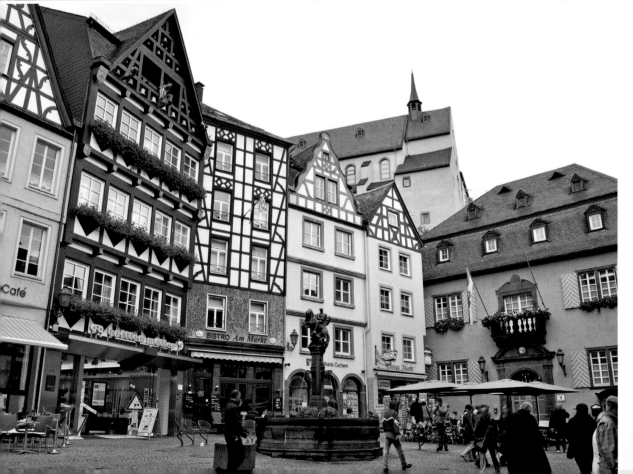

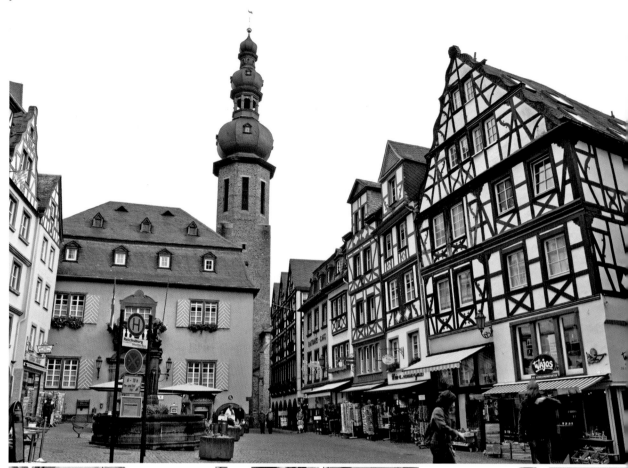

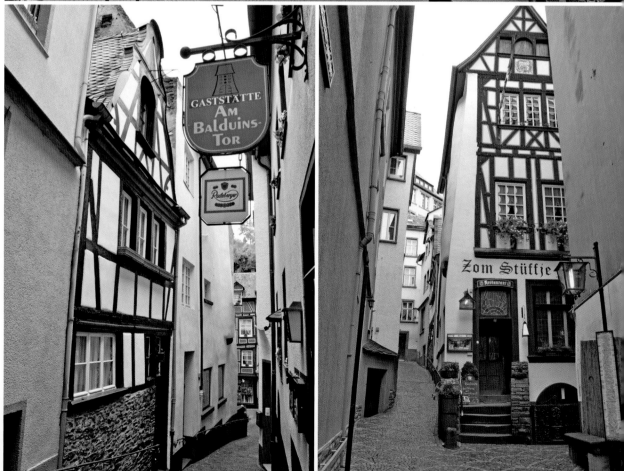

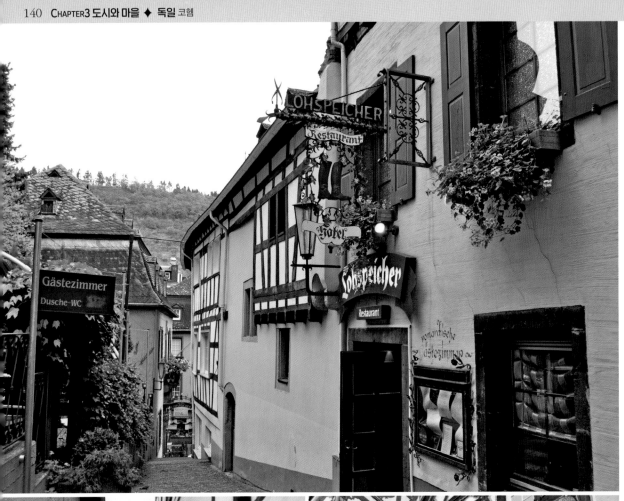

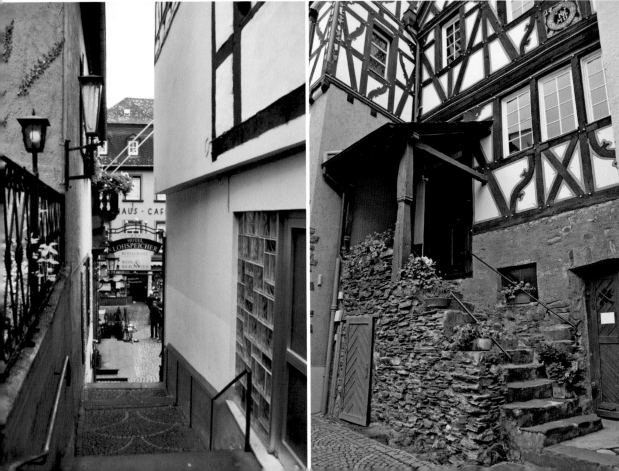

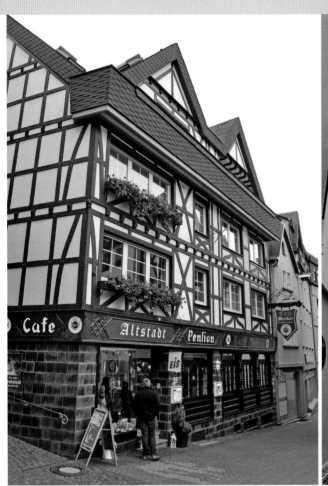

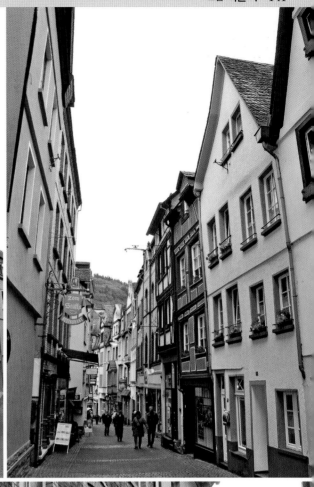

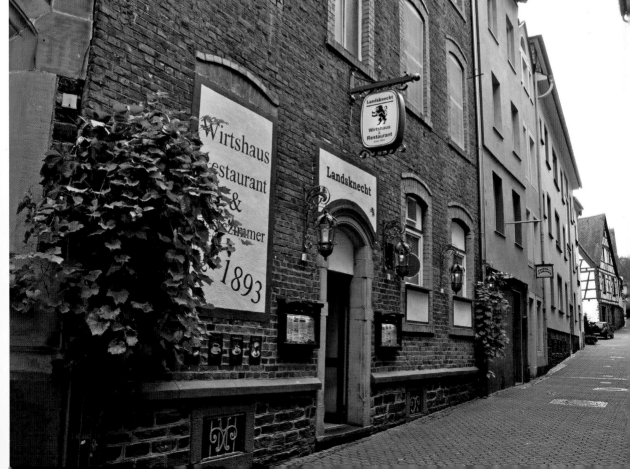

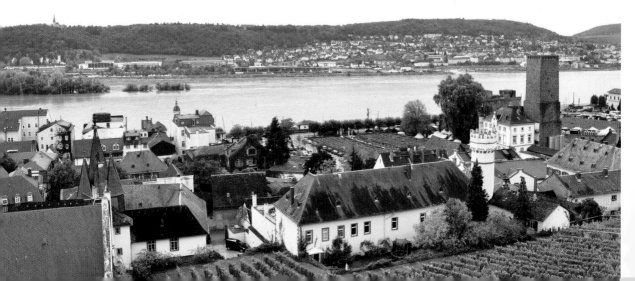

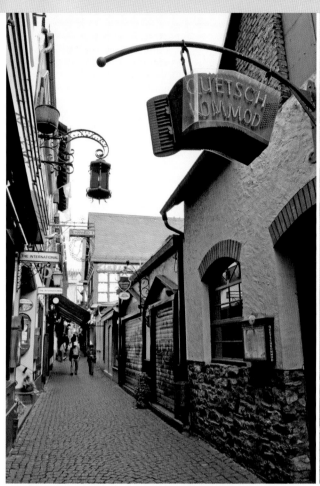

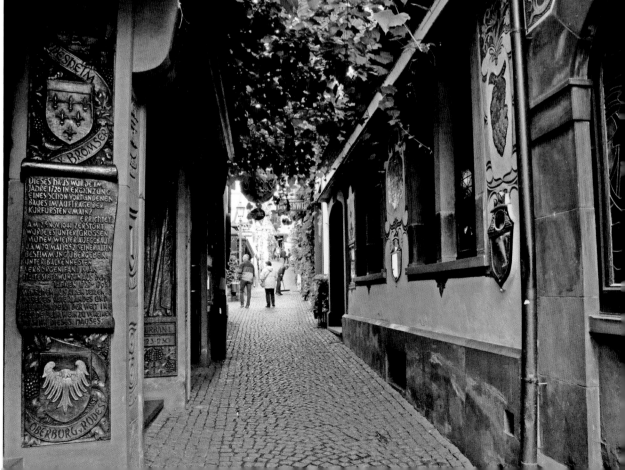

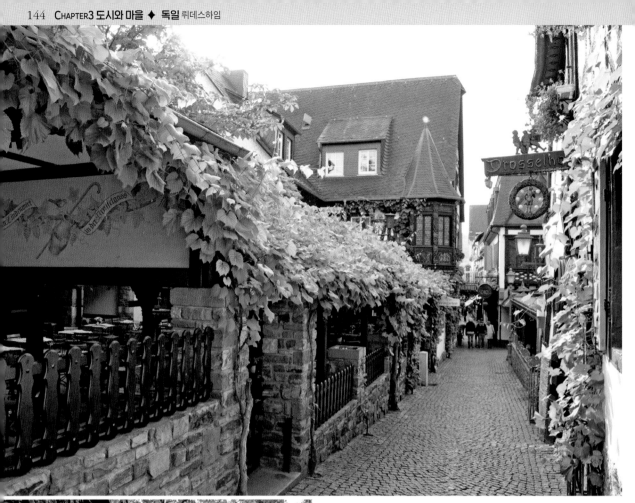

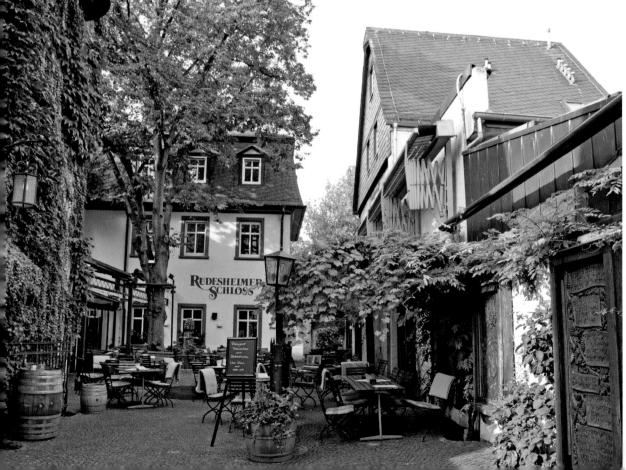

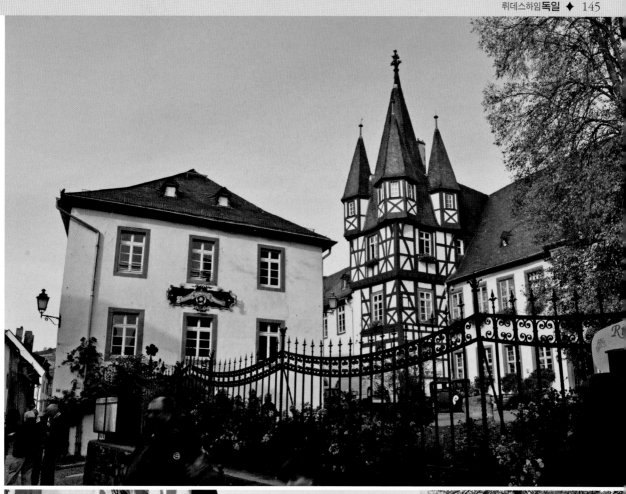

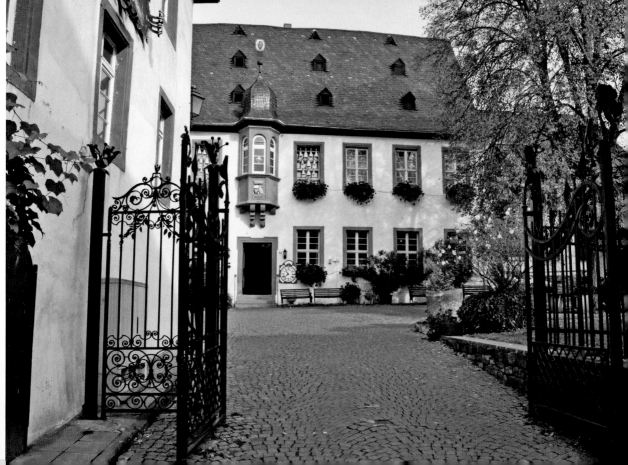

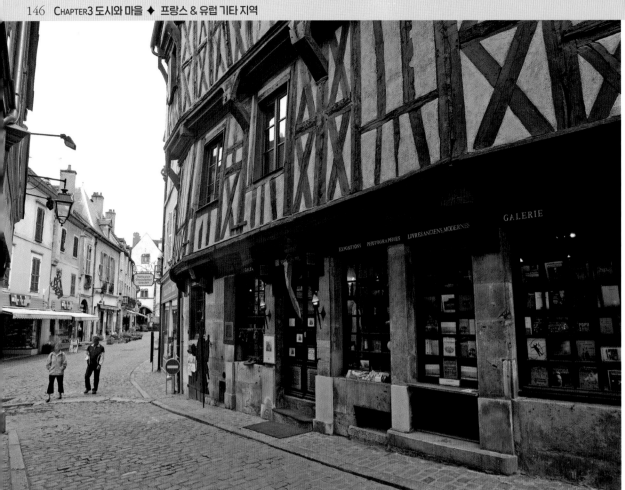

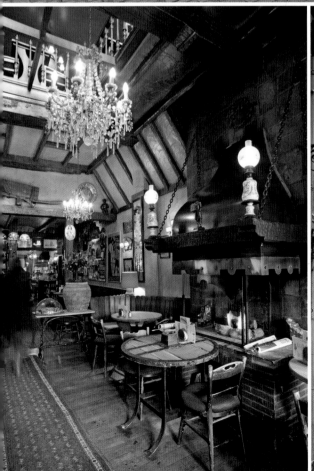

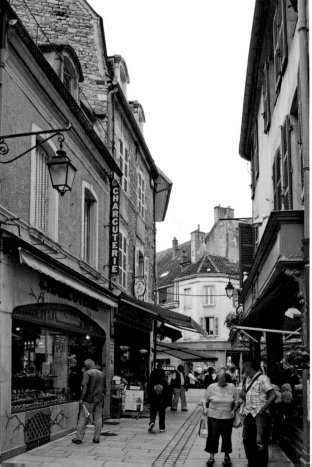

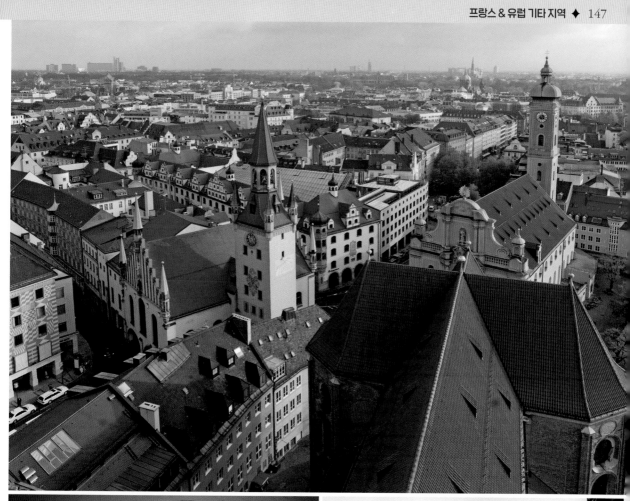

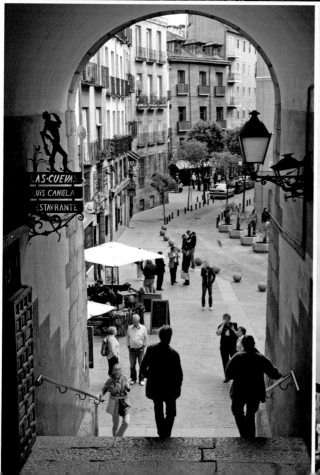

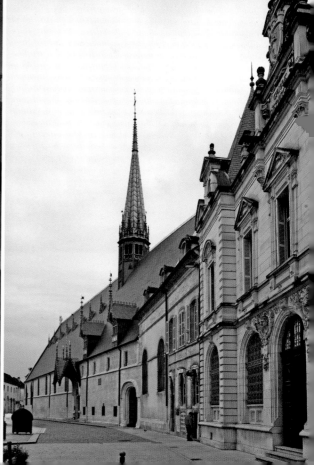

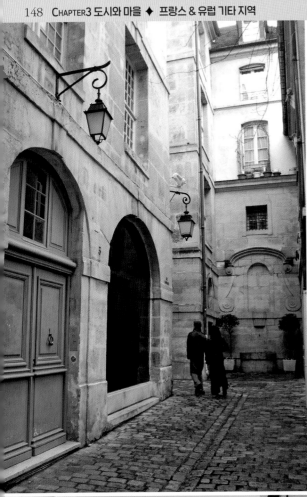

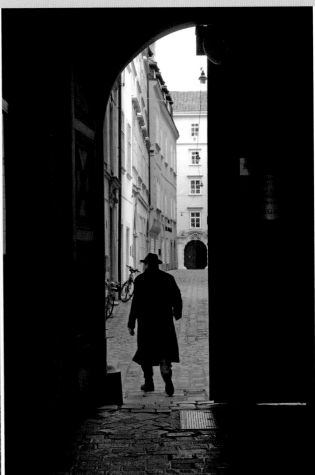

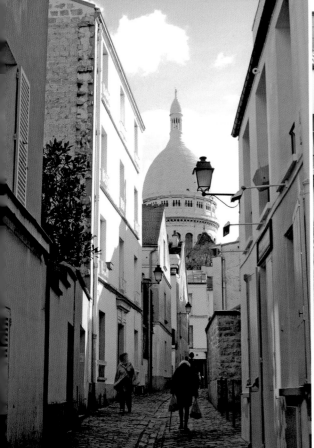

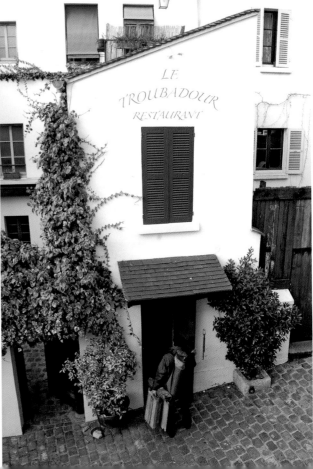

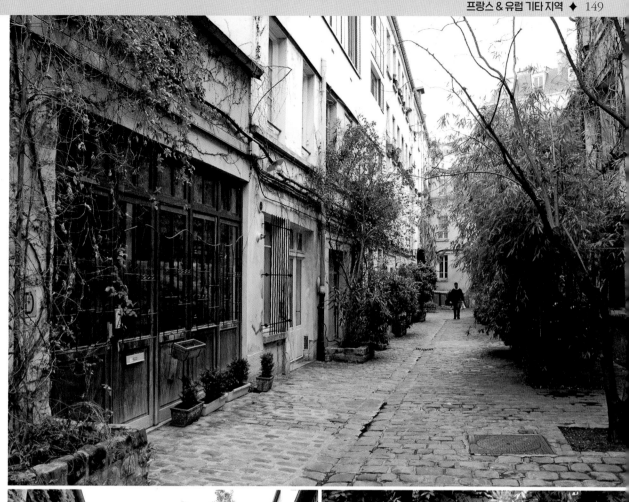

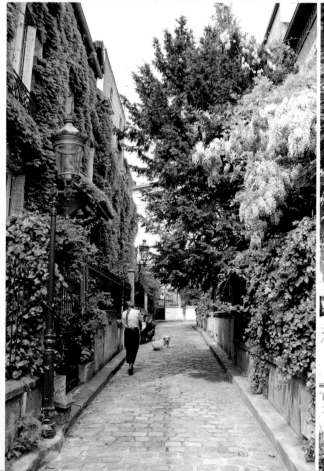

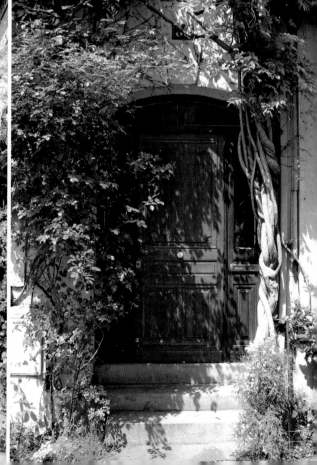

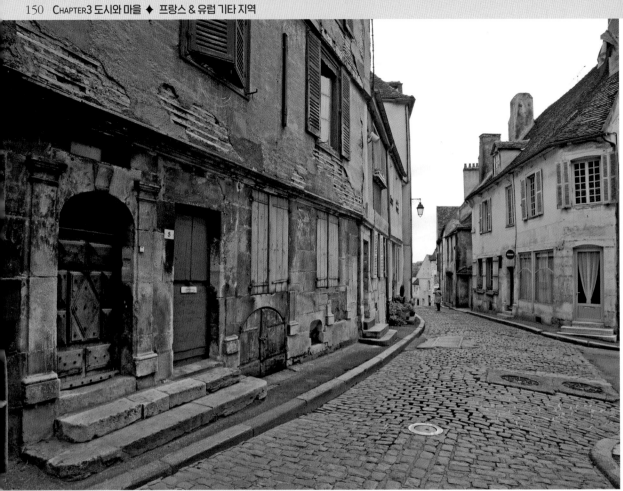

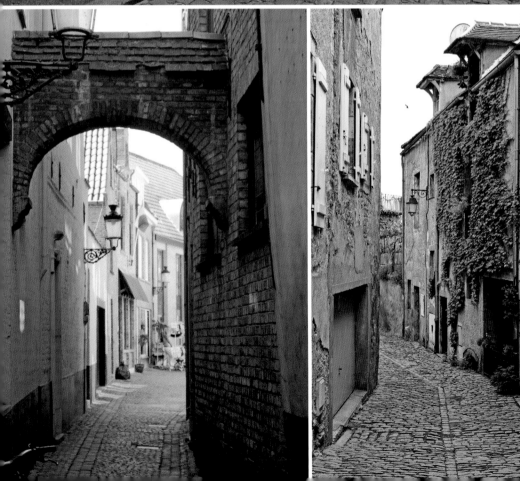

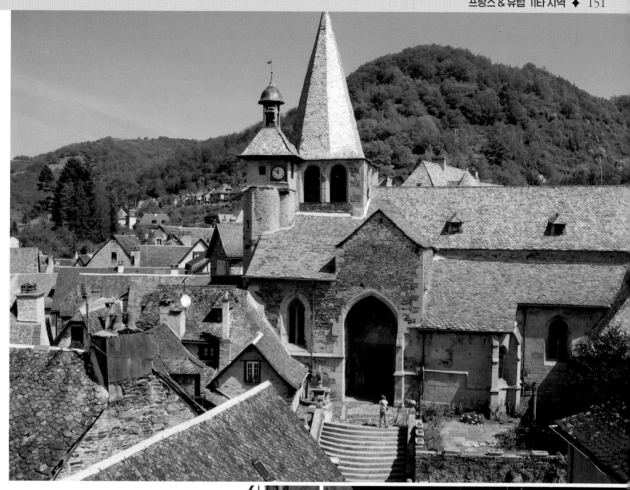

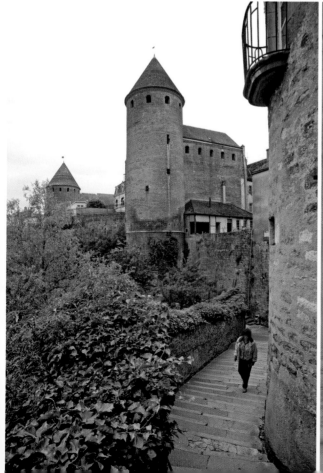

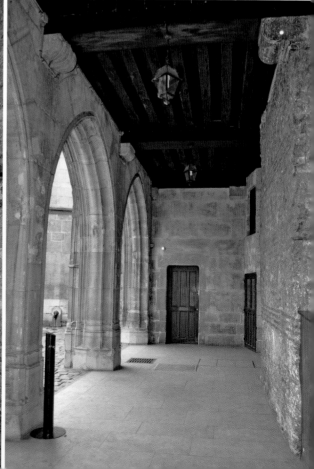

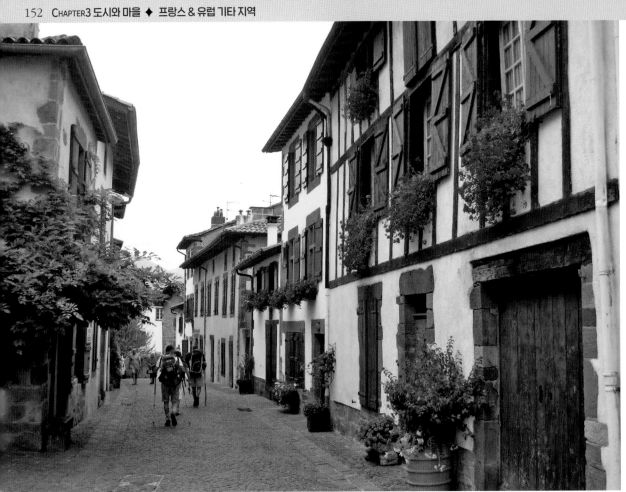

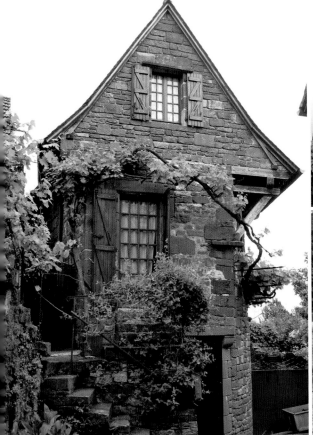

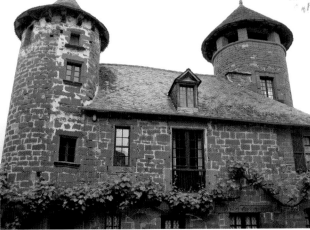

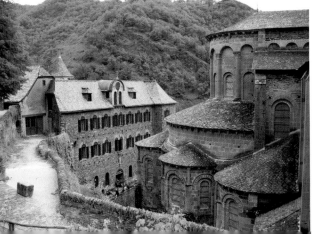

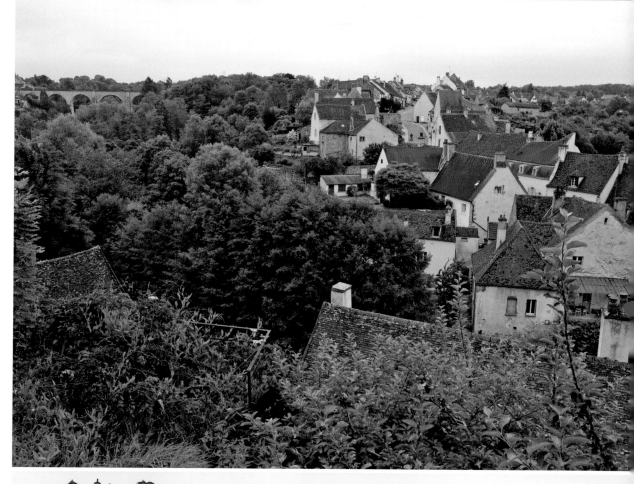

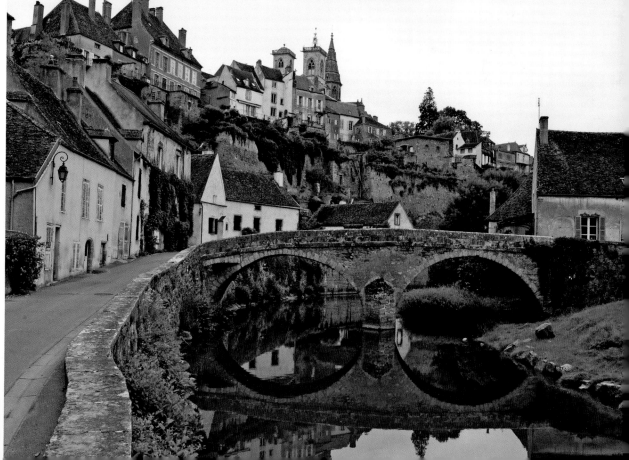

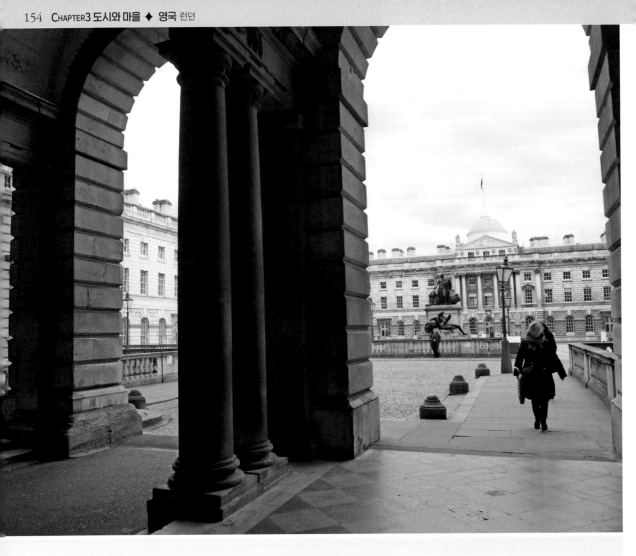

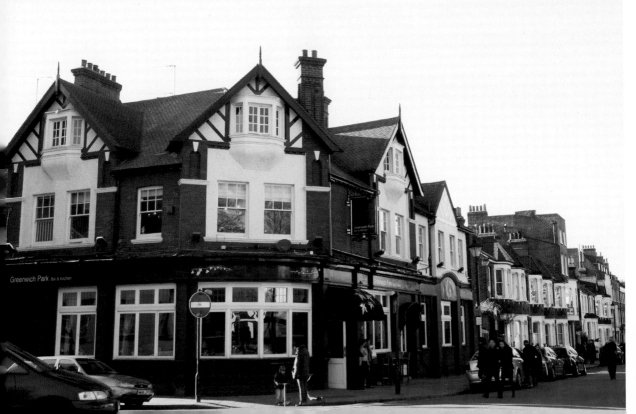

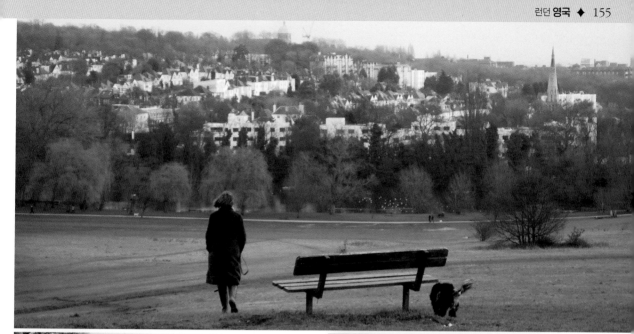

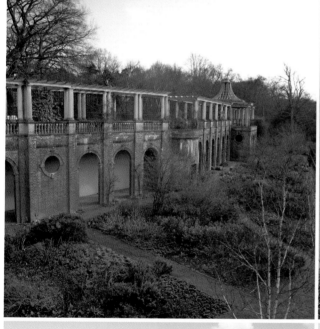

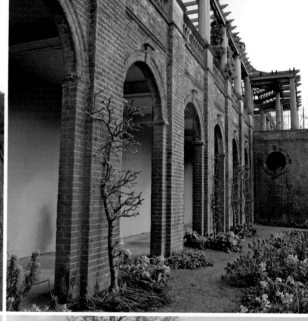

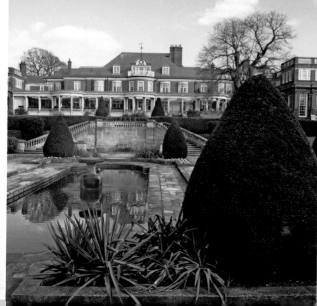

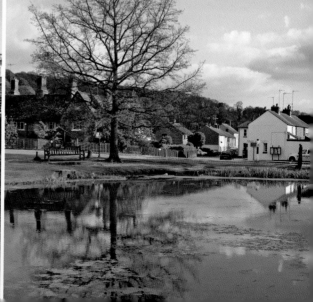

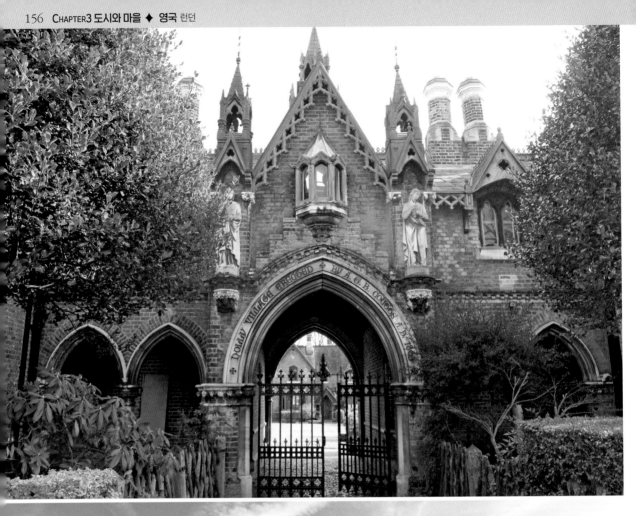

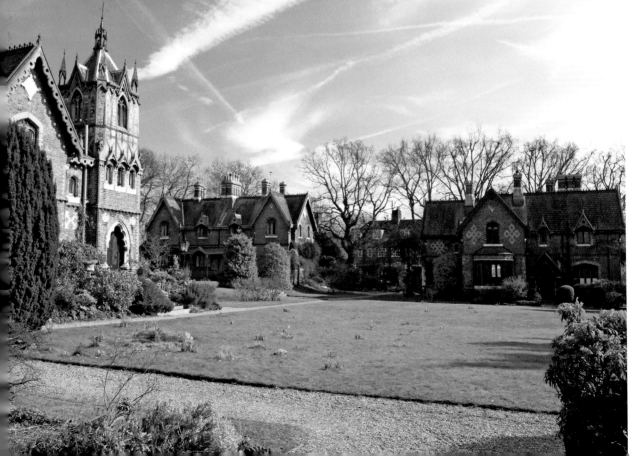

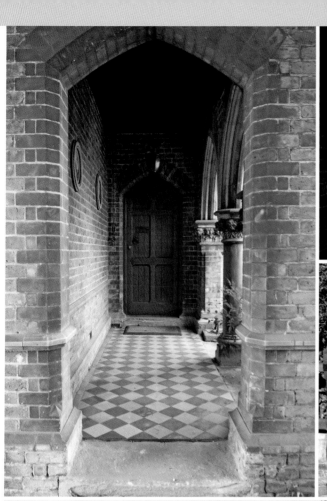

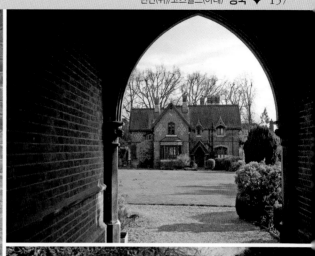

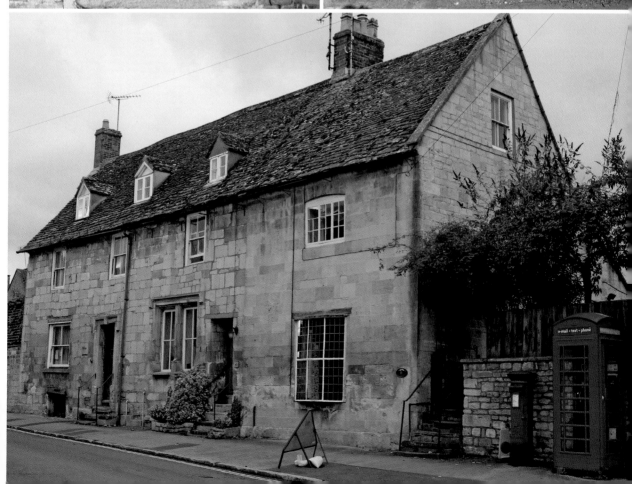

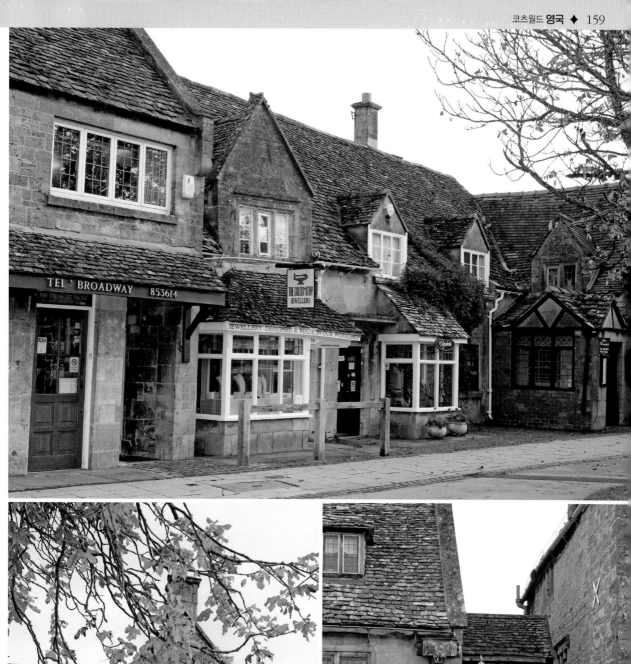

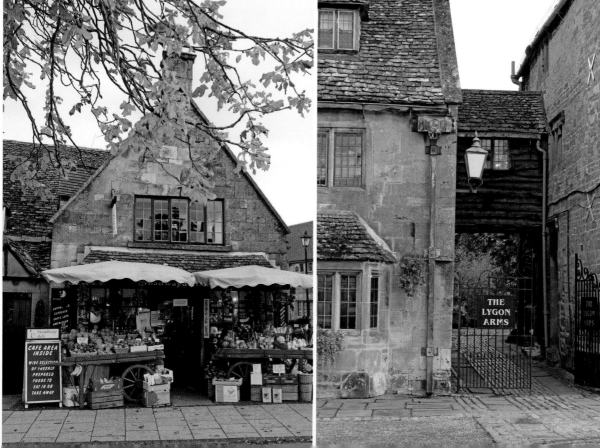

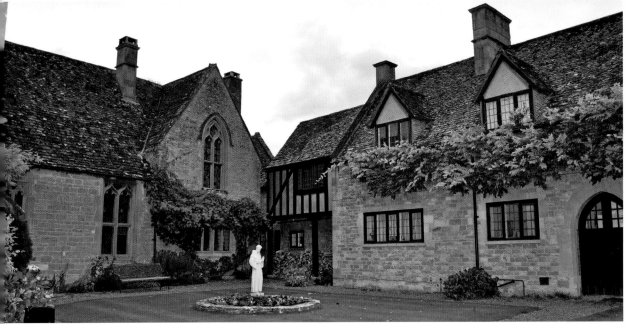

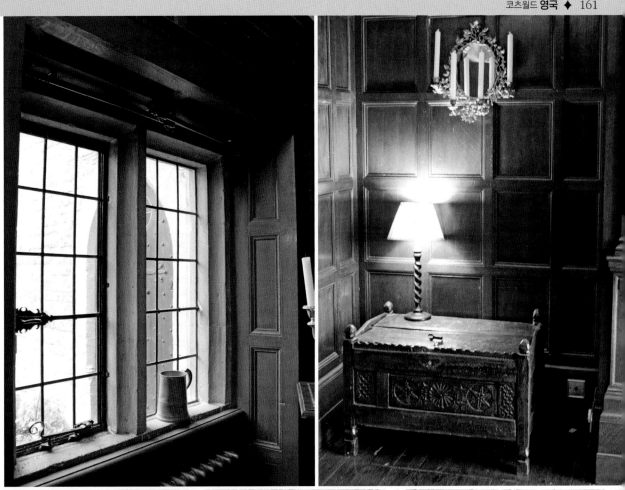

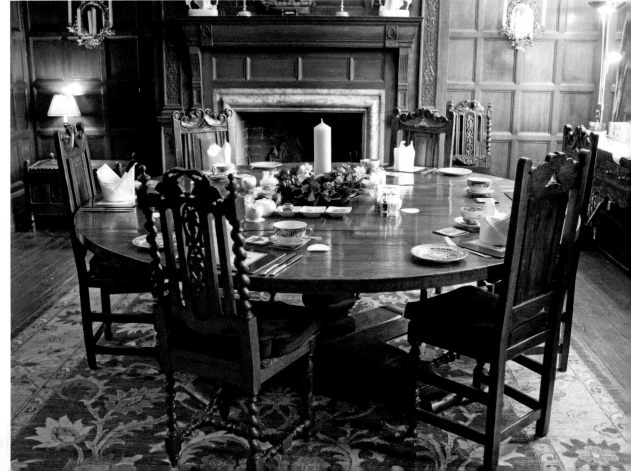

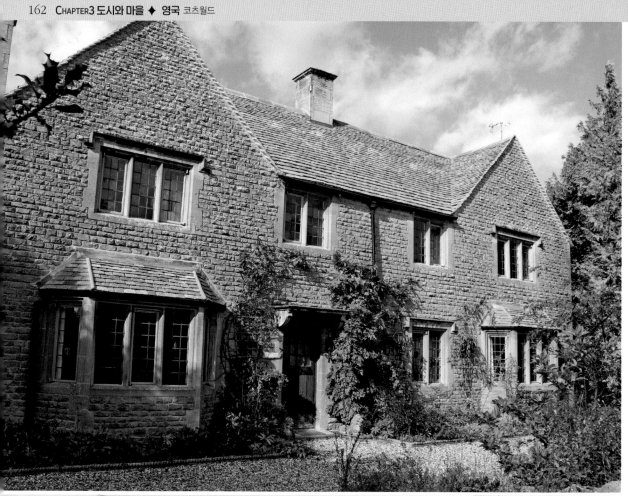

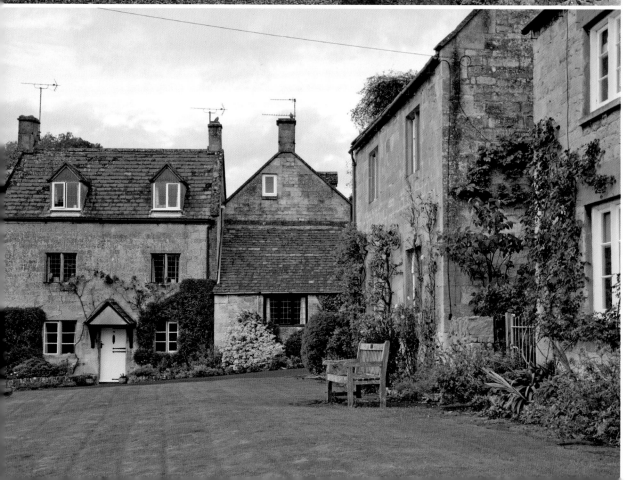

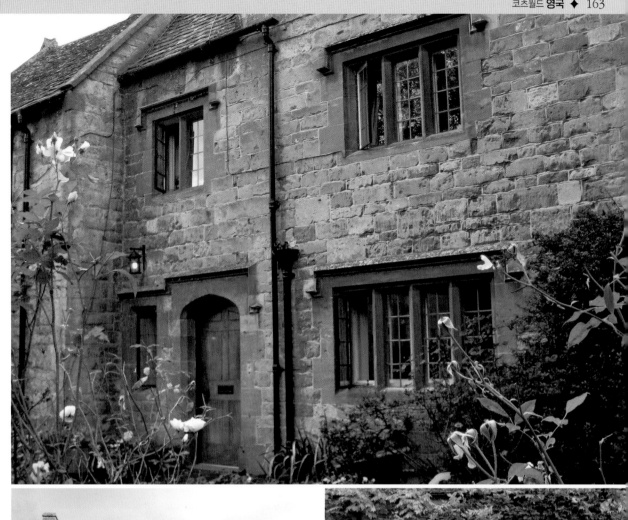

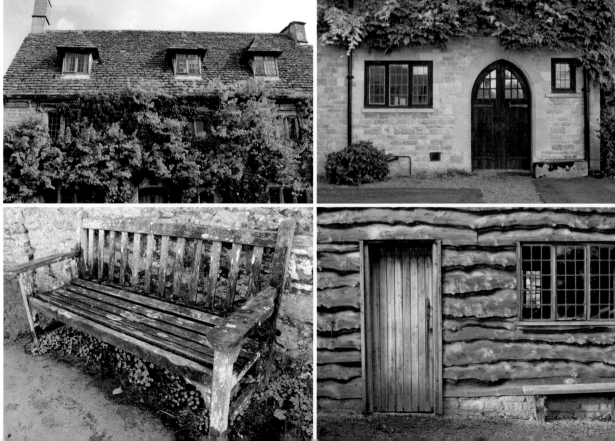

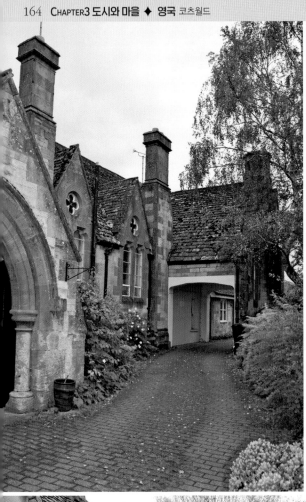
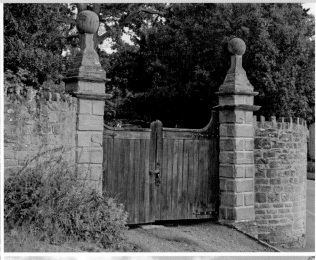
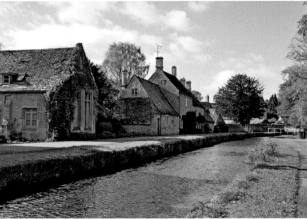
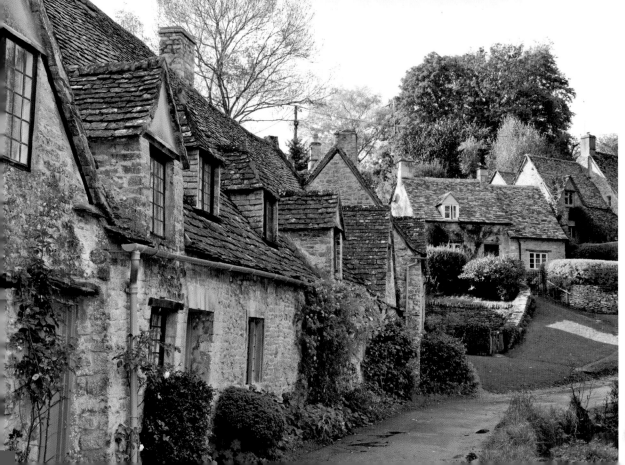

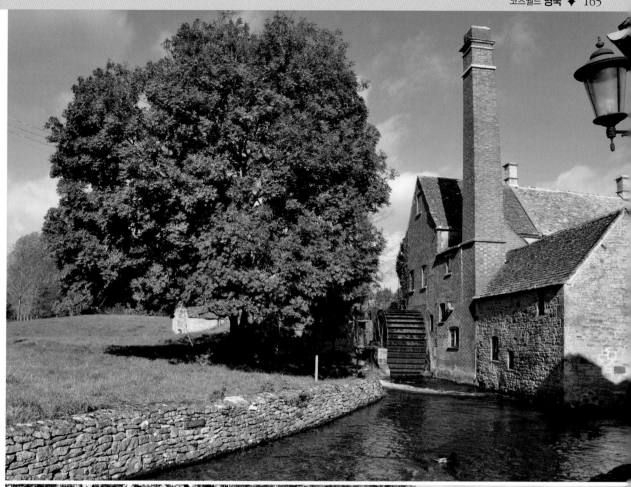

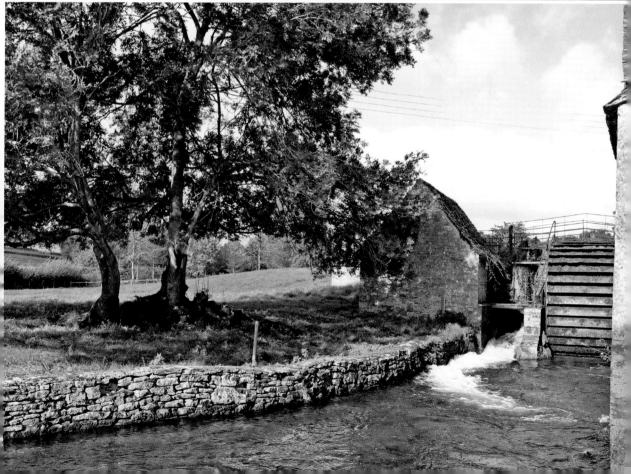

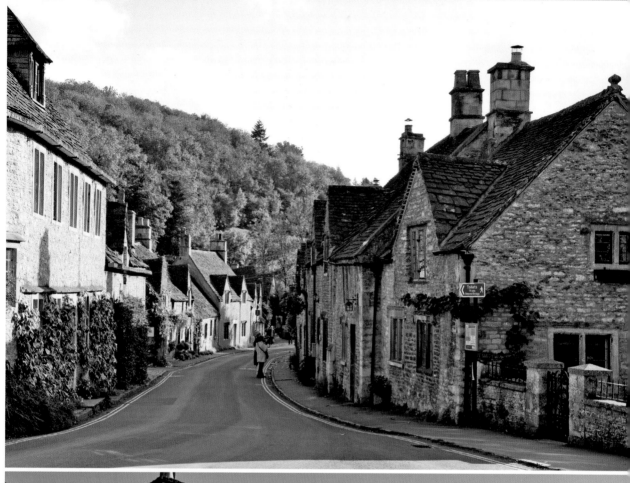

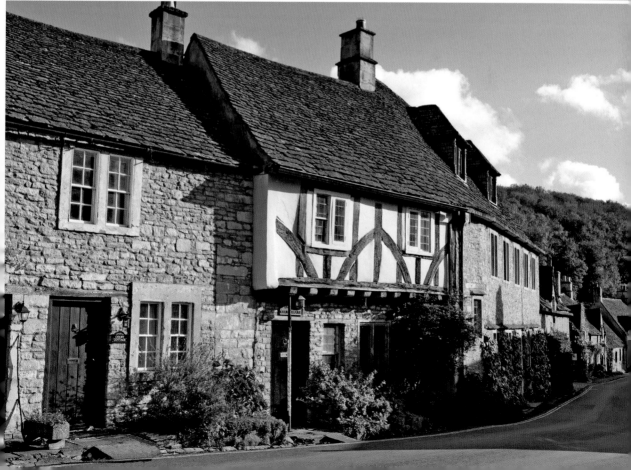

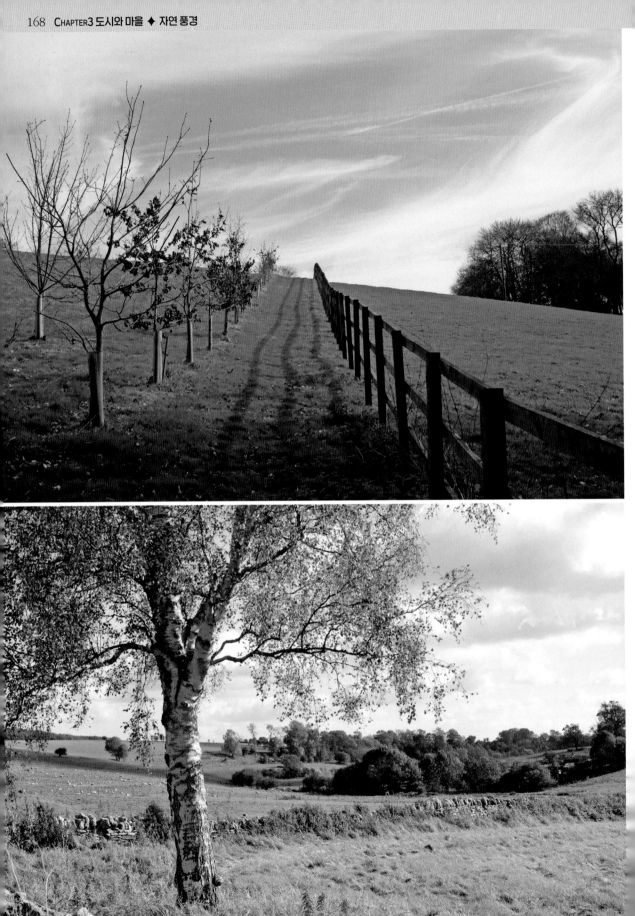

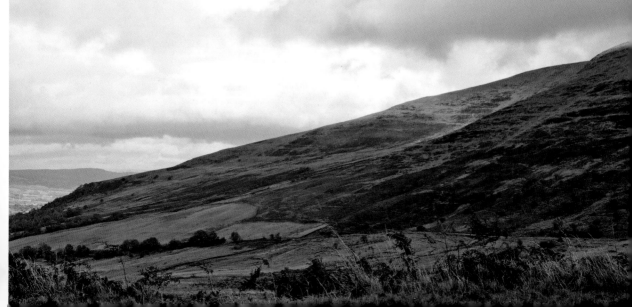

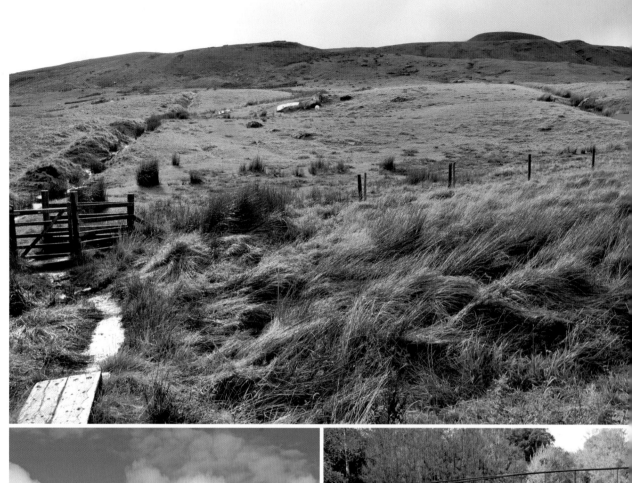

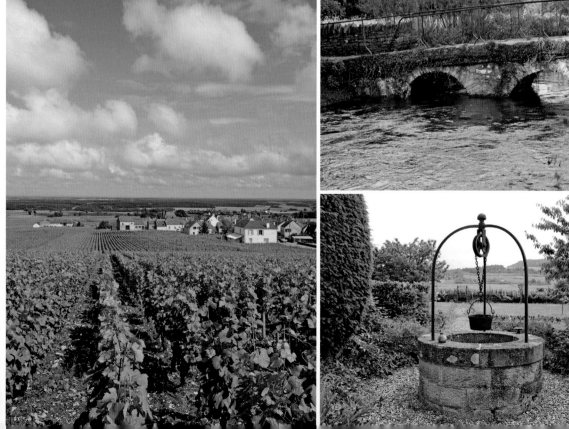

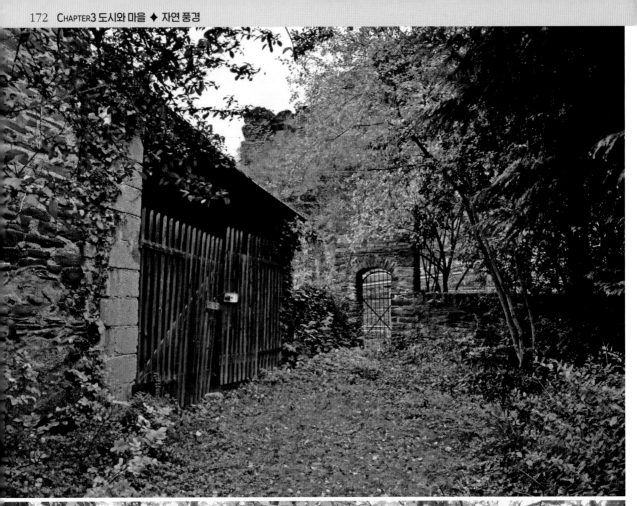

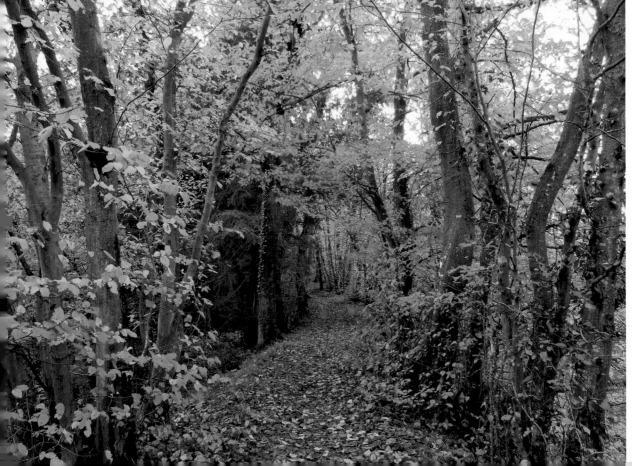

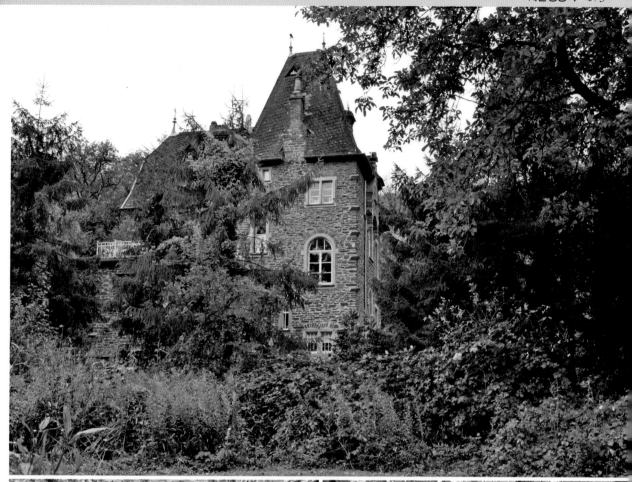

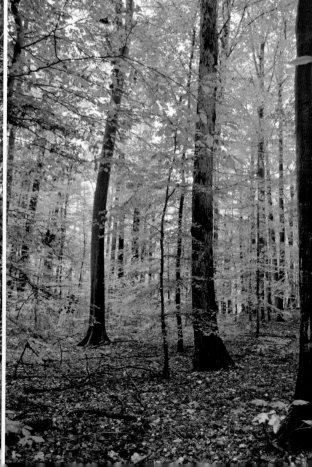

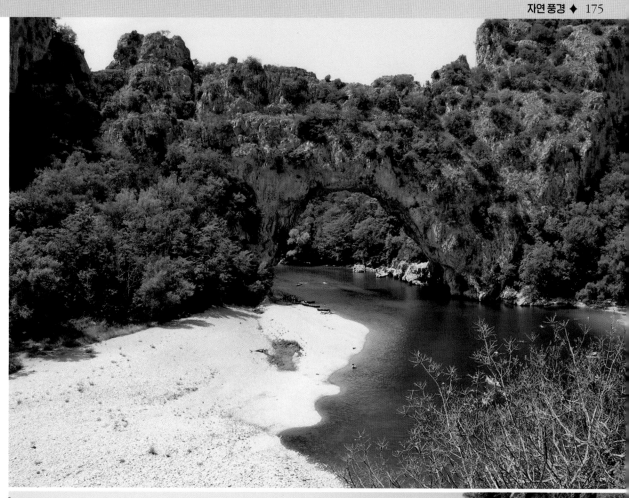

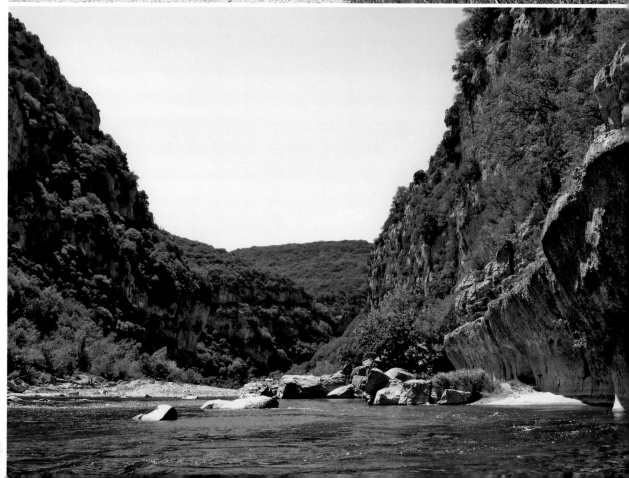

촬영·취재 협력(경칭 생략)

Burg Eltz, Moselkern
Reichsburg Cochem, Cochem
칸베 슌(神戸シュン/PRESS PARIS)
Lefebvre-Paquet, Julien

Cardiff Castle, Cardiff
St. Andrew's Church, Castle Combe
British Hills. Co. Ltd.*

*British Hills(제2장)은 중세 영국 영주의 저택(매너 하우스)을 재현한 시설입니다.
12~18세기 건축양식을 바탕으로 영국에서 수입한 자재로 지어졌습니다.
건축양식과 인테리어, 생활용품 등도 모두 시대고증에 맞춰 구비한 것입니다.

모델 (P.88~137)

야스모리 와카(安杜 羽加/STARDUST PROMOTION, INC.) 키: 163cm

협력해주신 모든 분께 깊이 감사드립니다.

참고문헌

『독일·북유럽·동유럽의 고성(ドイツ·北欧·東欧の古城)』오이타 세이로쿠, 요시카
와코분칸, 1992.
『도설 유럽 유명 성 100선 공식 가이드북(図説 ヨーロッパ100 名城公式ガイドブッ
ク)』베니야마 유키오 기술, 카바야마 코이치·일본성곽협회 감수, 카와데쇼보
신샤, 2011.
『역사와 여행(歴史と旅)』21권 17호, 아키타쇼텐, 1994.

배경 카탈로그 서양 판타지 편 로맨스·판타지 장르를 위한 건물/정원/마을 사진집

초판 1쇄 인쇄 2022년 08월 10일
초판 1쇄 발행 2022년 08월 15일

저자 : 마루사 편집부
번역 : AK 커뮤니케이션즈 편집부

펴낸이 : 이동섭
편집 : 이민규, 탁승규
디자인 : 조세연, 김형주
영업·마케팅 : 송정환, 조정훈
e-BOOK : 홍인표, 서찬웅, 최정수, 김은혜, 이홍비, 김영은
관리 : 이윤미

㈜에이케이커뮤니케이션즈
등록 1996년 7월 9일(제302-1996-00026호)
주소 : 04002 서울 마포구 동교로 17안길 28, 2층
TEL : 02-702-7963~5 FAX : 02-702-7988
http://www.amusementkorea.co.kr

ISBN 979-11-274-5483-8 13650

Original Japanese title: Haikei Catalog Seiyo Fantasy hen
Copyright © 2017 Maar-sha Publishing Co., Ltd.
Original Japanese edition published by Maar-sha Publishing Co., Ltd.
Korean translation rights arranged with Maar-sha Publishing Co., Ltd.
through The English Agency (Japan) Ltd.

~Illustration Technique~

일러스트 포즈 자료집

- **슈퍼 데포르메 포즈집** -기본 포즈·액션 편 Yielder, 카도마루 츠부라 지음 | 이은수 옮김
 데포르메 캐릭터의 다양한 포즈 소재와 작화 요령

- **슈퍼 데포르메 포즈집** -꼬마 캐릭터 편 Yielder 지음 | 김보미 옮김
 다양한 포즈의 2등신 데포르메 캐릭터를 해설

- **슈퍼 데포르메 포즈집** -남자아이 캐릭터 편 Yielder 지음 | 김보미 옮김
 장면에 따라 달라지는 남자아이 캐릭터 특유의 멋

- **슈퍼 데포르메 포즈집** -연애 편 Yielder 지음 | 이은엽 옮김
 데포르메 캐릭터의 두근두근한 연애 장면

- **손동작 일러스트 포즈집** -알기 쉬운 손과 상반신의 움직임 하비재팬 편집부 지음 | 문성호 옮김
 유명 일러스트레이터들의 손 그리는 법에 대한 해설

- **여성 몸동작 일러스트 포즈집** -일상생활부터 액션/감정 표현까지 하비재팬 편집부 지음 | 김진아 옮김
 웹툰·만화에 최적화된 5등신 캐릭터의 각종 동작들

- **캐릭터가 돋보이는 구도 일러스트 포즈집** -시선을 사로잡는 구도 설정의 비밀
 하비재팬 편집부 지음 | 문성호 옮김
 그림 초보를 위한 화면 「구도」 결정하는 방법과 예시

- **소품을 활용하는 일러스트 포즈집** -소품별 일상동작 완벽 표현 가이드 하비재팬 편집부 지음 | 김진아 옮김
 디테일이 살아 있는 소품&포즈 일러스트

- **자연스러운 몸짓 일러스트 포즈집** -캐릭터의 자연스러운 동작 표현법 하비재팬 편집부 지음 | 문성호 옮김
 캐릭터의 무의식적인 몸짓이나 일상생활 포즈를 풍부하게 수록

- **친구 캐릭터 일러스트 포즈집** -친구와의 일상부터 학교생활, 드라마틱한 장면까지
 하비재팬 편집부 지음 | 김진아 옮김
 캐릭터의 무의식적인 몸짓이나 일상생활 포즈를 풍부하게 수록
 이상적인 친구간 시추에이션을 다채롭게 소개·제공

디지털 배경 자료집

- **디지털 배경 카탈로그** -통학로·전철·버스 편　ARMZ 지음 | 이지은 옮김
 배경 작화에 편리하게 이용할 수 있는 각종 데이터

- **신 배경 카탈로그** -도심 편　마루샤 편집부 지음 | 이지은 옮김
 번화가 사진을 수록한 만화가, 애니메이터의 필수 자료집

- **디지털 배경 카탈로그** -학교 편　ARMZ 지음 | 김재훈 옮김
 다양한 학교의 사진과 선화 자료 수록

- **사진&선화 배경 카탈로그** -주택가 편　STUDIO 토레스 지음 | 김재훈 옮김
 고품질 주택가 디지털 배경 자료집

- **판타지 배경 그리는 법**　조우노세, 카도마루 츠부라 지음 | 김재훈 옮김
 환상적인 디지털 배경 일러스트 테크닉

- **Photobash 입문**　조우노세, 카도마루 츠부라 지음 | 김재훈 옮김
 사진을 사용한 배경 일러스트 작화의 모든 것

- **CLIP STUDIO PAINT 매혹적인 빛의 표현법**　타마키 미츠네, 카도마루 츠부라 지음 | 김재훈 옮김
 보석·광물·금속에 광채를 더하는 테크닉

- **동양 판타지 배경 그리는 법**　조우노세, 후지초코, 카도마루 츠부라 지음 | 김재훈 옮김
 동양적인 분위기가 나는 환상적인 배경 일러스트

- **CLIP STUDIO PAINT 브러시 소재집** -자연물·인공물·질감 효과　조우노세 지음 | 김재훈 옮김
 커스텀 브러시 151점의 사용 방법과 중요 테크닉

- **CLIP STUDIO PAINT 브러시 소재집** -흑백 일러스트·만화 편　배경창고 지음 | 김재훈 옮김
 현역 프로 작가들이 사용, 검증한 명품 브러시

- **CLIP STUDIO PAINT 브러시 소재집** -서양 편　조우노세 지음 | 김재훈 옮김
 현대와 판타지를 모두 아우르는 걸작 브러시 190점